JN112633

観音像とは何か——平和モニュメントの近・現代　目次

カバー写真――高崎白衣大観音（慈眼院）

装丁――神田昇和

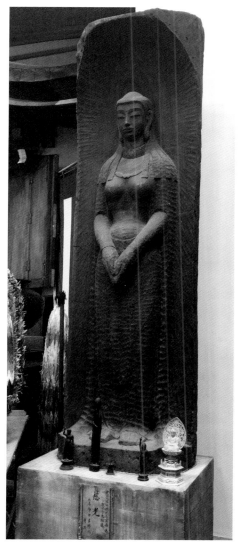

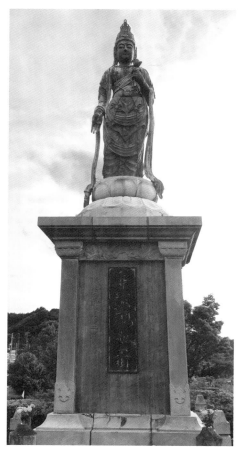

図1　戦勝観世音菩薩（現・平和観世音）
（富士見台霊園）

図2　『慈光』（東京都慰霊堂）

図3　興亜観音（礼拝山興亜観音）

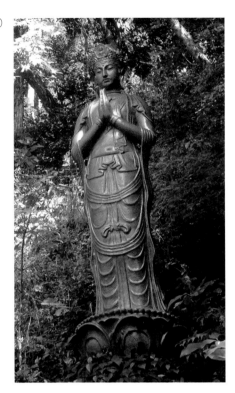

図4　弾除け観音〔柴山寛氏蔵〕

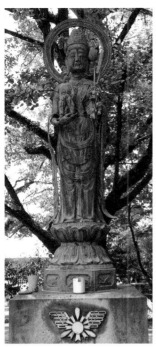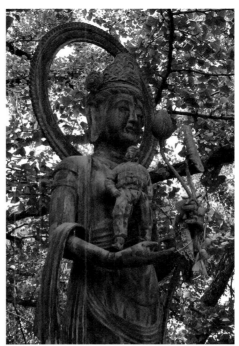

図5　愛媛航空機乗員養成所顕彰慰霊塔（香園寺）

図6　シベリア満蒙戦没者慰霊碑（須磨寺）

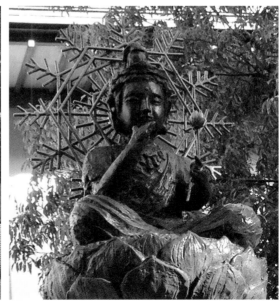

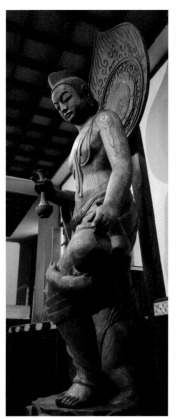
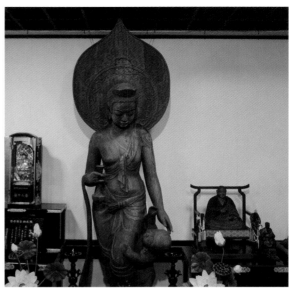

図7　復興慈母観音（光照寺）

図8　明和観音（明和幼稚園）

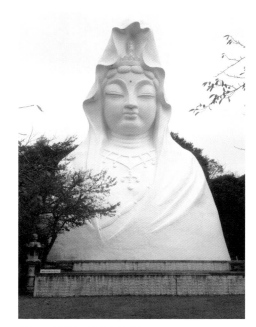

図9　大船観音（大船観音寺）

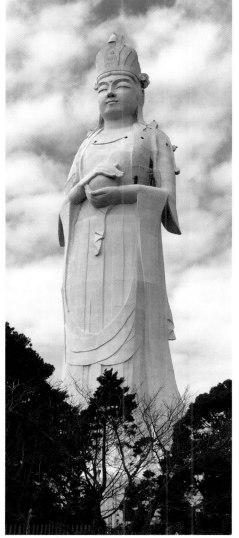

図10　東京湾観音（東京湾観音）

図11　いわき仏の里（写真：小林伸一郎氏）

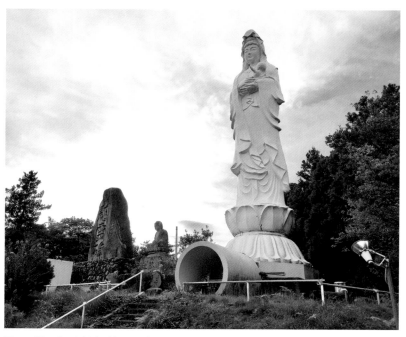

図12　湯ノ岳平和観音（丸山公園）

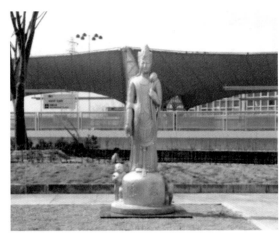

図13　大阪万博会場の平和観音
（山﨑良順遺品の写真から）

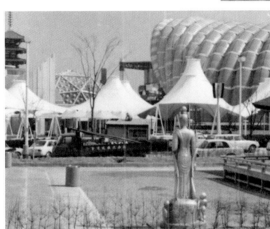

図14　昭和寺の内観（昭和寺）

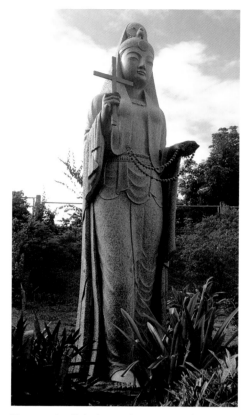

図15　マリア観音（レイテ島マドンナオブジャパン）

図16　南溟堂内のマリア観音（慈母観音）（サイパン島シュガーキングパーク）

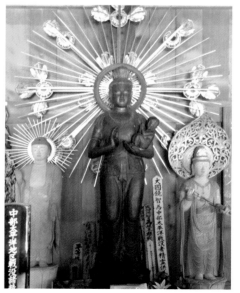

はじめに——なぜ「平和観音」なのか

本書は、新しい信仰対象である「平和を象徴する観音像」の誕生とその展開の様相を明らかにするものである。

日本の仏像に、観音像が占める割合は大きい。そのような傾向は新しい仏像ではさらに顕著であり、現代まで観音像は作られ続けている。特にアジア太平洋戦争後には、戦争で亡くなった人々の慰霊と平和祈念のために多くの観音像が発願された。そのなかには「平和観音」という名称の像も多い。「平和」という言葉が「戦争がない状態」という意味を指すものとして定着したのは、日清戦争（一八九四—九五年）から日露戦争（一九〇四—〇五年）にかけてだと考えられる。[2]「平和」という近代的な言葉と、前近代から信仰を集めた観音が結び付いて「平和観音」という名称が生まれた。平和観音は仏教経典に説かれた尊格ではなく、新しい信仰対象である。また平和を願う観音像は公園などの公共空間にも建立され、なかには十メートルを超える巨大な像も作られている。大乗仏教では様々な仏菩薩の像が作られてきたが、なぜ観音像だけが「平和を願う対象」として広まり独自の発展を遂げたのだろうか。

観音とはどのような仏か

戦後、平和を願う観音像が制作された背景には、多様で長い観音信仰の歴史がある。サンスクリット語原義では、観音を表す Avalokitesvara（アヴァローキテーシュヴァラ）は「観察することに自在な」という意味である。漢訳では、鳩摩羅什訳の「観世音菩薩（かんぜおんぼさつ）」と玄奘訳の「観自在菩薩（かんじざいぼさつ）」の双方が定着しているが、日本では「観音様」や「観音さん」のように親しみを込めて呼ばれることが多い。本書でも固有名詞を除いて「観音」と表記している。

日本仏教は密教系、浄土系、法華系、禅など宗派ごとに教義が大きく異なるが、観音はすべての宗派で信仰されている。本来の観音は聖観音と呼ばれ、多くの経典に説かれている。『妙法蓮華経 観世音菩薩普門品』（以下、『観音経』）では、観音が一切衆生を救うため、状況に応じて三十三の姿に変じて出現すると説く。『華厳経 入法界品』は、観音が補陀落山に住むと記述し、補陀落信仰が発展した。また浄土信仰が盛んになると『観無量寿経』で説いている。阿弥陀如来の脇侍として死者の魂を極楽浄土へと導く救済者としての観音信仰が広がる。さらに日本では、本地垂迹説によって天照大神と十一面観音など、神との習合も説かれている[3]。

様々な威力を神格化するため、千手観音や十一面観音など多くの変化観音が生み出された。

観音を形像として表す信仰は紀元一世紀頃、インドから始まり中央アジアへと広まった[4]。六世紀、中国や朝鮮半島を通じて観音像は日本に伝わった。

観音をはじめとする仏像の造形は、経典に説かれる儀軌によって決定される。『観無量寿経』では宝冠のなかに阿弥陀如来が立つと説いているため、基本的に観音像の宝冠には阿弥陀如来の化仏が表されているが、その造形は経典とは異なり立像よりも坐像が多い。これは密教系や法華経系の観音像にも共通する。『観音経』には「施無畏者」である観音が一切の苦難を除くとあり、人々を苦しみから救う姿を現すため、手を上げて掌を見せる施無畏印を表す像も多い[5]。また密教では、胎蔵界曼荼羅内に含蓮華と呼ばれる開花前の蓮華を持つ図像が伝わる[6]。立体像でも蓮の花を持つ観音像が多いのは、密教系の図像の影響によるものと考えられる。

観音は、どれほどの種類があるのか把握ができないほどその造形が多様で、『図像抄』『覚禅抄』『阿娑縛抄』、『別尊雑記』などの図像集に表されただけでも二百種類を超える図像が知られている。そして儀軌では詳細な造形は決められていないため、時代や地域、技法、そして制作者の個性によって多様な造形の観音像が生み出された。古い像や師の制作した像などを手本に制作することで、形の伝達がなされた側面もあるが、制作者の個性によって多様な造形の観音像も多い。また東南アジアやチベットに伝わる図像には、日本とは全く異なる造形の観音像も多い。そのような図像も少なからず日本に伝わっている。さらに経典に説かれていない楊柳観音や水月観

18

音のように、主に画僧による絵画として中世から近世にかけて広まった観音像もある。様々な姿に応身し現れるとされる観音は、尊格と図像の種類が多いという背景もあり、その時代ごとに新たな造形が次々と生み出されてきた。

観音は女性だと思っている人も多いのではないだろうか。本来は性別がないとされる観音だが、サンスクリット語の Avalokiteśvara は男性名詞で、インドでは男性的な姿の像が多い。だがオリエントの母神信仰の要素が入り込み、中央アジアで女神的な造形の観音像が生まれた[7]。観音の女神化は中国で強固なものになり、唐時代には肉感的な観音像が数多く作られ、日本の観音像にも影響を与えた。『観音経』に説かれた三十三身には女性を現すものもあり、経典や説話のなかの観音変容譚でも観音が女性の姿になって現れることが多い[8]。さらに中国で広まった、観音の慈悲心を「母」として捉える慈母観音の信仰が日本にも入り、近世には子安観音や子育観音の信仰が広がった[9]。このような信仰によって童子を抱く姿の観音像も定着した。また観音は女性からの信仰を集め、女性の集まりである観音講によって如意輪観音の石仏が建立され[10]、女性の墓にも如意輪観音像が多い。そして近世には西国三十三観音をはじめとする巡礼が庶民にも浸透したことで、観音信仰が多くの層に広まった。仏教経典や説話にも広く説かれ、女性的で親しみやすい観音に対する信仰は古代から現代まで続いている。

近代の観音像における美術と信仰

廃仏毀釈とともに始まった日本仏教の近代、観音像もまた大きな変化を迎えた。明治期に西洋からもたらされた「哲学としての仏教学」が知識人や学者を中心に広まり、近世まで民衆が慣れ親しんだ仏教信仰は非科学的なものであると認識されるようになった[11]。釈迦を実在の人物とする仏教学の影響は、仏の姿を表した像を「仏そのもの」として捉えることを困難にした。「一切衆生悉有仏性」とする天台本覚思想の影響や、「霊験」などの仏像に対する特別な信仰は薄まり、代わって仏像を「美術」とする認識が強固になった。

つまり、近代以降の観音像を研究するうえで美術の影響を無視することはできない。絵画、彫刻、金工、漆工、

陶芸、染色など「日本美術」とされるもののなかで仏教と関わりがないものはないといえるほど、日本に仏教が伝来して以来、仏教は造形表現に大きな影響を与え続けた。だが、それらが美術作品として語られるようになったのは明治期に入ってからである。一八七三年（明治六年）、「美術」という言葉は誕生した。[12] 国内外で開催された博覧会と、七六年から八二年にかけて設置された工部美術学校を通して美術制度が輸入され、美術という言葉の意味が定着した。[13] 八七年に東京美術学校の創立、八九年に美術雑誌「國華」の創刊など、九〇年代（明治二〇年代）には日本の歴史のなかに美術が位置付けられた。こうして観音像などの仏像もまた、美術作品として捉えられるようになったのである。

日本で美術概念が形成される過渡期の一八八七年（明治二十年）前後、美術作品の主題として観音像が流行した。「最初の日本画」と評される狩野芳崖の遺作『悲母観音』（一八八八年）や、ドイツから帰国した原田直次郎

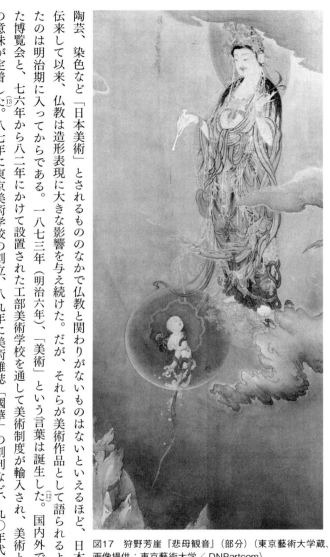

図17　狩野芳崖『悲母観音』（部分）（東京藝術大学蔵、画像提供：東京藝術大学／ DNPartcom）

が制作した日本的主題の洋画『騎龍観音』（一八九〇年）など、観音像を描き、現在は重要文化財に指定されている著名な作品が制作されたのもこの時期である（図17・18）。相対的な概念として誕生した日本画と洋画の双方で観音が描かれたことからも理解できるように、観音像は美術概念の成立当初から人気がある主題であった。

美術史学者の佐藤道信は、明治中期に多くの観音像が制作されるようになった背景について、この時期が観音信仰による民衆救済を唱え、救世教を開宗した大道長安（だいどうちょうあん）の活動時期と重なることから、同時代の仏教運動や観音信仰に対する社会背景を共有している可能性を示唆している。しかし救世教は、信仰対象である観音を『観音経』と「観音の名号」に限定し、仏像・仏画などの視覚的な信仰システムを否定している。観音という尊格の共通性だけで、美術作品と近代仏教運動の同時代性を論じることは難しい。また美術概念の影響を受けて制作された近代以降の観音像を、仏教経典に説かれた観音と同じ存在として捉えることは本質を見誤る可能性がある。むしろ、長い歴史をもつ多様な観音信仰が美術概念と結び付いて、新たに生み出された造形に着目することが重要になるだろう。このため本書では「仏教経典に説かれた観音」と「造

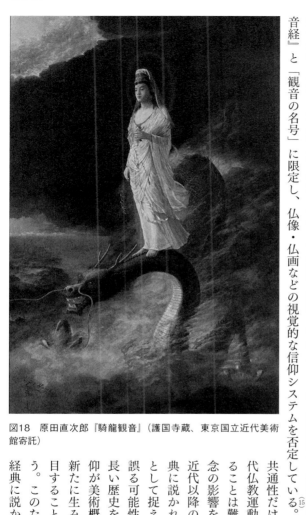

図18　原田直次郎『騎龍観音』（護国寺蔵、東京国立近代美術館寄託）

形物として存在する観音」の混同を避けるため、固有名詞を除いて観音を表した造形物については「観音像」と表記している。

美術作品として制作された観音像は、その主題だけで信仰対象であると断定することは難しく、美術作品であると同時に信仰対象であるとも考えられる。このため本書では造形物である観音像の歴史的背景が伴う信仰にも留意するが、抽象的な考察を避け、個別の事例での信仰を、物質宗教論の視点から詳細に検討する。人間の手によって作り出された造形物である以上、そこに意味付けられた「かたち」の分析が重要になる。さらに宗教学での物質文化研究では、象徴的・表象的な意味だけでなく、誰の発案により、誰が作り、誰が崇拝、または儀式のなかで使用したのかという関係した人物の特定が重要な意味をもつ。また、設置された空間と時間の変化にも注視し、どのような宗教儀礼がおこなわれていたのかなど、儀礼に関する調査も必要になる。平和を願う観音像が生まれた背景には戦争による様々な被害の影響が予想されるため、必要に応じて歴史的背景についても述べる。そして観音像に関わる発願者、結縁者、制作者、宗教者、信仰者などの関係者を特定し、関係者やその遺族からの聞き取り、地域史、新聞記事、碑文などの文字資料調査から複合的に観音像について検討をおこなう。

平和モニュメントとしての観音像

平和を願って建立された観音像の特徴として、寺院境内や墓地など従来から仏像が安置されてきた宗教空間だけでなく、公園などの公共空間にも建立されていることがあげられる。戦後の日本では平和を願って多数のモニュメントが建立されているが、観音像もまたモニュメントの一形態として建立されることが多い。では、観音像はモニュメント研究で、どのように位置付けられるのだろうか。

本義的に「monument」とは「思い出されるもの」を意味する。文献資料による「記録」よりも多数の人々の目にふれるモニュメントは「記憶」との親和性が高く、特定の集団における記憶と結び付くことで、集合的記憶を構成するものになる。さらに日本では、モニュメントの役割として慰霊が重視され、社会的機能でも宗教性を

22

もつものと認識されてきた。⑱

アジア太平洋戦争後の平和構築において、平和を世論へアピールすること、過去の忘却を否定すること、そして恒久平和を強調することが求められた。⑲このような背景から過去を忘れることなく、戦争の記憶を後世に伝えるため、各地に平和モニュメントが建立された。平和モニュメントは、戦争という困難な体験を振り返り、それに向かい合うという癒やしの行為の表象でもあった。⑳さらに日本では、大日本帝国という過去から脱却し、新しい国家を作る象徴ともなった。

文字による説明文がない造形物を主体とした平和モニュメントは、平和を象徴的に表す必要がある。だが兵士や武器といった具体的なイメージがある戦争に対して、平和をひとつのイメージに集約することは困難である。藤田観龍によって撮影された『写真集 平和モニュメント』㉑『平和のアート（彫刻）戦争の記憶』㉒に掲載された写真では、観音像のほかに鳩や折り鶴などのイメージが多く用いられ、人物像では成人女性と子供の像が中心になり、成人男性の像は少ない。

平和の象徴として描かれることが多い鳩は『旧約聖書』㉓に由来するものだが、日本では宗教的な意味を除いた形で、鳩と平和のイメージが結び付いて浸透した。㉔同じく平和の象徴とされる折り鶴は、原爆の後遺症で病に倒れ、亡くなるまで鶴を折り続けた佐々木禎子の体験に由来している。戦争に関係する施設には千羽鶴が納められていることが多く、イメージとコンテクストが比較的一致し、平和学習でも禎子の物語を学び折り鶴を折るという象徴を再生産する行為によって「平和な世界を祈る」という効果が期待されている。

一方で、女性や子供が中心の人物像には、男性的な軍国主義を隠匿し、悲惨さを乗り越えて平和を祈り復興に励んできた日本の自己イメージが投影された。㉕女性の姿を表した平和モニュメントには、母子像と裸婦像が多いという特徴がある。「靖国の母」などに代表されるように、戦時期から母のイメージは多用されていた。そして、戦時期、「兵士と母親」のコントラストは、「戦争と平和」㉖という対のイメージと重ねられていた。一方で、女性の裸体像が公共空間にあふれるようになったのともなう大量の死の心理的補完の役割を果たした。一方で、母性は戦争に

は敗戦後である。軍人像に代表される旧体制からの脱皮と「新しい日本」の宣伝のために平和的シンボルとしての裸婦像が建立された。[27]戦前の軍国主義を象徴する男性像と合わせ鏡として、新しい日本の象徴になった母子像や裸婦像の姿は、折り鶴のような明確なコンテクストをもたないまま、戦争の対極としての平和の象徴として量産された。

戦後の彫刻設置政策について論じている竹田直樹は、日本の公共空間にあふれる平和や自由を象徴した母子像や裸婦像を、慈母観音などの石仏の発展形として捉えている。[28]また近・現代史の研究者の米山リサは、広島の平和記念公園に建立されたモニュメントについて、戦前・戦中の軍国主義の男性像と、戦後の新生国家のアレゴリーとなる男子を母なる観音像が育てる核家族によって象徴される国民史であると述べている。[29]さらに日本近代美術史研究者である千葉慶は、戦後、天皇家と天照大神の文脈が薄れたことが、観音像による「母性＝平和」の象徴性を強固なものにしたと指摘している。[30]

女性的イメージが強い観音像は、裸婦像や母子像などの彫刻モニュメントと同様に非軍国主義の象徴として捉えられた。女性的な造形と非神道の信仰対象であることが、平和を象徴する観音像が各地で建立される背景になっている。しかし、観音像は戦前から戦後まで継続して建立され続けていて、観音像を「新しい日本」の象徴としてだけ捉えることは、戦前・戦中期から戦後への観音像における継続性を不明確なものにする。さらに鳩や折り鶴、そして女性の像が「平和を象徴する」モニュメントだったのに対して、観音像は平和を象徴すると同時に平和を祈る対象でもある。このため本書ではほかの平和モニュメントとは異なる観音像の役割を明らかにするべく、近代以降の観音像の歴史を通史的に描いてその独自性を考察する。

注

（1）本書では、死者を弔うことを包括的に論じる際には「慰霊」の表記で統一した。引用では、原文の表記に基づいた。

特に伝統仏教の儀礼を強調する際には「供養」を用いた。

（2）「平和」という言葉は、「おだやか」「静かでのどか」という意味で中世から使用されている。仏教の教義でも、「包容力」「不殺生」を意味する ahimsā に平和思想との共通点がみられる。また日本国では、聖徳太子による『十七条憲法』のなかに示された「以和為貴」が、仏教精神の法的明示とも捉えられる。一方で、中世以降の民衆にとっては『法華経』に示された「現世安穏後生善処」のように、生活防衛的・内向的な感情が主流だった。四方を海に囲まれた日本は、元寇を除き海外からの侵入をほとんど経験しておらず、近世は約二百五十年間鎖国していたこともあり、現代的な意味での「平和」という概念が定着してこなかったと考えられる。近代以降にキリスト教の布教によって「peace」の翻訳語として「平和」という言葉が使用されはじめた。『編集復刻版 近代日本「平和運動」資料集成』（全五巻、不二出版、二〇〇五年）に所収された一八九一年から一九一九年までの平和運動に関連する記事を確認すると、当初は peace の翻訳語として平和という言葉が使用されていたが、日露戦争開戦時には、戦争がない状態を目指す具体的な語として一般に定着している。

（3）速水侑編『観音信仰事典』（神仏信仰事典シリーズ）、戎光祥出版、二〇〇〇年、四四─五〇ページ

（4）年記がわかる日本国内の観音像で最も古いものは、六五一年に制作された法隆寺宝物の銅造観音菩薩立像である。

（5）「頂上毗楞伽摩尼宝 以為天冠 其天冠中有一立化佛」、中村元／紀野一義／早島鏡正訳註『浄土三部経（下）観無量寿経・阿弥陀経』（岩波文庫）所収、岩波書店、一九六四年、六三ページ

（6）逸見梅栄『観音像』誠信書房、一九六〇年、七─四〇ページ

（7）沼義昭『観音信仰研究』佼成出版社、一九九〇年

（8）彌永信美『観音変容譚』（仏教神話学）第二巻）、法蔵館、二〇〇二年

（9）岩崎和子「観音像に見られる女性像」、歴史科学協議会編『歴史評論』第七百八号、歴史科学協議会、二〇〇九年、四─五ページ、大藤ゆき「子安神」、山折哲雄監修『世界宗教大事典』所収、平凡社、一九九一年、六七六ページ

（10）五来重『石の宗教』（講談社学術文庫、講談社、二〇〇七年（初版：一九八八年）、二四七─二五一ページ

（11）林淳「近代仏教と学知」、末木文美士／林淳／吉永進一／大谷栄一編『ブッダの変貌──交錯する近代仏教』（日文研叢書）所収、法蔵館、二〇一四年、五ページ

（12）北澤憲昭『眼の神殿――「美術」受容史ノート：定本』ブリュッケ、二〇一〇年（初版：一九八九年）、一四七――一五〇ページ

（13）佐藤道信『《日本美術》誕生――近代日本の「ことば」と戦略』（講談社選書メチエ）、講談社、一九九六年、三四――三六ページ

（14）佐藤道信「河鍋暁斎 観音と妖怪――異界の聖と俗」、美術フォーラム21編「美術フォーラム21」第十八号、美術フォーラム21、二〇〇八年、六〇――六四ページ

（15）西野光一「大道長安の観音信仰と救世教」、佛教文化学会編「佛教文化学会紀要」第十八号、佛教文化学会、二〇〇九年、四七――七〇ページ

（16）Richard M. Carp, "Material culture" in Michael Stausberg and Steven Engler, *The Routledge Handbook of Research Methods in the Study of Religion* Routledge, Routledge, 2012, pp.475-477.

（17）モーリス・アルヴァックス『集合的記憶』小関藤一郎訳、行路社、一九八九年、一六七ページ、ピエール・ノラ「記憶の場」から「記憶の領域」へ」、ピエール・ノラ編『対立』（「記憶の場――フランス国民意識の文化＝社会史」第一巻）所収、谷川稔監訳、岩波書店、二〇〇二年、一五――二八ページ

（18）羽賀祥二「一九世紀日本の記念碑文化」、広島史学研究会編「史学研究」第二百七十二号、広島史学研究会、二〇一一年、五九ページ

（19）小菅信子『戦後和解――日本は〈過去〉から解き放たれるのか』（中公新書）、中央公論新社、二〇〇五年、三五――三六ページ

（20）マリタ・スターケン「壁、スクリーン、イメージ――ベトナム戦争記念碑」「思想」一九九六年八月号、岩波書店、三〇ページ

（21）藤田観龍『写真集平和のモニュメント』新日本出版社、一九九五年

（22）藤田観龍『平和のアート（彫刻）戦争の記憶――核のない未来へ：写真集』本の泉社、二〇一一年

（23）正確には「オリーブの枝をくわえた鳩」が平和の象徴とされる。『旧約聖書』では洪水がおさまったとき、ノアは陸地が再び現れたかどうかを調べるために箱舟から鳩を放ち、鳩がオリーブの小枝を持ち帰った（『旧約聖書』「創世

記八章八─十一節〕)。

(24) 田中勝「造形芸術の「折り鶴」が果たす平和への役割──コミュニケーション・ツールとしてのアートの力」「グローバル・コミュニケーション研究」第三号、神田外語大学グローバル・コミュニケーション研究所、二〇一六年、六二─六六ページ

(25) 手塚千鶴子「日米の原爆認識──「沈黙」の視点からの一考察」「異文化コミュニケーション研究」第十四号、神田外語大学グローバル・コミュニケーション研究所、二〇〇二年、八二─八三ページ

(26) 若桑みどり『戦争がつくる女性像──第二次世界大戦下の日本女性動員の視覚的プロパガンダ』(ちくま学芸文庫)、筑摩書房、二〇〇〇年、五〇─六〇ページ

(27) 小田原のどか「空の台座──公共空間の女性裸体像をめぐって」、小田原のどか編『彫刻1──空白の時代、戦時の彫刻/この国の彫刻のはじまりへ』所収、トポフィル、二〇一八年、四〇〇─四五〇ページ

(28) 竹田直樹『日本の彫刻設置事業──モニュメントとパブリックアート』公人の友社、一九九七年、一二一─一四ページ

(29) 米山リサ『広島 記憶のポリティクス』小沢弘明/小澤祥子/小田島勝浩訳、岩波書店、二〇〇五年、二五五─二五七ページ。米山は像の名称や作者について明記していないが、平和記念公園内に設置された横江嘉純『祈りの像(平和祈念慰霊国民大会記念祈りの像)』(一九六〇年)だと考えられる。

(30) 千葉慶「マリア・観音・アマテラス──近代天皇制国家における「母性」と宗教的シンボル」「和光大学表現学部紀要」第九号、和光大学表現学部、二〇〇八年、五三─五六ページ

〔付記〕所蔵先や提供者、出典を明記していない本書内の写真とカバー写真は、いずれも筆者が撮影したものである。

第1章　近代彫刻史のなかの観音像

1　「近代彫刻」と「彫刻史」の成立

日本では千三百年以上にわたり仏像が制作され、長い歴史のなかで様々な造形の仏像が生み出された。「日本彫刻史」をテーマとする書物で論じられる対象の多くは仏像であり、仏像は彫刻の一種であるという認識が広くもたれている。しかし、仏像が「彫刻」として美術の文脈で捉えられるようになったのは明治時代である。

近代国家の成立と廃仏毀釈が大きな衝撃を与え、その揺らぎのなかで実施された美術調査と制度化された美術教育が、宗教的な機能とは別の視点から仏像を造形的に解釈する可能性を生み出した。[1] この時期、西洋的な彫刻教育の導入とともに、前近代の仏像を日本彫刻史のなかに位置付ける作業が同時におこなわれていて、[2] 仏像の長い歴史のなかでも近代は特異な時代になっている。

近世から近代へ

一般的に語られる彫刻史では、飛鳥・白鳳・天平期（飛鳥─奈良時代）に優れた仏像が作られ、平安時代末に

定朝、鎌倉時代には運慶、快慶など実力を発揮した仏師が現れたとされる。しかし室町時代以降の仏像は衰退をたどり、江戸時代の仏像は形骸化し見るべきものがほとんどないとする意見が通説化している。美術史で江戸時代の仏像研究が進んでいないこともまた、本書で扱う近代以降の仏像の歴史的理解を限定的なものとする要因になっている。

現代の彫刻史では注目されることが少ない江戸時代の仏像だが、

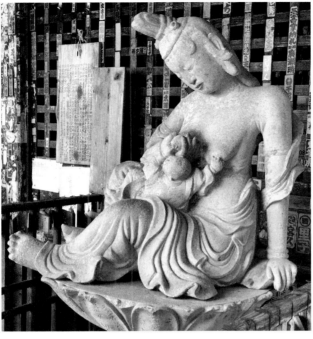

図19　慈母観音（金昌寺）

この時期は寺檀制度の成立によって多くの寺院が造営され、造仏事業という意味できわめて活発な時期だった。寺院と民衆の距離が縮まり、庶民であっても仏像を発願することが可能になった。言い換えれば、江戸時代は、階級を問わず多くの人々にとって最も仏像が身近な時代だった。

仏像を求める人々の声に応えるために、仏師だけでなく宮彫師や鋳物師など様々な職人が多数の仏像を制作した。また寺檀制度によって墓をもつ庶民が増え、多数の石工が墓石として石仏を制作した。墓石として制作された石仏のなかには、埼玉県秩父市の金昌寺・慈母観音（一七九二年）のように女性の身体を描写した優品も残っている（図19）。しかし石仏については石工が名前を刻むことはまれで、その実態が解明

29

されていない。他方で、鋳造の仏像には鋳物師の名前が刻まれることも多かった。鋳物師の太田駿河守藤原正儀[4]が制作した『江戸六地蔵』（一七〇八—二〇年）のような大型の青銅製仏像が日本各地に建立されていて、制作者や僧侶だけでなく結縁者として数万人の名前を像に刻んでいる。

江戸時代の寺院は信仰の場であると同時に娯楽の場でもあり、仏像においても死者供養や現世利益の信仰対象であると同時に、仏像を見ることは娯楽の要素があった。例えば松本喜三郎が制作した『谷汲観世音菩薩像』（一八七一年）のように、見せ物である生人形として制作された後、熊本県熊本市の浄国寺に祀られることで信仰の対象ともなった像も存在している（図20）。仏像の美術的価値が明確になった近代以降も、仏像に対する信仰、そして仏像の娯楽性は消えることなく続いていることは、現在も続く仏像ブームからも明らかだろう。

しかし江戸時代の豊かな仏像の造像文化が現代まで続いていたわけではない。幕末から明治初期にかけて仏像

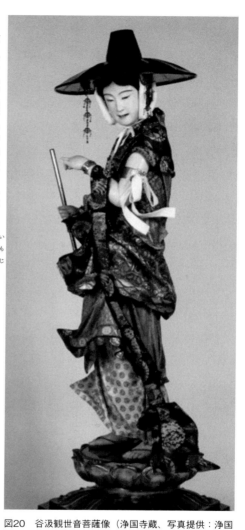

図20　谷汲観世音菩薩像（浄国寺蔵、写真提供：浄国寺）

の制作はきわめて低調になる。一七九九年、幕府は、すべての仏像は三尺（約百十四センチ）以下に限る、そして三尺以下の仏像であっても十体以上を制作する場合は許可が必要と定めた御触れを出した。この御触れによって、仏像は小型化し、造形的にも形骸化に拍車がかかるなか明治維新を迎えた。そして明治維新後、神仏判然令（一八六八年）や大教宣布詔（一八七〇年）の影響による廃仏毀釈が巻き起こり、わずか二、三年の間に日本が過去に経験したことがないほどの仏像破壊がおこなわれた。廃仏毀釈の状況は地域によって大きく異なるが、なかには仏像がすべて破壊された地域もあり、その全容を知ることも難しい。

廃仏毀釈の大きな影響とともに始まった明治時代、仏像が美術や文化財という新たな価値観で語られるようになった。まず一八七一年には、廃仏毀釈の危機感から古器旧物に関する壬申検査がおこなわれた。七〇年代から八〇年代にかけて美術概念が輸入され、西洋彫刻史の文脈で仏像を論じるようになり、前近代までは信仰の対象だった仏像が彫刻として鑑賞する対象になった。八四年から八八年までアーネスト・フェノロサや岡倉天心（覚三）らによって東京美術学校の開校準備とともに進められた大規模な近畿宝物調査は、日本美術史の基礎となった。

宝物調査では、写真師の小川一真が仏像をはじめとする文化財の撮影をおこなった。小川の写真は単なる記録を超え、それ自体が鑑賞の対象になるものだった。写真というメディアの登場に加え、国内の博覧会や博物館などによって仏像の視覚性が強調された。元来仏像は、秘仏のように見えなくとも信仰対象となり、賓頭盧尊者像をはじめとして、像に触れることによる信仰の伝統もあった。だが美術概念が導入された近代以降、仏像を視覚的に鑑賞することが重視され、仏像は視覚芸術である彫刻として認識されるようになった。

「像」から「彫刻」の時代へ

「彫刻」もまた近代に導入された新しい概念である。日本の近代彫刻史は、工部美術学校（一八七六―八三年）での美術教育によって幕が開き、西洋の sculpture という概念が、「彫刻」という語に翻訳された。彫刻という言

葉自体は前近代から存在していたが、「刃物を用いて形を掘り出す（carving）」という意味の動詞として使用されることが多かった。他方で、イタリア出身のお雇い外国人教師ヴィンチェンツォ・ラグーザによって工部美術学校で教えられた西洋式の彫刻教育は、粘土などを盛り上げることで造形を作り出す「塑造（modelling）」が中心になった。このような西洋的な美術教育の導入によって、carving と modelling 双方の技術を用いて制作された立体造形物を彫刻と呼ぶようになった。なお、大村西崖による造語である「彫塑」という言葉も一八九七年（明治三十年）前後に広がっているが、最終的には塑造も含めて彫刻と呼ぶことが一般化している。

当然ながら「彫刻」という言葉が定着する以前から、日本では仏像などの立体造形物が制作されていた。仏像という言葉からも理解できるように、明治初期まで彫刻にあたるものは「像」であると認識されていて、その制作手法は「彫像術」や「像ヲ作ル術」と呼ばれていた。「sculpture ＝ 彫刻」という西洋からもたらされた新しい概念が導入される過程で、前近代から存在した「像」というイメージがそこに反映された。幕末にヨーロッパを訪れた使節団の一員は、ロンドンやベルリンの博物館で見た西洋彫刻を、「石仏」「飛仙の像」「仏像」といった言葉で説明している。初めて「sculpture ＝ 彫刻」と出合った日本人はそれらを、慣れ親しんだ神仏の姿をした「像」であると考えたのだ。

日本におけるモニュメントの成立

「sculpture ＝ 彫刻」と同時期に、「monument」もまた新しい概念として西洋から輸入された。近代的なモニュメントは、海外渡航者による概念の受容と、お雇い外国人による技術の導入によって成立する。近世から近代へと社会や為政者が変動するなかで日本的なモニュメント概念が形成された。近代天皇制を具体化する政策として現れたモニュメント概念は、西洋そのままの概念としてではなく、日本特有の宗教、祭祀上の文脈に即して受け入れられることで、西洋化と日本の近代を表象する二重性をはらんでいた。

伝統的に存在していた人間や神仏の姿をした像と西洋から輸入されたモニュメント概念が合わさることで誕生

32

したのが「銅像」という概念である。日本での銅像は、単なる青銅を鋳造した像ではなく、モニュメントと同義的なもの、そして彫刻を代表する形態として受容された。一九二八年に発行された銅像の写真集『偉人の俤』（新居房太郎編、二六新報社）は、すでに七百体以上の銅像の写真を掲載している。モニュメント概念が輸入された明治中期以降、偉人や神仏の銅像が日本各地に建立され、急速に広がった。

近代日本最初のモニュメントと考えられているのは、一八八〇年に完成した明治紀念之標（日本武尊）像である（図21）。明治紀念之標は、西南戦争（一八七七年）で戦死した郷土軍人の慰霊のために石川県金沢市の兼六園に建立された。標は高く掲げた目印であり、柱のことである。つまり日本武尊像が乗る台座部分が「標」である。石積みの高い台座に立つ二メートルを超える日本武尊像は、日本初の銅像としてきわめて印象的な存在だった。日本武尊像の形状は、クマソを倒すために女性に扮した神話に由来する姿で、現在、想起される「ヤマトタケル」とは大きく異なっている。さらに法要などの儀礼には東西本願寺が深く関わり、地域の講によって像が維持されており、伝統的な信仰対象から近代的モニュメントへ移行する過程で生まれた銅

図21　明治紀念之標（日本武尊像）（兼六園）

像といえるだろう。

日本武尊像以上に西洋的なモニュメント概念を反映した銅像は、一八九三年に靖国神社参道に建立された大村益次郎像である。(12)日本帝国陸軍創設の父と呼ばれる大村益次郎の像は、工部美術学校で西洋彫刻を学んだ日本最初の彫刻家の一人大熊氏廣が制作した。粘土を用いた塑像の原型から鋳造された銅像は、靖国神社の参道中央に西洋式の高い柱上に設置された。台座なども含めて、大村益次郎像は西洋的モニュメントに対応するものだった。

2 近代彫刻としての観音像の造形

西南戦争の死者慰霊のための日本武尊像や靖国神社の大村益次郎像からも理解できるように、西洋から輸入されたモニュメント概念は、銅像という概念をも内包し、最初期から戦争死者慰霊と結び付いていた。そして美術教育が定着すると、前近代で彫刻の中心だった仏像もまた、銅像という概念や戦争死者慰霊と深い関係をもちながらモニュメント化した。美術やモニュメントという新しい概念を反映し、仏像のなかでも特に多く作られた尊格は観音であった。

東京美術学校の開校

一八八九年に東京美術学校の彫刻科が開校すると、日本美術史を教える官製の彫刻教育が開始された。江戸仏師出身の高村光雲のほか、古仏に感銘を受け牙彫から木彫に転身した竹内久一、宮彫師の家に生まれ牙彫から木彫に転身した石川光明、軍人出身で光雲のもとで木彫を学んだ後藤貞行、仏師出身の山田鬼斎らによる、伝統的な技法を中心とする彫刻の指導がおこなわれた。

廃仏毀釈の打撃を受けて仏師の仕事は激減していたが、東京美術学校で後進の育成にあたった光雲や鬼斎のほ

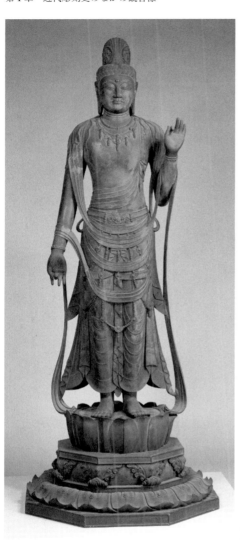

図22　山田鬼斎『聖観音立像』（模造）（東京国立博物館蔵、Image: TNM Image Archives）

か、山崎朝雲、新海竹太郎、本保義太郎など、高い技術力を生かして彫刻家になった地方仏師もいた。また東京美術学校の石彫教場助手を務めた俵光石は、石工の出身者だった。江戸末期から明治初頭にかけて様々な領域で立体造形を制作した職人の技術から彫刻の基礎が作られたのである。

帝室博物館の美術部長と東京美術学校の校長に就任した岡倉は、仏像の模造制作を東京美術学校彫刻科に委嘱し、模造彫刻を帝室博物館の展示に活用した。一八九一年頃から竹内久一、山田鬼斎、そして奈良人形の職人だった森川杜園が中心になり、東大寺、興福寺、法隆寺などの仏像の模刻がおこなわれた。東京美術学校の彫刻科は木彫だけで開講したこともあって、オリジナルが塑像や金銅仏であっても模刻はすべて木彫でおこなわれた。例えば山田が模刻した薬師寺東院堂の『聖観音菩薩立像』（模造）（一八九三年）は、光沢がある金銅製のオリジナルとは異なる趣の木彫像になっている。なお後述するように薬師寺東院堂の『聖観音菩薩立像』は、近代以降

の観音像のひとつの規範として数多くの模造が制作されているが、山田による模造は最初期の作例になる（図22）。

東京美術学校の成立によって、近世からの師弟制度とは異なる仏像制作を学ぶ場が生まれた。さらに一八九年に岡倉は、日本美術院を立ち上げ、その第二部を仏像修復の専門機関として発展させた（一九一四年、美術院として独立）。東京美術学校出身の新納忠之介や明珍恒男らは、廃仏毀釈によって荒廃した寺院の仏像を鑑賞に堪えうる姿に修復した。その技術の高さは、修復時に追加された台座や光背からも明らかであり、彼らの修復がなければ現在は失われていた仏像もあっただろう。

日本での仏像修復の基礎を作った新納や明珍は、オリジナルの作品は数少ないものの、近代を代表する観音像を制作している。明珍の代表作である『十一面観音菩薩立像』（一九三三年）は、火災で燃えた本尊に替わる新しい本尊として東寺食堂に安置されている。古仏から多くを学びながら美術と信仰双方に対応する観音像になっている。他方で、新納が、鷲塚与三松とともに制作した法隆寺の『百済観音』（模造）（一九三三年）は同時に二体制作され、一体はロンドンの大英博物館に、もう一体は東京国立博物館に所蔵されている。彼らは修復を通して古代の仏像に触れることで、近代的な眼差しによってその「美」を見いだした。「古代」の再解釈がおこなわれるなかで、仏像の価値観も形成されたのである。

飛鳥・白鳳・天平仏の復興

近畿宝物調査や東京美術学校などで美術史教育がおこなわれた明治中期以降、薬師寺、法隆寺、東大寺、興福寺など奈良の寺院の仏像の評価が成立した。奈良には日本の「古代」、すなわち飛鳥・白鳳・天平期の仏像が数多く残っている。アーネスト・フェノロサなどによって、ギリシャとローマの彫刻を規範とする「新古典主義」が伝えられたことで、飛鳥・白鳳・天平期の仏像が日本での仏像のひとつの規範になった。つまり、飛鳥・白鳳・天平期の仏像は、西洋の古典彫刻に対応するものと捉えられたのである。

飛鳥・白鳳・天平期の仏像が注目されたのは、それらが単に「古い時代」のものだからではない。天皇の子である聖徳太子が仏教興隆に力を注いだ飛鳥時代から、聖武天皇が大仏を建立した奈良時代にかけては、古代国家の中枢で天皇や皇族が強く仏教に関わった時代である。つまり近代的な天皇制国家が成立するなかで、天皇家が造仏に深く関わった時代の仏像に価値が見いだされたのだ。このため近代的な天皇家や皇族と縁が深い法隆寺、東大寺、興福寺、薬師寺などの仏像が重視された。

伝統的に聖徳太子を観音の化身とする信仰的背景もあり、『百済観音』『救世観音』『夢違観音』など法隆寺の観音像は近代の観音像の規範になった。同じく聖徳太子とゆかりが深い中宮寺の菩薩半跏像（伝如意輪観音）や広隆寺の宝冠弥勒などの評価は、明治中期以降に明確なものになっている。やがて大正時代のツーリズムにおける懐古的感情と結び付いて、古代の仏像の評価は揺るぎないものになった。

近代に成立した「古代の仏像への憧れ」(13)とは、裏を返せば江戸時代に流行していた中国趣味が排斥されていく過程でもあった。江戸時代には、明・清時代の中国風の仏像を多く生み出した黄檗宗の影響もあって、平たい顔や大きな螺髪などの特徴をもつ仏像が流行していた。だが明治時代になると美術教育が成立するなかで飛鳥・白鳳・天平期の仏像や、リアリズム的表現をもつ鎌倉時代の慶派の仏像が規範になる一方、黄檗風の表現は重視されなかった。そして日清戦争を経て、日本の中国に対する憧れは逆転し、中国の要素が強い黄檗風の仏像の表現は廃れていった。

飛鳥・白鳳・天平期の仏像の総数は、近世の仏像に比べればごくわずかである。このような背景から特定の仏像が知名度を上げ、複製が制作されることになった。現代に至るまで多数の模造が制作され、近・現代の観音像の基準作になっているのが、山田鬼斎も模刻をおこなった薬師寺東院堂の『聖観音菩薩立像』である。一体の像のなかに飛鳥期、白鳳期、天平期の特徴を併せ持つ『聖観音菩薩立像』は、近代的美意識によって高く評価され、この像を模した観音像は各地の寺院境内に建立された。

薬師寺東院堂の『聖観音菩薩立像』を模した像のなかで屋外に建立された古い作例として、一九〇三年に川崎

図23　『聖観音銅像』（川崎大師平間寺）

大師平間寺境内に建立された『聖観音銅像』がある（図23）。薬師寺東院堂の像よりもやや小さく、完全な模造ではないものの、衣や瓔珞などの装飾は薬師寺東院堂の像を模倣している。『聖観音銅像』の制作者・鈴木長吉は、国内外の博覧会へ出品し高い評価を得て、帝室技芸員にもなった近代を代表する金工家である。そして『聖観音銅像』を発願し川崎大師に寄進したのは帝国ホテルの初代料理長を務めた吉川兼吉である。日本が近代化するなかで先駆的な活動をおこなった鈴木と吉川にとって、薬師寺東院堂の『聖観音菩薩立像』を模倣した『聖観音銅像』は、新しい時代の価値観を反映した仏像だったのである。

モニュメントとしての観音像の成立

川崎大師の『聖観音銅像』の例からも理解されるように、明治中期以降になると「彫刻」「モニュメント」「銅

図24　『聖観音菩薩像』（知恩院）

「像」といった新しい概念を反映した観音像が作られるようになった。その特徴は、立像が中心になったこと、そして人間の姿に近い像が重視されたことである。

江戸時代、寺院境内に建立された青銅製の仏像は基本的に座った姿の坐像だった。近代以降も釈迦や阿弥陀などの如来像は坐像が多いが、観音などの菩薩像は立像が中心になった。「銅像＝モニュメント彫刻」としての観音像は、西洋の彫刻やモニュメントの影響から「人間の身体に近い造形」が重視された。一面二臂で人間に近い姿の観音が主流になり、千手観音などの多面多臂像や馬頭観音などの三眼や憤怒の像は少数である。

東京美術学校の彫刻科には、古仏の模刻事業と並行して銅像の制作が依嘱されていた。仏像のなかでもいち早

くモニュメント化した観音像の銅像もまた、東京美術学校の教員によって制作されている。

一八九八年、高村光雲が原型を制作した『聖観音菩薩像』が、京都、知恩院の友禅苑に建立された。この観音像は明治初頭に活躍した僧侶・福田行誠を顕彰するモニュメントである（図24）。福田は、明治初頭に諸宗の高僧と図って東京諸宗同盟会を作り、盟主として廃仏毀釈後の仏教復興に努め、知恩院の門主などを務めた僧侶である。福田は「記念碑的なものは要らないが、結縁のために観音菩薩を立てるなら弟子たちの意志にまかせる」と言っており、弟子たちはこの遺志にしたがって観音像を建立した。池の中央に作られた十メートル近くある高い台座上に建立された観音立像は、寺院の境内に建立されてはいるものの、西洋的なモニュメント彫刻の要素を兼ね備えた仏像である。像容は、江戸仏師由来の光雲らしく、江戸時代の観音像の意匠を参考にしているが、近代彫刻を目指す新たな表現が取り入れられている。

一九〇六年、同じく東京美術学校教授の竹内久一によって原型が制作された戦勝観世音菩薩像は、大日本報徳社社長だった岡田良一郎と掛川報徳婦人会が発起人になり日露戦争（一九〇四―〇五年）の勝利の記念と戦死者の慰霊のために発願された（口絵・図1）。寺院境内ではなく掛川城址に建立されたこの観音像は、西洋のモニュメントのように公共性を帯びたランドマークとしての役割をもった。台座の四隅には大きな砲弾が置かれ、付近には敷設水雷や戦利品の加農砲なども置かれるなど戦勝のモニュメントであると同時に、本書で論じる戦争死者慰霊の観音像の嚆矢である。竹内は、福岡市の東公園の日蓮聖人銅像（一九〇八年）や、長野市の善光寺境内に安置され、のちに長野駅前に建立された如是姫像（一九〇八年）など仏教的主題のモニュメント彫刻を数多く制作している。戦勝観世音菩薩像もまた、仏像の模刻を新たな彫刻を制作するための重要な学習であると捉えていた竹内らしく、瓔珞、胸飾、天衣などの装飾に飛鳥・白鳳時代の様式をふんだんに取り入れたものだった。

40

3　新しい時代に求められた白衣観音

新しい概念である「美術」が成立するなかで、近代的な仏像の「美」が模索され、彫刻作品としての仏像が制作されるようになった。西洋彫刻の影響から人体を基準とする写実性を追求する一方で、近代国家の様々な要因が重なることで飛鳥・白鳳・天平期の仏像が基準作になっていった。ところが、観音像においては飛鳥・白鳳・天平期の古仏とは異なるもう一つの大きな流れがみられる。それが「白衣観音」の流行である。

明治中期の絵画における白衣観音像の流行

飛鳥・白鳳・天平期の白衣観音の作例は残っておらず、日本で白衣観音が広がるのは中世以降である。白衣観音のサンスクリット語名である Pāṇḍara-vāsinīga は、「白い衣服を所有する女尊＝白衣尊」を意味する。密教では女性配偶者や母として理解されてきたが、密教的な白衣尊の信仰は日本ではほとんど広まらなかった。一般的に広く知られる宝冠の上から在家信者の衣に由来する白衣をかぶる観音像の姿は中国で生み出された。主に水墨画として鎌倉時代以降に禅宗とともに広まり、近世まで女性的な尊格として制作が続けられた[19]。楊柳観音、魚籃観音、慈母観音などの図像でも白衣観音の姿を基本とするものが多い。立体像の白衣観音の作例は少ないが、黄檗風の仏像の流行や陶製の観音像の輸入によって近世以降に日本でも制作されるようになった。

「はじめに」で紹介したように明治中期の一八八五年から九〇年にかけて観音を描いた絵画が流行した。その多くが白衣観音であった。黄檗宗の影響が強い木彫像の白衣観音は近代以降には廃れていくが、この時期の絵画では白衣観音が重要な画題になったのである。狩野芳崖の『悲母観音』や原田直次郎の『騎龍観音』は、病苦からの救済を使命とする楊柳観音の持物である柳を持つ。浮世絵師から日本画家になった河鍋暁斎の『観世音菩薩』

（一八八五年頃）、漆画で知られる柴田是真の『白衣観音』（一八八四年）、浮世絵師の月岡芳年の『月百姿 南海月 白衣観音』（一八八九年）など、観音を描いた同時期の絵画には白衣をまとい、柳を描く共通点がみられる。

白衣観音を主題とする絵画が流行した明確な理由は定かではないが、一八九〇年、東京帝国大学文学科教授の外山正一が『日本絵画ノ未来』で日本画・洋画にかかわ

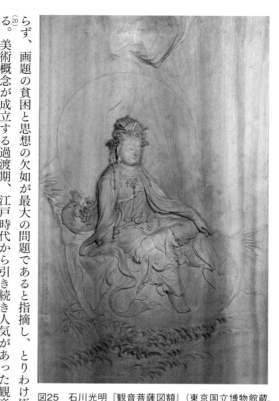

図25　石川光明『観音菩薩図額』（東京国立博物館蔵、Image: TNM Image Archives）

らず、画題の貧困と思想の欠如が最大の問題であると指摘し、とりわけ原田の美術概念が成立する過渡期、江戸時代から引き続き人気があった観音というありふれた画題が選ばれやすか[20]ったという側面もあるだろう。だが新しい時代にふさわしいと多くの画家・絵師が判断したからこそ、画題として人気を集めたのだ。

狩野芳崖は、中国、明時代の仏画の構図を参照し、『悲母観音』を制作しているが、フェノロサの影響もあり、空中に観音と童子が浮く空間構成などは西洋絵画を参照していることが指摘されている[21]。『悲母観音』と同時期にヌードデッサンをベースにした羽が生えた観音像を描いていて、観音という画題で西洋絵画を意識していたことは間違いないだろう。

一方でドイツから帰国した原田は国粋主義によって洋画排斥が起こるなかで、日本的主題の洋画として白衣観

音を写実的に描いた。キリスト教絵画をはじめとする西洋の絵画の要素を取り入れるなかで、頭部、上半身をドレープがかかった布で覆う姿の白衣観音は、西洋的な絵画表現と相性がよかったといえるだろう。また、この時期多くの白衣観音とともに柳が描かれていることは、前近代から続く図像の継承であると同時に、植物を持つ人物像という西洋絵画的なモチーフを意識していた可能性も考えられる。

平面から立体へ

絵画で白衣観音が流行したことが彫刻にも影響を与え、一九〇〇年代に入ると江戸時代とは異なる新しい造形表現の白衣観音の彫刻が頻繁に制作されるようになった。東京美術学校教授の石川光明は、一八九三年のシカゴ万国博覧会に浮き彫りの『観音菩薩図額』を出品している（図25）。

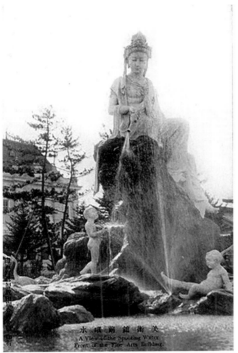

図26　『楊柳観音噴水』の絵はがき（松﨑貴之氏蔵）

中国、明時代や朝鮮、高麗時代の絵画に多くみられる足を崩して座る白衣観音像であり、同時代の絵画と構図の共通点もみられる。平面芸術である絵画を参照し、立体芸術である彫刻が展開される直前に、その中間ともいうべき「浮き彫り」の白衣観音像が制作されているのは興味深い。

絵画の白衣観音を参照して制作された彫刻として最も注目されたのは、大阪市で開催された第五回内国勧業博覧会（一九〇三年）の美術館前に設置された楊柳観音噴水である（図26）。手に持った水瓶から水を注ぐ楊柳観音噴水は、下部に

童子を配する構図や緩やかに岩に座るポーズなど絵画的な空間配置になっている。河辺正夫の図案をもとに、高村光雲が原型を制作し、黒岩淡哉が制作を担当した。屋外に設置された三メートルを超す噴水には、東京美術学校でモニュメントの材料として導入が始まったばかりのセメントが用いられた。[22]

光雲は、第一回内国勧業博覧会（一八七七年）に師である東雲の代作として白衣観音を出品し、最高の賞である龍紋賞を受賞している。このときの白衣観音は確認されていないが、江戸仏師としての技量を発揮したものと考えられる。その後、仏師から彫刻家になった光雲が原型を制作した楊柳観音噴水は同時期の観音像の流行を取り入れていて、西洋の女神像に対応する新しいモニュメントだった。日本で最初にイルミネーションがおこなわれた第五回内国勧業博覧会では、楊柳観音噴水も夜間になるとライトアップされ、暗闇に浮かび上がる妖艶な姿が話題になった。数年で取り壊されてしまったものの、楊柳観音噴水のイラストを使った広告や絵はがき、絵皿などの関連グッズが作られていて、多くの人々が注目する、この時期を代表する観音像であったことは間違いないだろう。[23]

マリア観音と白衣観音

絵画と並んで近代以降の白衣観音のイメージに影響を与えたのは白磁製の白衣観音像である。生涯にわたって数多くの白衣観音を制作した高村光雲は、六十歳くらいまで明時代の陶製の白衣観音を模刻していて、[24]木彫とは異なる陶製の観音像の造形を重視していた。明時代の白磁の白衣観音像は日本にも数多く輸入され、国内でも複製が制作されている。キリスト教が禁止された江戸時代、このような白磁の白衣観音像のなかには「聖母マリア」としてキリシタン信徒の信仰を集めたものがあったことがよく知られている。母性的信仰対象で、頭部や上半身を布で覆い子供を抱く姿が聖母マリアに類似していたことから、このような信仰が生み出された。近代以降、各地の窯で置物としてキリスト教が解禁された明治期以降も、白磁の白衣観音は制作され続けた。白磁の白衣観音の美しい造形は、欧米への輸出品にもなった。白衣観音が制作されるが、その多くは白磁である。

44

帝室技芸員になった陶工・宮川香山（初代）による『白磁観音立像』（明治初期）は、中国風の造形を残しながらも台座に西洋の技法を用いた細かな細工が施されている。

キリシタン禁制の時代を経て、聖母マリアのイメージを内包した白磁の観音像は、西洋を意識しながらも日本、そして東洋の自己表象になった。また白磁の美しい白色は、西洋彫刻として美術教育に導入された石膏像の白一色による立体造形とも重なるものだった。昭和期に入ってコンクリート製の仏像が普及するなかで、白衣観音像は白色に着色されることが多かったのも、白磁の観音像そして聖母マリアのイメージによって結ばれた西洋彫刻の理想を反映するものだろう。

また、modelling〔塑造法〕である陶製の像は、carving〔彫刻術〕である木彫よりも西洋彫刻に技法が近いという側面もあった。一八九〇年、ヨーロッパで彫刻を学んで帰国したばかりの大熊氏廣が制作した『大山公爵邸行幸啓紀念観音像』は、

図27　大山公爵邸行幸啓紀念観音像
（出典：『大熊氏廣作品集』東京図案印刷、1934年）

狩野派による絵画の観音像を参照した坐像だが、西洋彫刻を意識した写実的な像になっている（図27）。柔らかい表情や衣の表現など白磁の観音像との共通点をもつのは、大熊自身がクリスチャンだったことも無関係ではないだろう。この観音像は、陸軍大将・大山巌が自邸への行幸啓を記念して依頼したもので、個人宅に建立されたものだが、台座などは西洋のモニュメント彫刻に通じるものになっている。[25]

また彫塑家の渡辺長男による『子育て観音』（一九〇七年）には、足元に配置されることが多かった童子を抱きかかえ、磐座に座る白衣観音の姿が表された。絵画の白衣観音では足元に童子を配しているものが多いが、童子を抱く姿は明時代の陶磁製の像にみられる表現である。そのバランスからみて西洋の聖母子像を参照したことが推測できる。東京・日本橋の装飾など、西洋彫刻と日本文化の融合を試みた渡辺らしい作品である。

白衣観音の彫刻が多く作られるなかで、聖母マリアのイメージが反映された。さらに大正後期に「マリア観音」という言葉が作られたことで、「観音」と「聖母マリア」のダブルイメージはより明確なものになった。本書の第7章「仏教を超えた平和の象徴としての観音像」で詳しく論じるように、白衣観音を中心とする観音と聖母マリアのダブルイメージによって、戦後には戦争死者慰霊と平和祈念信仰の「マリア観音」が新たに生み出されている。

4　美術作品としての観音像の広がり

明治期、彫刻やモニュメント概念が輸入されたことで、長い歴史をもつ仏像でも新たな美の基準が誕生した。飛鳥・白鳳・天平期を中心とした古代の仏像がひとつの規範になる一方で、観音像では、聖母マリアや西洋の女神と重ねられることで白衣観音が流行した。さらに大正期に入ると、仏教的な儀軌を離れ自由な表現の仏像風彫刻が作られるようになる。

展覧会に出品された仏像と仏像風彫刻

明治末期に日本彫刻会が結成されると、美術展覧会にも仏像が盛んに出品されるようになった。展覧会に出品される仏像で最も多い主題のひとつが観音像であった。特に高村光雲のもとで学んだ彫刻家の多くは、師と同じく観音像を制作している。飛鳥時代の金銅仏を模した山崎朝雲の『観音』（一九一三年）や平櫛田中『観音』（一九一八年）、絵画や陶製の白衣観音を参照したと考えられる米原雲海の『観音』（一九一一年）、関野聖雲の『楊柳観音』（一九一二年）など、展覧会に出品された観音像でも古仏への憧れと白衣観音という二つの流れが反映されている。

大正期に入ると、彫刻家は西洋の彫刻に直面するなかで日本独自の表現を模索し、創作のインスピレーションを仏像に求めた。その要因として一九一九年に出版された和辻哲郎の『古寺巡礼』（岩波書店）の影響も指摘[26]されるが、仏像と西洋彫刻とを結び付けることで普遍的価値を有する美術として位置付ける和辻の語りは、明治期に成立した価値基準を踏襲した部分も大きい。日本で長く彫刻の中心だった仏像は、時代が要請する世界レベルの普遍性にも、日本という地域性にも対応する美術主題になったのである。

大正期には自由な風潮のなかで、仏像からインスピレーションを受けることで「仏像風彫刻」という新しい表現も生まれた。仏像風彫刻は主に西洋的美術教育の基礎にある裸体表現と仏像の造形が結び付いたもので、より人間に近い身体表現に仏像を想起させる装飾やポーズを取り入れたものである。この時期の仏像風彫刻は、インドや中国、そして東南アジアなどの汎アジア的なイメージを寄せ集め、西洋のギリシャ・ローマに対抗する「東洋の古代」を表現した。

釈迦の誕生を表した三木宗策『降誕』（一九二六年）や、インド説話を表した佐藤朝山『シャクンタラ姫とドゥシャンタ王』（一九一六年）などインドのグプタ朝の豊満な女性の裸体彫刻を参照した像（図28）、裸体に象の頭部をもつ男女を表した新海竹太郎『歓喜天』（一九二四年）、白鳳風の宝冠で装飾しながらも薄い衣の下に裸体を

図28　三木宗策『降誕』（耕三寺博物館蔵）
（出典：田中修二編『近代日本彫刻集成 第2巻（明治後期・大正編）』国書刊行会、2012年、202ページ）

表現する羽下修三『美しきもの』（一九二五年）、伝統的な訶梨帝母像とは異なる細身の裸身で表された三国慶一の『訶梨帝母』（一九二九年）など、西洋的な裸体の写実と仏像の装飾を合わせた像（図29）、仏像的装飾と半裸体の女性像を組み合わせた、佐藤朝山の『藍染』（一九一八年）、吉田白嶺の『散華』（一九二一年）、佐々木大樹の『融合』（一九二二年）、『供養』（一九二三年）、後藤良『埋もれたる古都』（一九二五年）など、作品名も仏像の尊格を離れ、寓意的な意味を込めたものが増えていく（図30）。

人間の身体を基本とした仏像風彫刻は、理想的な身体を追求する西洋的彫刻学習が反映され、男女の身体の差異を明確に分けて表現した。基本的には性別の表現をおこなわない仏像に対して、仏像風彫刻は、上半身裸体の女性像では豊かな乳房を表し、明治期までの仏像にはみられない官能的な造形を生み出した。

大正期の彫刻としての観音像

仏像風彫刻は、大正期の時代的背景によって彫刻家の自己表現として生み出されたものだった。仏像風彫刻の流行は、同時代の観音像にも影響を与え、より女性的な身体を強調する自由な表現の観音像が制作されるようになった。美術的に高い水準の表現を求めた観音像でも、信仰と完全に切り離されることはなく、時代背景を反映した信仰の対象になった。

一九二三年、横浜市鶴見区の總持寺には『明治天皇頌徳記念観世音菩薩大銅像』が建立されている（図31）。この像は曹洞宗の本山移転という大事業の集大成として建立された。のちに曹洞宗の管長になる伊藤道海の「明治天皇は観音であり、観音像を明治天皇として拝する」という願いから、明治天皇を称える観音像のモニュメン

図29　『歓喜天』（ガラス乾板、東京文化財研究所蔵）

トが建立された。『明治天皇頌徳記念観世音菩薩大銅像』は仏師の家に生まれ、渡欧経験もある彫刻家の新海竹太郎によって制作された。新海は、薬師寺東院堂の聖観音菩薩像、聖林寺の十一面観音菩薩像、渡岸寺の十一面観音菩薩像、そしてインド風の装飾を参照し観音像を制作したと述べている。シャープな顔に細長い首、くびれたウエストなど西洋的な女性の身体表現が見られるが、下半身部分は衣の襞まで薬師寺東院堂の聖観音菩薩像を模倣している。新海は、古仏を基準とする美意識と西洋彫刻に対応する身体表現を一つの彫刻のなかで融合させた。さらに建築家の伊東忠太が設計した台座の上に設置されることで、宗派をあげてのモニュメントとしての役割を担った。

大正期の最も大きな出来事のひとつは、一九二三年九月一日に発生した関東大震災だろう。関東大震災による火災で約三万八千人もの人々が焼死した墨田区の被服廠跡には、一九三〇年、震災記念堂(現・東京都慰霊堂)

図30　『融合』
（出典：「美術画報」45編巻1、画報社、1921年、口絵）

50

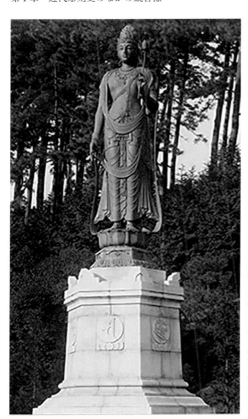

図31　『明治天皇頌徳記念観世音菩薩大銅像』（ガラス乾板、東京文化財研究所蔵）

が建立された。伊東忠太設計による寺院風の建築には、身元不明の遺骨が納骨され、講堂の祭壇には巨大な位牌が祀られるなど、公的な施設だが仏教色が強い空間になっている。祭壇横には彫刻家の神田古畔が制作した『慈光』（一九三〇年頃）が安置されている（口絵・図2）。如来像を意識した顔と豊かな乳房をもつ半裸の女性を表す造形は、院展などに出品していた神田らしい仏像風彫刻になっている。だが台座には「震災当時殃死者冥府為観世音木彫像」と書かれていて、神田がこの像を震災による死者慰霊の観音像として震災記念堂に奉安したことが理解できる。

東京都慰霊堂以外にも関東大震災後には、近代的造形の観音像が犠牲者の慰霊のために建立されている。関東大震災の際に多くの人々が避難した神奈川県横須賀市の良長院には、町内の震災横死者の氏名を納めたブロンズ製の震災紀念観音が建立されている。また東京都台東区の吉原弁財天では、多くの人々が震災による火災から逃

れるために池に飛び込み、遊女など四百九十人が溺死した。この池を埋め立て、犠牲者の慰霊のために吉原観音（一九二六年）が建立された。岩を積み上げた約三メートルの台座上のブロンズ像は、風に衣をなびかせる白衣観音の姿である。死者供養の仏像だが、高い台座はモニュメント性を強調し、造形的にも展覧会に出品された観音像の影響がみられる。

関東大震災という未曾有の災害の犠牲者の慰霊の祈りからも理解できるように、美術概念が浸透し、仏像風彫刻に代表される大正期の自由な表現が広がるなかでも、観音像から信仰的意味が失われることはなかった。観音像は鑑賞の対象になるとともに信仰の対象であり続けたのである。

5　美術的価値観を反映した観音像

廃仏毀釈を経た明治期、西洋からもたらされた美術的な価値観を反映し、飛鳥・白鳳・天平期の古仏と聖母マリアを重ねた白衣観音像が定着した。さらに大正期以降は女性の裸体に基づく造形が加わった。近代の観音像の三つの流れは戦後まで廃れることなく続き、近世から続く観音像の造形も含め、異なるルーツをもつ造形的特徴が作者の個性と合わさることで多様な観音像が制作された。

また西洋の彫刻教育ではマッスを重視し、彩色しない表現が主流だった。江戸時代までは漆箔や濃厚な色彩を施す仏像が主流だったが、展覧会に出品される仏像は着彩しない白木のままや淡彩による一部の彩色をおこなうことが主流になった。屋外に建立された観音像では、ブロンズ像は素材色を生かして徐々に緑青へと変化した。セメントやコンクリートの像では白磁の観音像の影響もあり、白一色に塗られることが多かった。

観音像は美術やモニュメント概念と強く結び付くことで、如来像や地蔵像とは異なる、近代彫刻としての価値を有するようになった。このような背景から、寺院や墓地などの従来仏像が安置された場所以外の公共空間にも、

モニュメントとして観音像が建立された。美術的価値観を反映した観音像は、昭和期に入っても社会や思想を反映するモニュメントとしての役割を担っていくことになる。

注

（1）加須屋誠「仏教美術史研究における図像解釈学の理論と実践」、加須屋誠編『図像解釈学──権力と他者』（「仏教美術論集」第四巻）所収、竹林舎、二〇一三年、一三─四五ページ

（2）田中修二『近代日本彫刻史』国書刊行会、二〇一八年、一四二ページ。なお本章で近代彫刻史については、田中の研究成果を下地に論じている。

（3）佐藤昭夫「伝統仏師の衰退と近世彫刻の諸相」、大河直躬編『桂離宮と東照宮──江戸の建築1・彫刻』（「日本美術全集」第十六巻）所収、講談社、一九九一年、一八六ページ

（4）江戸六地蔵の原型製作者は不明だが、太田正儀自身である可能性もある。田辺三郎助「江戸時代の彫刻」「日本の美術」第五百六号、至文堂、二〇〇八年、六三ページ

（5）長谷洋一「江戸時代後期における京都仏師の東北地方進出と在地仏師の動向」、関西大学文学会編「関西大学文学論集」第六十六巻第二号、関西大学文学会、二〇一六年、一四四─一四五ページ

（6）鈴木廣之「仏像はいつ、彫刻になったか？──一八七〇年代のモノの変容」、美術フォーラム21編「美術フォーラム21」第二十号、美術フォーラム21、二〇〇九年、五六─六一ページ

（7）前掲『近代日本彫刻史』二〇─二一ページ

（8）木下直之『美術という見世物』（ちくま学芸文庫）、筑摩書房、一九九九年、三〇ページ

（9）大坪潤子「銅像・記念碑」、田中修二編『近代日本彫刻集成 第一巻 幕末・明治編』所収、国書刊行会、二〇一〇年、一七五─一七九ページ

（10）清水重敦「官社へ銅石像設立之儀ニ付伺」考──京都の創建神社と明治前期のモニュメント概念」、明治美術学会

編 「近代画説――明治美術学会誌」第二十二号、明治美術学会、二〇一三年、一二二―一二九ページ

(11) 原型の制作者は、金沢の仏師・松井常運などの説があるが誰であるかははっきりとしていない（本康宏史『軍都の慰霊空間――国民統合と戦死者たち』吉川弘文館、二〇〇二年、一二四―一九八ページ）。

(12) この頃、福井県の足羽山に継体天皇石像（一八八四年）、菊池鋳太郎が原型を制作した島根県嘉楽園の亀井茲監胸像（亀井茲監頌徳碑）（一八九〇年）などが建立され、モニュメントの萌芽がみられる。

(13) 前掲『近代日本彫刻史』六〇ページ

(14) 「行誠上人を慕った人々」（https://www.chion-in.or.jp/kacho/2077/）［二〇二一年七月三十日アクセス］

(15) 藤曲隆哉「観音像木型」、前掲『近代日本彫刻集成 第一巻 幕末・明治編』所収、二四〇ページ

(16) 田中修二「竹内久一と掛川市の《平和観音像》について」、屋外彫刻調査保存研究会編「野外彫刻調査保存研究会会報」第五号、屋外彫刻調査保存研究会、二〇一三年、八一―八六ページ

(17) 迫内祐司「仏像修理と近代彫刻」、前掲『近代日本彫刻集成 第一巻 幕末・明治編』所収、二五四ページ

(18) 藤曲隆哉「竹内久一《平和観音像》の原型と構造」、前掲「野外彫刻調査保存研究会会報」第五号、八七―九一ページ

(19) 前掲『観音像』二〇七―二一四ページ

(20) 外山正一『日本絵画ノ未来』私家版、一八九〇年、六―九ページ

(21) 細野正信「『悲母観音像』の原画について」、東京国立博物館編「東京国立博物館研究誌」第三百四十七号、東京国立博物館、一九八〇年、一七―二〇ページ

(22) 坂口英伸「近代日本のセメント美術――明治期における導入の経緯を中心に」、明治美術学会編「近代画説――明治美術学会誌」第二十五号、明治美術学会、二〇一六年、一〇二―一二〇ページ

(23) 坂口英伸「絵はがきを視覚資料として読み解く――セメント彫刻《楊柳観音》の制作から撤去まで」（「美術運動史研究会ニュース」第百八十二号、美術運動史研究会、二〇二〇年、二一―三二ページ）を参照。また本像については、噴水研究家の松崎貴之氏から多くの情報提供をいただいた。

(24) 高村光太郎『高村光太郎全集』第十巻（増補版）、筑摩書房、一九九五年（初版：一九四五年）、一八ページ

（25）大熊氏治／大熊氏光編『大熊氏廣作品集』東京図案印刷、一九三六年

（26）藤曲隆哉「古寺巡礼の時代」、田中修二編『近代日本彫刻集成　第二巻　明治後期・大正編』所収、国書刊行会、二〇一二年、二一六ページ

（27）藤井明「大正・昭和戦前期の仏像風彫刻について」、明治美術学会編『近代画説──明治美術学会誌』第二十四号、明治美術学会、二〇一五年、六二─七八ページ

（28）伊藤道海「鋳造発願の動機」「禅の生活」（観音大士号）第二巻第四号、青山書院、一九二三年、一一─一三ページ

（29）新海竹太郎「大菩薩製作の苦辛」、同誌九─一〇ページ

第2章 戦時下の観音像と怨親平等

1 戦争の時代に求められた観音像

明治から大正にかけて日本が近代化するなかで様々な要素が重なり、新しい様式の仏像が生み出された。西洋からもたらされた「美術」の知識を反映した新しい作風の仏像や仏像風彫刻は、昭和期に入っても作り続けられた。しかし、一九三七年の日中戦争開戦と時を同じくして仏像の造形表現は再び保守的なものに変容する。そして、仏像に対する信仰にも戦時期の社会情勢が反映されるようになった。「戦勝」や「護国」そして「戦死者慰霊」など時代背景に合わせたモニュメントが数多く作られるようになると、すでにモニュメントとして定着していた観音像もまた戦争の時代の信仰と結び付くモニュメントへと変化を遂げた。

戦時期の思想と仏像の役割

戦時期、前衛的な抽象表現は思想統制の対象になり、戦意高揚や社会情勢と深く結び付く身体像のモニュメントが多くなった。戦意高揚の意図をわかりやすく伝える説明的な描写が重視されたのである。[1] 大正期に身体表現

として定着した仏像風彫刻もまた日中戦争開戦後には増加し、鎮護国家や戦勝を願った武装する憤怒相の像や、戦争死者慰霊を意識した仏像風彫刻が制作された。大正期には寓意的な意味を込めた名称の仏像風彫刻が多かったのに対して、戦時期になると従来の仏像の名称が復活し、仏像の宗教的意味が強調されるようになった。

戦時下に国粋主義的な動きが強まると、仏像は日本文化の優位を語るうえでも重要な意味をもつようになる。彫刻家の高村光太郎は天平期の仏像に中国からの影響を見ながらも、日本独特の美が勝っていると語り、戦争の正当性や日本という国の優秀さと古仏と重ね合わせている[3]。また定朝作の平等院鳳凰堂の阿弥陀如来坐像の評価が、戦中から敗戦直後にようやく定まったことから、戦時期、国威宣揚のため、中国からの影響を排除した日本文化の独自性が注目され、平安時代後期の「和様」の仏像の評価が高まったという意見もある[5]。

一方、アジア各国で信仰の対象となっている仏像は、アジアにおける日本支配を正当化する「大東亜共栄圏」のシンボルともなった。仏像や仏像風彫刻を数多く制作した彫刻家の澤田政廣は、「大東亜共栄圏内に共通な宗教としての佛像は、大東亜民族の大多数人の宗教であると共に、又其の多くが美の対照でもあった」[6]と述べ、仏教信仰だけでなく美術的な価値でも融和のイメージを強調している。日中戦争開戦後、仏像本来の信仰的意味の回帰がみられるとともに、仏像はプロパガンダの一翼を担ったのである。

戦時期のモニュメントとしての観音像

日本独自のモニュメント概念の成立後、日清・日露戦争、第一次世界大戦、日中戦争と対外戦争は続き、天皇制国家や帝国主義を表したモニュメントが数多く建立された。彫刻としては軍人の像や歴史上の偉人の像が多く、神武天皇即位紀元二千六百年にあたる一九四〇年には、記念のモニュメントが各地に建立された。天孫降臨の地とされる宮崎県宮崎市には、巨大なモニュメントである八紘之基柱（一九四〇年）が建立された。八紘之基柱には、彫刻家の日名子実三による大国主命国土奉還、天孫降臨、鵜戸の産屋、橿原の御即位式、明治大帝御東遷、天照大神と一体化紀元二千六百年興亜の大業、太平洋半球、大西洋半球の八場面のレリーフが掲げられている。天照大神と一体化

した現人神としての天皇を中心に、日本という国家を超え「八紘一宇」の実現を示すもので、造形的に戦争の正当化と大東亜共栄圏の思想を伝えるものだった。[7]

観音像は天照大神と比べれば天皇制国家と直接的に結び付くものではなかったものの、時代に合ったモニュメントの主題として選ばれることもあった。例えば東京都豊島区の真性寺には、背部に大きく「皇紀二千六百年記念」と刻まれた石仏の記念碑が建立されている。石工によって制作されたものと考えられるが、すらりとした等身で巻子をもつ白衣観音の姿は、近代以降の美術の流れを反映し、モニュメントに相応した造形になっている。

戦時期には、観音に対する現世利益として弾除け信仰も生まれた。神奈川県綾瀬市の報恩寺では住職だった加藤洞源が、乙未戦争（一八九五年）で従軍した際に、観音の加護により敵の弾丸に当たらないと感じたことから観音信仰に目覚め、帰国後に「オタスケ観音」として布教をおこなった。石製観音像の寄進を募り、境内に二百体以上の観音像を並べることで、「大地ニコニコ観音」という観音の形をした曼荼羅を造成した。当初は様々な現世利益の願いから建立されていた観音像だったが、日中戦争後には「弾除け」へとその信仰が集約されていく。参拝者一人あたりの喜捨は決して高いものではなかったが、最終的には喜捨された浄財によって飛行機二機を軍に寄付できるほどの金額になっていた。[8]

報恩寺境内に建立された多数の観音像のなかにも「オタスケ観音」「弾除観音」と刻まれたものが存在している。またこれら複数の観音像は石工によって制作されたものだが、近世の石仏とは異なる近代的な美意識を反映した像も含まれている。特に大きい白衣観音には「皇紀二千六百年」と大きく刻まれていて、この時期に建立された多くのモニュメントと同様に観音像もまた「皇紀二千六百年」を記念するモニュメントとしての意味も担っていた。

他方で、観音像に祈られた「弾除け祈願」は、出征する兵士やその家族にとっての切実な願いでもあった。新潟県で開催された高田市興亜国防大博覧のような切実な願いは公共空間のモニュメントにも取り入れられた。

図32　銅製防弾観音像
（出典：『高田市興亜国防大博覧会公式記録』〔乃村工藝社蔵〕、1941年、口絵）

会では、広場に銅製防弾観音像（一九四一年）と呼ばれる噴水が設置されていて、「国防」や「防弾」といった時代に求められた現世利益の信仰と観音像が結び付いて新たなモニュメントになった（図32）。

戦時下は、大正期の仏像風彫刻にみられる寓意的な個人のアイデンティティの表現とは異なり、社会的背景をわかりやすく表現し人々の信仰に応える仏像が求められた時代でもあった。観音像は長い信仰の歴史を背景にもちながらも、近代彫刻としてモニュメント概念と結び付いてきた経緯もあり、公共的なモニュメントとされることが可能だったのである。

巨大化する観音像と護国観音

昭和期におけるモニュメントの観音像の特徴として、巨大化したことがあげられる。明治・大正期には大型でも二、三メートルほどだった観音像が、昭和期に入ると十メートルを超えるまでに巨大化した。大勢の人々の協力が欠かせない大仏建立事業は、戦時下の人心の結束を図るうえでも効果的であり、戦争の時代に向かうにつれて大仏の建立は盛んになった[9]。大正末期に彫刻の材料として定着したコンクリ

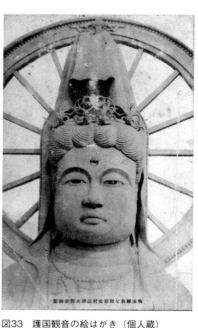

図33　護国観音の絵はがき（個人蔵）

ートの広がりも、観音像をはじめとする仏像の巨大化に拍車をかけた。

　一九三六年には、大観音像ブームのきっかけともなった高崎白衣大観音が建立されている。バブル期まで続く大観音像については第5章「巨大化する観音像と「平和」のイメージ」で詳しく論じるが、ここでは戦時下の大観音像の名称として最も多い、護国観音の事例をいくつかあげておこう。

　「護国」という言葉自体は「鎮護国家」の意味で古代から仏教用語として用いられてきた。昭和期に「護国観音」という名称が増えるのは、対外戦争で「国を護ること」がリアリティがある願いだったにちがいない。

　埼玉県秩父市の大淵寺には、高さ十六・五メートル、鉄筋コンクリート製の護国観音（一九三五年）が建立された（図33）。碑文には仏師の志佐（福崎）日精と、助師の福崎秀雲が制作したとある。彼らが関わったと考えられる長崎県松浦市の子安観音と同様に白衣観音の姿だが、「護国」を強調するためか、左手に法剣を持ち、右手も顔の横に上げる独特のポーズをとっている。顔の表現や鉄筋コンクリートの工法などコンクリート仏師として活躍した福崎やその周辺の仏師の個性が見られるが、白衣観音の姿であることは、明治期からの美術の流れを意識したものといえるだろう。⑩

　同じくコンクリート仏師として活躍し聚楽園大仏（一九二七年）などを手掛けた山田山光による護国観音（一九三八年）が長野県下高井郡山ノ内町に建立された（図34）。三十三メートルの護国観音は、鉄骨に打ち出し工法で成形した銅板をつける独自の工法が用いられた。　数日間おこなわれた開眼供養では、善光寺大本願・一条智光

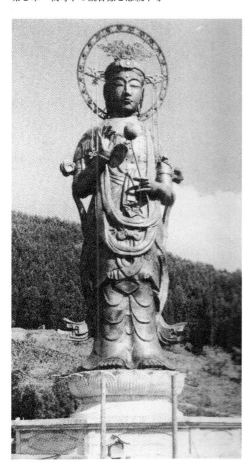

図34　護国観音
（出典：世界平和大観音再建記念刊行会「世界平和大観音再建二十周年記念誌」私家版、1983年）

のほか橋本凝胤や斎藤隆現らが導師をおこなった。台座部分には西国三十三観音札所の写し本尊が安置され、在家信徒による万人講組織が中心になって資金が集められ、温泉街の高台に建立された観音像は公共モニュメントとしての役割を担った。

大型の護国観音として制作が開始された観音像のすべてが完成したわけではない。一九二九年から制作が始まった神奈川県鎌倉市の鉄筋コンクリート製の護国観音や、三一年から制作が開始された福島県相馬市の磨崖仏の護国百尺観音などは、戦争の時代にいったん工事が中断されている。鎌倉市の護国観音は、六〇年に大船観音として完成している。また相馬市の護国百尺観音は制作者の荒嘉明が亡くなった後、子や孫が制作を引き継ぎ、現在はひ孫の荒陽之輔を中心に二〇三一年の完成に向けて制作を続けている。

これらは戦時期に国を守ることを願って建立が決まった観音像だったが、大型の造形物であるため物資不足の

61

影響を受けやすいものだった。一方で「護国」の願いは戦争と直接的に結び付くのではなく、社会の安定を願うものでもあったため、名称を変更することで戦後も制作を続けることが可能になったのである。

2　近代常滑とモニュメント

戦争の時代、金属が不足したこともあって、彫刻の材料としてセメントやコンクリートを用いることが増加する。仏像でも福崎日精、浅野祥雲、山田山光、花井探嶺（たんれい）らコンクリート仏師・彫刻家によってコンクリート仏像が各地に作られた。コンクリート仏像の造像が最も盛んにおこなわれたのは愛知県である。瀬戸や常滑といった古くから陶磁器の産地を抱える愛知県は、新しい modelling（塑造）文化を受け入れる素地があったといえるだろう。特に常滑では、近代化のなかで陶彫製のモニュメントが制作された。

塑造表現としての陶彫

明治期、国粋主義的な時代背景の影響によって、西洋的な彫刻教育をおこなっていた工部美術学校はわずか七年で閉校になった。代わって開講した東京美術学校の彫刻科では、日本的な木彫、すなわち carving を中心とする教育がおこなわれ、ブロンズ像の原型も木彫で制作された。粘土を用いてブロンズ像の原型を制作するなど、工部美術学校で西洋の彫刻技法を身につけた彫刻家の多くは、東京美術学校卒業生の台頭によって、地方の工芸学校などに活動の場を求めた。一八八三年、工部美術学校でヴィンチェンツォ・ラグーザから学んだ内藤陽三と寺内信一は、愛知県常滑市の美術研究所に赴任した。常滑窯業家らが経営した美術研究所は約五年の短い期間活動したが、西洋彫刻の基礎として人体解剖図、石膏型の技術など西洋の彫刻技法を常滑に伝えた。同じく粘土を用いるため、西洋彫刻と常滑焼の相性はよかった。

62

その後開校した常滑陶器学校では、内藤と寺内から洋風彫刻を学んだ平野霞裳（六郎）が教鞭をとり、西洋的な彫刻教育を取り入れた近代的な陶彫の基礎を築いた。平野が制作した常滑焼の『伎芸天噴水』は、名古屋で開催された凱旋記念博覧会（一九〇六年）の会場に設置されている[15]（図35）。『伎芸天噴水』は衣や持物、装飾表現は竹内久一がシカゴ万博に出品した『伎芸天立像』を模している。工部美術学校の流れを受ける常滑の陶彫でも、東京美術学校での新しい仏像の動向を意識していて、博覧会の会場に設置されたこの噴水は、近世の置物とは異なる常滑焼のモニュメントの嚆矢であった。なお、伎芸天という名称は一般的でなかったためか、現在この像は「観音」と呼ばれている。

常滑美術研究所の設立の中心的人物である陶工の鯉江方寿は、一八七四年、真焼土管（常滑陶管）の国産化に成功した。近代国家政策によって上下水道が整備されるなかで、常滑は日本一の土管の産地になった。土管を焼くために大型の窯が数多く作られた常滑では大型のモニュメントの焼成が可能であり、モニュメントを焼成する際にも周囲に土管を並べ、同時に焼成していた。また土管を転用した土管型墓碑が普及していたこともあり、陶製のモニュメントが作られる素地ができていた[16]。

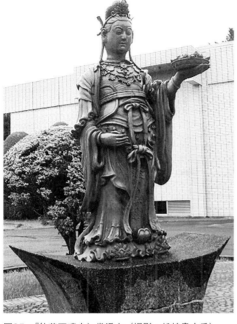

図35　『伎芸天噴水』常滑市（撮影：松﨑貴之氏）

常滑と戦争死者慰霊の観音像

常滑焼のモニュメントのなかには、観音像型の忠魂碑も存在している。長崎県佐世保市の海軍墓地には、竹村生素（潔一）が制作し

た「駆逐艦蕨及葦殉職者忠魂碑」（一九二七年）が建立されている。竹村は、明治期に活躍した陶工・下田生素の名を引き継いで二代目生素になった陶彫家で、おそらく平野のもとで学んだと考えられる。[17] 土管型墓碑の技術を応用した大きな円筒状の台座に巻子をもつ白衣観音が安置されていて、石碑の忠魂碑とは異なった形状になっている。海軍連合艦隊の演習中の衝突事故で殉職した百十九人を慰霊するため「陶製観音像以慰諸子之霊」と台座部分に書かれていて、「英霊」を顕彰する通常の忠魂碑とは異なり、観音像に慰霊を願う忠魂碑になっている。

また常滑市の大善院には、コンクリート仏師として知られた花井探嶺が制作した戦死者慰霊の忠霊観音（一九四三年）が奉安されている（図37）。忠霊観音は陶磁器を焼成するための窯を制作していた山本組の社員・伊奈静が戦死したため、築窯山本組と日耐社の従業員たちが発願したものである。セメント製で台座を合わせると三メートルを超す。龍の上に乗り大きな宝冠をつけた観音像は、探嶺独自の美意識が反映され、彫刻作品としての完

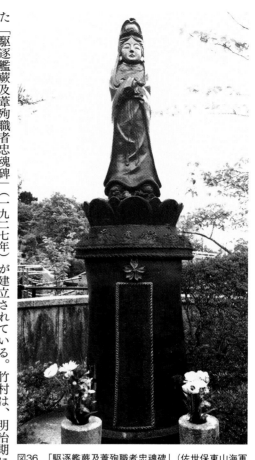

図36　「駆逐艦蕨及葦殉職者忠魂碑」（佐世保東山海軍墓地東公園）

図37　忠霊観音（現・平和観音）（大善院）

成度も高い。この忠霊観音を制作した際に花井の助手を務めた陶彫家の片岡静観は、戦後には東京都墨田区の弥勒寺に建立された戦災殉難慰霊観音像など観音像型のモニュメントを数多く制作している。[18]

また愛知県下では田中錦二・房治郎兄弟が陶製の像に鍍金を施す技術を開発し、ブロンズ像と見まがう陶彫像が常滑にも複数残っている。近代化のなかで発展した陶彫のモニュメントは、愛知県下の modeling [塑] 文化の一翼を担ったのである。

陶彫家・柴山清風

常滑焼による最も知られた観音像型のモニュメントは、陶彫家の柴山清風（廉三、一九〇一—六九）が制作した静岡県熱海市の興亜観音（一九四〇年）である。この時期には大東亜共栄圏を象徴する興亜観音が各地に建立されているが、すべての興亜観音の基準になったのが清風が制作した熱海の興亜観音である（口絵・図3）。

清風は、常滑の農家に生まれ、常滑陶器学校で平野霞裳のもとで陶彫を学び、卒業後は陶器学校の助手を務めた。陶器学校の助手を辞して原型師として独立した清風は、輸出用陶器人形や各種陶品の原型を作る仕事をしていた。だが、商品の制作だけをおこなう職人としての仕事に思い悩み、神経衰弱に陥った。この時期、観音についての書籍を読み、悩んでいる人たちを信仰によって救おうと、一九三四年に千体観音を無償で配布することを発願した。寺院などを中心に「発願趣意書」を配布し、観音像授与の希望者を募った。千体観音は、高さ二十センチほどで、法隆寺の『救世観音』(飛鳥期)を模した形状である。裸婦像の習作もおこなっていた清風は、人体描写を基本としながらも、飛鳥・白鳳・天平期の装飾や衣の表現を多く取り入れている。清風は高い技術と表現力で複数の観音像を制作した。千体観音を発願したのと同時期、清風は出征する兵士の無事を願って弾除け観音を発願した(口絵・図4)。高さわずか三センチほどの小さな白衣観音像は、慰問袋に入れて大勢の兵士に手渡された。千体観音や弾除け観音の制作を始めたことによって「観音の清風さん」として世に広く知られるようになり、一九三九年には三重県鳥羽湾の三ツ島に海上安全祈願のため、初めての大型の陶彫である二・四メートルの一葉観音を制作した。以後、モニュメントと呼ぶにふさわしい大型の観音像の制作を多数手掛けた。

3 興亜観音の誕生

日中戦争によって観音信仰が興隆するなか、陸軍大将の松井石根が発願した興亜観音は各地に建立された。「興亜」とはアジア諸国の勢力を盛んにすることを指す言葉で、アジア太平洋戦争前から用いられていた。一九三八年には、日中戦争の進展に伴って対中国政策を一元的に統制指導するため、内閣直属機関として興亜院が設置された。「興亜」は国家機関の名称として使用されるほどに定着した言葉であり、大東亜共栄圏構想の思想と

も強く結び付いている。最初の興亜観音は柴山清風によって制作されたが、のちに清風以外も興亜観音を制作している。興亜観音は複数存在しているが、基本的には合掌する聖観音立像である。

興亜観音の誕生

松井が上海派遣軍司令官として戦線にあった一九三七年八月から十月頃、清風は「閣下の勇敢なる部下将兵に弾があたらぬようにと念じつつ制作した観音像です」という手紙とともに弾除け観音に感激し、復員後の三八年十一月、知人を介して戦死した兵士の冥福を祈る観音像の制作を依頼した。松井は弾除け観音に感激し、復員後の三八年十一月、知人を介して戦死した兵士の冥福を祈る観音像の制作を依頼した。[21]

「興亜観音」という名称は、どのように決まったのだろうか。熱海伊豆山温泉旅館凉々園主人・古島安二の手記によれば、松井が凉々園に滞在した際に、観音像を祀りたいが、自らの信仰が神道であるため家に仏壇がない、どのように祀ればいいものかと古島に相談した。これに対して古島は、伊豆山に露座の観音像を祀ることを提案したとされる。松井は古島からの進言に賛同し「死んだら敵も味方もない、よろしく一緒にまつろうではないか」[22]と言い、戦争の犠牲者の血肉によってできた観音像は「興亜観音」と命名して奉るほかないと決めたとされる。

興亜観音は、戦死者の血肉を表すため、上海上陸以来、南京入場に至るまでの「戦場の土」を十樽ほど常滑に送り、この土を混ぜて制作された。松井は制作中の清風のもとを数回訪れ、その造形についても指示している。興亜観音の合掌した姿は松井の要望だった。「伸ばした五本の指は五族協和、合わせた一つの掌は東洋、西洋の一致を表した」[23]とされる。伝統的に聖観音立像では施無畏印と与願印だが、興亜観音では「合掌」が重要な意味をもった。台座を含めて約三メートルの像は、松井の思想を反映した造形と清風の高い技術によって一九四〇年二月に完成し、台座部分に松井らが写経した『般若心経』が納められた。こちらも原型は清風によるもので、茶碗、水差し、茶入れなどの茶陶を中心に制作していた瀬戸市の陶芸家・加藤春二（二代）によって仕上げられた。二体熱海の興亜観音には本堂内にもう一体の興亜観音が安置された。

の興亜観音の開眼供養法会は、一九四〇年二月二十四日、増上寺法主の大島徹水導師のもと挙行された。松井は開眼にあたって「興亜の大光明を仰ぎ度い一心からこの大業のために尊い犠牲になった皇軍将士とこれも同じ大業のためたふれた支那の兵士の霊を併せて弔ひ」と語っている。興亜観音は、大東亜共栄圏という理想と「怨親平等」、そして観音による慈悲を具体的な形で示したものだった。

興亜観音の展開

興亜観音は熱海のものが最も知られているが、ほかにもいくつかが制作されている。その多くは松井石根による興亜観音を知った僧侶が自坊にも興亜観音を建立したいと、松井に申し出たものだった。

一九四一年八月には三重県尾鷲市の金剛寺の住職・鬼頭観梁の発願、地元有志の寄付によって興亜観音が建立された。永平寺貫首・高階瓏仙導師のもと三十二の寺の僧侶によって開眼供養がおこなわれた。海軍中将の小笠原長生が松井からの祝辞を代読したほか、徳川好敏陸軍中将の時局講演がおこなわれ、地元の遺族や議員も多数出席している[25]。金剛寺の興亜観音は、岡崎市の石工・宇野員太郎によって制作された。岡崎市は近代には石の加工が盛んで多くの石工が住んでいたことから、この像だけは石仏になったと考えられる。合掌した聖観音の姿は、熱海の興亜観音を模しているが、石仏であるため顔が大きく全体的に太めの造形になっている。台座には南京国民政府の駐日大使だった褚民誼によって、「辛巳端午 怨親平等」と揮毫されている。

一九四二年五月には、富山県入善町の養照寺住職・藤裔常倫の発願によって興亜観音が建立された。藤裔は松井から清風を紹介され、興亜観音の制作を依頼した。石積みの高い台座の上に安置された興亜観音の横には、褚民誼によって「怨親平等」と揮毫された石碑が建てられた。小説家の菊池寛によって書かれた碑文は、当時の観音信仰の思想を反映するものだった。

まことや大東亜聖戦の意義は観世音の心願を東亜に実現するにある。今養照寺の寺域に立ちたまふ聖姿を拝

する人は、何人も興亜の戦に散り行きじ人々に対し、敵味方無差別の菩提を弔ふと共に、戦争の悲願に、恩讐一如万民共栄、施無畏の理想世界の一日も早く建立せられんことを念願すべきであらう。（以下、傍点はすべて引用者）

養照寺では大谷派宗務総長で連枝の大谷螢潤導師のもと、約二十人の僧侶によって開眼供養がおこなわれた。

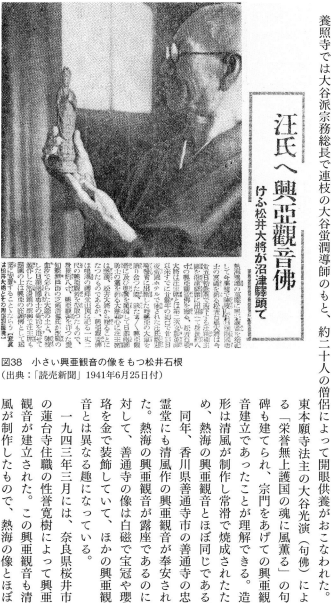

汪氏へ興亜観音佛
けふ松井大將が沼津驛頭で

図38　小さい興亜観音の像をもつ松井石根
（出典：「読売新聞」1941年6月25日付）

東本願寺法主の大谷光演（句佛）による「栄誉無上護国の魂に風薫る」の句碑も建てられ、宗門をあげての興亜観音建立であったことが理解できる。造形は清風が制作し常滑で焼成されたため、熱海の興亜観音とほぼ同じである。

同年、香川県善通寺市の善通寺の忠霊堂にも清風作の興亜観音が奉安された。熱海の興亜観音が露座であるのに対して、善通寺の像は白磁で宝冠や瓔珞を金で装飾していて、ほかの興亜観音とは異なる趣になっている。

一九四三年三月には、奈良県桜井市の蓮台寺住職の性誉寛樹によって興亜観音が建立された。この興亜観音も清風が制作したもので、熱海の像とほぼ

同形である。増上寺法主の大島徹水導師のもと知恩院式衆をはじめ奈良県下各寺院の僧侶によって開眼法要がおこなわれた。松井のほか、遺族が参列する法会になった。なお、清風は職人が目立つべきではないと考えていたため、いずれの興亜観音の法会にも出席していない。

このほかに清風が制作した興亜観音のミニチュアが海外に寄贈されている。一九四一年六月には、松井は南京国民政府主席の汪兆銘に[27]、また四三年十月におこなわれた大東亜戦争戦没者慰霊法要の本尊仏として上海市の玉佛寺に興亜観音を贈っている[28]。さらに、タイのプレーク・ピブーンソンクラーム首相にも興亜観音が寄贈されている（図38）。

4　怨親平等と観音信仰

興亜観音は、松井石根の個人的な信仰だけから生み出されたものではない。「怨親平等」の思想によって、戦時下に観音信仰が高まったことを背景に、各地で観音像が発願されたのである。敵も味方も平等に供養する怨親平等の思想と結び付くことで、戦時下には軍官民を巻き込んだ観音信仰運動が発展した。

怨親平等と宣撫工作

日中戦争の開戦によって中国大陸で仏教を通じた宣撫工作が模索され、一九三八年には、軍主催で中国側の死者を供養する法会が営まれた[29]。翌三九年には、怨親平等の祈願を掲げる興亜同願念仏会が発足し、京都と北京で同時に念仏をおこない、日本と中国の戦死者の回向をおこなった[30]。中国大陸での仏教の開教を勧める講習会で講師として招かれた松井石根は「どうぞ皆様は日本の将兵ばかりでなく、支那の将兵の為にもどうぞお世話をしてあげて下さい」[31]と述べており、怨親平等の供養は軍部も後押しするものだった。

70

戦死した日本の軍人軍属を神として祀る靖国神社や護国神社とは異なり、仏教者は、敵側の死者を供養することが可能だった。日中戦争が長引くなかで中国側を巻き込みたい軍や政府と、戦死者慰霊で神道以上に存在感を示したい仏教界の思惑が一致し、中国との友好を象徴するために怨親平等は特定の文脈で語られていくようになった。一九三九年には従軍僧侶・村上獨潭によって古くから観音信仰が盛んな浙江省・舟山群島の普陀山に、宣撫工作として観音の霊地を新たに開基する計画が進められた。さらに四三年には大東亜諸民族を観音信仰によって結ぶ大東亜三十三観音霊場が選定され、日本、中国、東南アジアを含む観音霊場の計画が進められているほか、満州や華北にも新たに三十三観音霊場が選定された。観音信仰が篤い中国における宣撫工作でも観音像は重要な役割を果たした。

しかし真珠湾攻撃によって太平洋戦争が開戦した後、仏教界はアメリカ軍をはじめとする欧米の犠牲者を供養することはなかった。そのかわりに「鬼畜米英」に差し向けられたのは、彼らの降伏を祈願する「熱禱」だった。怨親平等の供養の対象になったのはアジアの人々だけであり、その背景には大東亜共栄圏の思想の影響も予想される。大東亜共栄圏の建設が叫ばれるなか、怨親平等の思想と結び付いた観音は日中友好のプロパガンダとして重視されることになった。

観音世界運動の展開

古くから観音信仰の聖地だった浅草寺には一九三七年から観音世界運動本部が置かれ、機関誌「観音世界」を発行していた。日本国内外に観音世界運動の支部が設置され、個々の支部が「観音世界」を体現し、複数の「観音世界」を合わせてさらに大きな「観音世界」を構築することが目指された。個々の「観音世界」は、「興亜」の観音信仰運動を支える基盤になった。

観音信仰運動が進められた一九三七年、浅草寺を中心に坂東三十三観音札所出開帳が開催され、観音霊場の本尊が、浅草寺、護国寺、平間寺、祐天寺などで開帳された。また日本橋の白木屋デパートでは、板東三十三札所

71

の宝物を展示する「観音霊宝展」も開催された。この大掛かりな出開帳を実現させるために、坂東観音讃仰会が創立された。会長には浅草寺貫主の大森亮順が、総裁には林銑十郎（前首相・陸軍大将）、副総裁には小笠原長生が就任し、軍官民が連携した観音信仰の活動の一環であった。出開帳の最中、護国寺では支那事変殉国将兵追悼大法会が営まれた。[37]「観音」「戦死者慰霊」「怨親平等」の結び付きは日中戦争開戦とともにより強固なものになった。

観音世界運動と連動して、戦死者慰霊のために多くの観音像が造立された。三九年、観音世界運動箱根支部箱根観音会では、箱根山の三十三カ所に観音像を建立し、「英霊」を供養することを発願している。[38]同じく一九三九年には、愛知県の西浦町護国観音建立会が「護国の英霊」を供養するため、高さ二メートルの護国観音を建立した（図39）。大きさ、造形的にもこの時期を代表するモニュメントになったこの護国観音の作者もまた柴山清

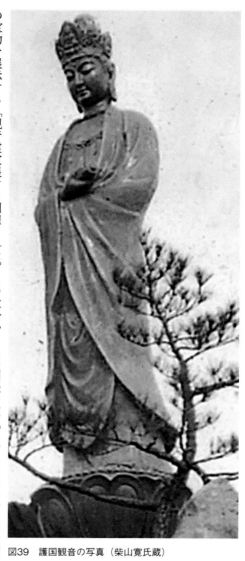

図39　護国観音の写真（柴山寛氏蔵）

図40　大興亜観音菩薩諸英霊供養法要
（出典：小笠原長生子爵喜寿記念編纂会『子爵小笠原長生』
小笠原長生子爵喜寿記念編纂会、1945年）

風である。この時期、観音世界運動の機関誌「観音世界」でも清風の活動は紹介され、読者に千体観音の授与を募っている。[39]

一九四〇年には、滋賀県長浜市の安楽寺で、「興亜聖戦で散華した英霊を慰める」ために「護国忠霊三十三観音」を発願し、本堂に安置している。[40]このような仏像の発願は観音世界運動の会報で伝えられた。四二年十一月には、皇国における観音信仰の重要性を説いた小笠原[41]が、制作途中の福島県相馬市の百尺護国観音の前で、大興亜観音菩薩諸英霊供養法要を営んでいる（図40）。巨大なモニュメントの護国観音にも「興亜」の思想が反映された。

一九四三年、日中戦争後から活発化した観音信仰を中心とする運動では、小笠原が会長となり軍官民が参加す

図41　東山大観音
（出典：「教学新聞」1941年3月2日付）

る大東亜観音讃仰会が結成された。同会の活動内容には、「日本ニ於ケル観音霊場ノ顕彰」「大東亜諸地域ニ於ケル観音三十三霊場ノ設定勧奨及其ノ顕彰」「大東亜戦争戦歿者ノ追弔及之ニ関スル興亜観音堂又ハ供養塔建設ノ助成[42]」とあり、思想的な観音信仰だけでなく造形物としての観音像も重視していたことがわかる。

　総動員体制下で観音信仰運動は、軍官民が一体化した大東亜共栄圏実現のための活動として発展した。「観音＝慈悲＝怨親平等」という思想は、大東亜共栄圏のプロパガンダとして定着した。ただし、「国体精神は正に全く観音の慈、智、勇の三心、即ち一の大慈大悲の精神と不二、一体の大御心であります[43]」と述べられているように、この時期の観音信仰は皇祖伝説や天皇制国家と結び付く日本独自の精神性を示すものでもあった。観音世界運動の機関誌「観音世界[44]」の巻頭には、帝室博物館において軍服姿で法隆寺の夢違観音を鑑賞する昭和天皇の写真が掲載されている。近代に成立した美術概念によってその価値を見いだされた観音像は帝国の表象とも結び付き、そのイメージは雑誌などのメディアを通して流布されたのである。

「興亜」のシンボルとしての観音像の交換

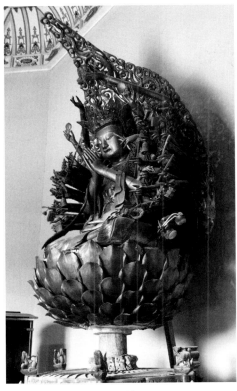

図42　千手観音坐像（平和堂）

一九四一年、愛知県名古屋市の十一面観音立像と中国南京市の千手観音坐像が「興亜観音」という名称が付与されたうえで、興亜のシンボルとして交換された。南京に送られた十一面観音立像は、「東山大観音」として三一年に開眼された長谷寺式十一面観音像である。東山大観音は、養鶏用飼料の販売によって一代で財を成した伊藤和四五郎が、自らの観音信仰によって発願した観音像である。京都の仏師・門井耕雲が台湾から取り寄せた檜の巨木を四年の歳月をかけて彫り上げたものである。伊藤は大観音像を名古屋市に寄贈することを決めるが、名古屋市は奉安殿の建立にかかる経費の負担を考慮して受贈を辞退した。そのため伊藤は自力での御堂建立を決め、東区田代町唐山に土地を購入し、三七年に仮安置所に安置し、隣接する東山動植物園とあわせて名所になり、市民に親しまれた（図41）。

しかし名古屋で東山大観音が親しまれたのは、わずか三年半だった。

名古屋市出身の松井石根の協力もあり、東山大観音は「興亜観音」の名で南京市の毘盧寺に安置されることが決定した。一九三九年には、宣撫工作として南京に日華仏教連盟南京総会が設立され、その一周年記念大会に合わせて日華両国戦没者追悼会が毘盧寺でおこなわれた。中国仏教会の本部が置かれた毘盧寺に観音像を寄贈することは「日華親善」の宣伝にふさわしかった。

四一年、いくつかの部位に解体された大観音は、名古屋港から東亜

海運の貨物船で南京港へ運ばれた。船には門井の弟子である熊谷慈光が同乗し、南京で大観音は再び組み立てられた[47]。

東山大観音が南京に送られると、返礼として仏像を日本に送ることが日華親善には必要ではないかという声があがった。答礼仏像奉移委員会が組織され、毘盧寺本尊の千手観音坐像が興亜観音として名古屋市に贈られることになった（図42）。東山大観音が到着してからわずか二週間後には千手観音坐像の贈呈式がおこなわれ、海路で名古屋港へと運ばれた。千手観音坐像が到着すると名古屋市をあげてパレードや祝賀法要が営まれ、日中の僧侶による読経がおこなわれた。歓迎式典の直後から千手観音坐像を安置する寺院の計画が進められ、超宗派の興亜山日華寺の建立が構想されたが、特定の宗派に属していないため、文部省宗務局からの許可が下りないまま、日暹寺に仮安置された。太平洋戦争末期[48]、日暹寺は名古屋空襲によって全焼し、千手観音坐像は運び出された後、複数の寺院を転々とし、敗戦を迎えた。

5　アジア太平洋戦争末期から敗戦へ

日中戦争開戦とともに大東亜共栄圏の思想を背景とした観音信仰が盛んになり、観音信仰は大きな運動へと展開した。しかし大東亜観音讃仰会結成から二年を待たずして、敗戦によって戦時下の観音信仰運動は終了した。戦争死者を慰霊するモニュメントとして観音像が各地に建立されていたが、戦況が悪化するなかで、多額の資金や資材を必要とする仏像の制作は難しくなり、造仏活動が消極化するなかで、敗戦を迎えた。

アジア太平洋戦争が長引き戦況が悪化すると、彫刻の材料の入手も困難になった。さらに一九四三年三月には「銅像等ノ非常回収実施要綱」が発令されたことで全国各地の銅像の供出が始まった。仏像では文化財に指定された古仏は対象外になったが、近世・近代の仏像は供出の対象になり、胸に日の丸を掛けて「応召」される仏像

もあった。失われた仏像への哀惜や共感の情を生むことも、戦時体制への方向付けで重要だった。前章で紹介した總持寺境内に建立された新海竹太郎作『明治天皇頌徳記念観世音菩薩大銅像』のような美術作品としても評価が高い観音像も伊東忠太設計の台座を残して供出されている。

戦争末期には、日本本土への空襲がおこなわれ、空襲や原爆投下によって多くの仏像や彫刻が失われた。さらに出征した若い仏師や彫刻家が命を落とし、仏像制作者の技術もまた次世代に引き継がれることなく失われていった。戦後すぐに、平和を象徴する観音像が数多く制作されるようになるが、それは戦争の時代を生き抜いた制作者の手によるものであったことは忘れてはならないだろう。

観音像をはじめとする仏像は、戦前、戦中、戦後と社会的背景の変化に合わせて制作され続けた。彫刻家や仏師、そして陶彫家などの制作者は、必ずしも思想的な背景によって仏像を制作したのではない。仏像は信仰対象ともなることで、いつの時代もほかの主題の彫刻よりも売りやすく、生活していくうえでも重要な収入になったのである。

6　興亜観音の終焉

モニュメントとして建立された観音像は、同時に多くの人々に強いインパクトを与えることが可能だった。難しい仏教教義を知らなくても誰もが祈ることができる観音像は、戦時期の観音信仰運動でも、多くの人々に怨親平等の思想を伝えた。

日中戦争の時代背景と結び付いた観音信仰は、松井が発願し、清風が制作した「興亜観音」という形になって表され、その造形は各地の興亜観音に引き継がれた。日中戦争の開戦後、中国大陸でも観音信仰が盛んであることが知られ、中国の人々から好意的にみられるための宣撫工作として観音が着目された。軍官民をあげての観音

信仰運動では、時局を反映した言説が多くみられ、観音像もプロパガンダの一翼を担った。さらに前近代から信仰の対象であり続けていたことが戦時下の観音主義運動を後押しし、日本だけでなく東アジア全体で信仰されていることで、大東亜共栄圏を象徴するモニュメントになった。

興亜観音は、同時代に多く作られた日本軍の戦死者を祀る忠魂碑とは異なる性格のモニュメントでもあり、神道に対して仏教の独自性を示すものだった。

敗戦後、大東亜共栄圏の消滅とともに興亜観音が新たに作られることはなかったが、興亜観音の制作者だった清風は、戦後も観音像を作り続けた。戦後は、警察関係者が弾除け観音を求めて清風のもとを訪れている。また、一九五一年には中島飛行機山方工場で亡くなった動員学徒の慰霊のため、工場があった場所の土も混ぜ合わせて「おほなゐ観音」を制作した。同年、母子の生活支援のための施設・半田同胞園に童子を抱く姿の和敬観音を建

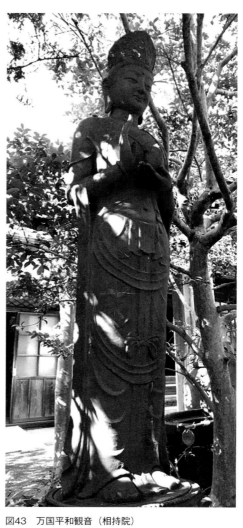

図43　万国平和観音（相持院）

78

立、また六一年には、愛知用水の工事犠牲者の慰霊と豊かな水を祈念して水利観音を制作している。そして晩年、清風が制作した最後の大型の観音像として五八年には、世界平和を祈念して常滑市の相持院境内に万国平和観音を建立した（図43）。職人である清風は、時代ごとに人々が求める観音像を作り続けたのだ。そして清風が制作した観音像の名称からも明らかなように、戦中期の「興亜」から戦後の「平和」へ、観音像はその象徴性を転換したのである。

注

（1）齊藤祐子「分散と収斂——昭和一〇年代の彫刻」、田中修二編『近代日本彫刻集成　第三巻　昭和前期編』所収、国書刊行会、二〇一三年、一五六ページ

（2）前掲「大正・昭和戦前期の仏像風彫刻について」七四ページ

（3）高村光太郎『高村光太郎全集』第五巻（増補版）、筑摩書房、一九九五年（初版：一九四二年）、三一二ページ

（4）武笠朗「平等院鳳凰堂阿弥陀如来像の近代」、木下直之編『美術を支えるもの』（「講座日本美術史」第六巻）所収、東京大学出版会、二〇〇五年、二六七ページ

（5）前掲『近代日本彫刻史』五三〇—五三二ページ

（6）澤田政廣「仏像と大東亜建設」「日本美術」一九四二年六月号、美之国社、六九ページ

（7）千葉慶『アマテラスと天皇——〈政治シンボル〉の近代史』（歴史文化ライブラリー）、吉川弘文館、二〇一一年、二一一—二一四ページ

（8）坂井久能編「戦没者の慰霊碑・墓石から見た戦争」「研究紀要　授業実践記録・別冊」神奈川県立神奈川総合高校、二〇一〇年、一二—二〇ページ

（9）本郷孝衣「戦争の時代の神と仏」、前掲『近代日本彫刻集成　第三巻　昭和前期編』所収、二二六—二二七ページ

（10）福崎日精については不明な点が多いが、つるま氏らの研究成果によってその活動が近年飛躍的に明らかになってい

る。

(11) 世界平和大観音再建記念誌刊行会『世界平和大観音再建記念誌』私家版、一九八三年、三一―九ページ

(12)「百年越しの夢 百尺観音完成を目指す相馬市民の挑戦」（https://camp-fire.jp/projects/view/285630）[二〇二一年七月三十日アクセス]

(13) 富山県工芸学校（一八九四年設立）、金沢区工芸学校（一八八七年設立）、香川県工芸学校（一八九八年設立）、佐賀県立有田工業学校（一九〇三年設立）など。

(14) 一八九六年、常滑工業補習学校として開校、一九〇一年、常滑陶器学校と改称、〇二年、常滑町立常滑陶器学校と改称、三五年、愛知県常滑工業学校と改称、四八年、愛知県常滑高等学校と統合。

(15) 愛知県立常滑高等学校百周年記念誌委員会編『百年のあゆみ』愛知県立常滑高等学校、一九九七年、四七ページ

(16) 小栗康寛「知多半島にみられる陶製墓標」東海市立平洲記念館、二〇一八年

(17) 竹村生素については、とこなめ陶の森資料館学芸員・小栗康寛氏からご教示いただいた。

(18) 花井探嶺の生涯については、大善院住職・外山杲見氏からご教示いただいた。

(19) 網野有俊「松井大将発願の観音像謹作者柴山清風師を訪ふの記」「観音世界」一九三九年九月号、観音世界運動本部、一八―二一ページ。清風は戦後も、仕事のかたわら千体を目指して観音像を作り続けたが、九百三十三体を作ったところで病に倒れ、悲願はかなわず亡くなった（二〇一八年八月三日におこなった柴山清風の孫・柴山寛氏から聞き取り）。

(20) 一九三八年十二月、第一次近衛文麿内閣のもとで、外交を除く中国に対する政治・経済・文化政策の企画、執行、在中国会社業務の監督、行政事務の統一などをおこなうために設置された。首相が総裁を、陸軍・海軍・大蔵・外務大臣が副総裁を兼任した。四二年十一月、大東亜省の設立とともに廃止された。

(21)「読売新聞」一九三九年七月五日付

(22) 田中正明編『松井石根大将の陣中日誌』芙蓉書房、一九八五年。ただし、前記の書籍は田中による改竄が指摘されていて、興亜観音に関する章も当時の新聞報道と照らし合わせて整合性がない部分は記載しなかった。

(23) 前掲「松井大将発願の観音像謹作者柴山清風師を訪ふの記」二〇ページ

（24）「朝日新聞」（静岡版）一九四〇年二月二十五日付

（25）「伊勢新聞」一九四一年八月十一日付

（26）この碑文は戦後、削り取られたため、菊池寛による原稿から再現した（「興亜観音」養照寺私家版、出版年未詳、三ページ）。

（27）「読売新聞」一九四一年六月二十五日付

（28）「朝日新聞」一九四三年十月二十六日付

（29）「朝日新聞」一九三八年二月九日付

（30）新野和暢『皇道仏教と大陸布教――十五年戦争期の宗教と国家』社会評論社、二〇一四年、二〇四―二二一ページ

（31）松井石根「支那に於ける日本仏教の活動に対する希望」、仏教聯合会編『新東亜の建設と仏教』所収、仏教聯合会、一九三九年、一―一八ページ

（32）「中外日報」一九三九年八月二十三日付

（33）「中外日報」一九四三年六月十二日付、「中外日報」一九四三年七月七日付

（34）「中外日報」一九四三年二月三日付、「中外日報」一九四三年十一月六日付

（35）李世淵「日本社会における「戦争死者供養」と怨親平等」学位論文、二〇一二年、一四一ページ

（36）観音世界運動の計画」「観音世界」一九三七年四月号、観音世界運動本部、二一二三ページ

（37）観音霊宝展を観る」「観音世界」一九三七年九月号、観音世界運動本部、三六―三八ページ、「板東札所出開扉の大業を観る」「観音世界」一九三七年十一月号、観音世界運動本部、四五―六三ページ

（38）「箱根霊山に三十三身観世音菩薩建立之趣旨」「観音世界」一九三九年二月号、観音世界運動本部、巻頭

（39）前掲「松井大将発願の観世音像謹作者柴山清風師を訪ふの記」二一ページ

（40）「観音世界通信」「観世音」一九四〇年四月号、観音世界運動本部、三八―三九ページ

（41）小笠原長生『皇国に於ける観音の信仰』和光社、一九三八年

（42）「大東亜観音霊場設立之趣旨」「興亜之光」一九四四年四月号、観音世界運動本部、巻頭

（43）井出聖心『観音聖心』興亜観音建立奉賛会、一九四二年、五ページ

（44）「聖上陛下御近影」「観音世界」一九三九年一月号、観音世界運動本部、巻頭

（45）角田玉青「平和堂と名古屋秘史──ある千手観音像の戦中・戦後」「中部経済界」第五百二十八号、経済批判社、二〇一一年、一五ページ。本節を執筆するにあたり、森哲郎、長岡進監修『戦乱の海を渡った二つの観音様──ビジュアル・ドキュメント』（鳥影社、二〇〇二年）を参照した。この書は漫画だが、一次資料に基づいて詳しく解説している。

（46）角田美奈子「東山大観音と作者門井耕雲について」、名古屋市美術館編「名古屋市美術館研究紀要」第十三号、名古屋市美術館、二〇〇四年、二五─二九ページ

（47）同論文二九ページ

（48）「朝日新聞」二〇〇七年五月二十一日付

（49）平瀬礼太『銅像受難の近代』吉川弘文館、二〇一一年、二四六─二四七ページ

第3章　平和観音の流行

1　興亜の時代から平和の時代へ

一九四五年八月十五日、日本は敗戦を迎えた。大東亜共栄圏の建設を目指す日本の軍事政策を追随していた日本仏教界は、敗戦とともに戦争死者の慰霊をおこない、平和を祈るようになった。敗戦からわずか一カ月後、真言宗の専門誌である『六大新報』には「今こそこの仏教的精神を以て男らしく一切を諦めてしまはねばならぬのだ。さうして怨讐の彼方のわだかまりなき、再び争ふことなき平和へと進む、これぞ仏者の道である」[1]との論説が掲載された。仏教界は社会変化に対応し、すばやく思想を転換させたのである。五〇年には観音信仰でも「観音の慈悲は真の民主主義の思想と生き方との、根元を帰結的に等しくする」[2]という言説が登場し、観音信仰もまた戦時期の国体の思想から戦後の民主主義へと思想の転換を遂げた。

敗戦後の興亜観音

敗戦後、興亜観音の発願者である松井石根は南京事件の責任を問われてスガモプリズンに収容された。巣鴨の

教誨師だった花山信勝によれば、松井は「処刑にあうのは、観音さまの御慈悲」と述べ、神道から仏教へと信仰を変え、死を迎えることを決めている。[3]　松井は極東国際軍事裁判で死刑判決を受け、一九四八年十二月二十三日に処刑された。

熱海の興亜観音は、戦後も松井の遺志を継いで戦死者慰霊の寺院として継続された。一九五九年には戦争犯罪人として処刑された松井や東條英機など七人の遺骨を興亜観音付近に埋葬し、埋葬場所には七士之碑が建立された。七一年、過激派の東アジア反日武装戦線によって七士之碑が爆破された際、興亜観音の爆破も試みられたが、導火線がショートしたため破壊を免れている。このような事件からも理解できるように、戦後の興亜観音に対する評価はイデオロギーによって左右され、仏像としての価値付与を検討することが困難な状況である。

柴山清風が制作した複数の興亜観音のうち、富山県入善町の養照寺の興亜観音は「救世観音」と名称を改めた。台座に彫られた「興亜観音」の文字のうち「興亜」の部分を削り、コンクリートで埋め、新たに「救世」と刻むことで「救世観音」という名称になったのである。菊池寛による興亜観音をたたえる石碑も碑文の文字はすべて削り取られ、褚民誼による「怨親平等」の揮毫だけが残った。同じく清風が制作した興亜観音が安置されていた香川県・善通寺の忠霊堂は「聖霊殿」という名称に変更している。なお、奈良県桜井市や愛知県岡崎市の興亜観音は名称を変更することなく、現在も寺院境内に建ち続けている。

モニュメントの破壊と観音像の名称変更

敗戦後、日本占領の連合国軍総司令部（GHQ）は「軍国主義的又は超国家的思想の宣伝鼓吹」を目的とするという理由から一部の忠魂碑や軍神の銅像などのモニュメントの撤去を命じた。このような軍国主義的なモニュメントの撤去は少なからず観音像にも影響を与えている。例えば愛知県の西浦町護国観音建立会が発願して清風が制作した護国観音は、戦後すぐに何者かが破壊している。おそらくは「護国」という思想がGHQに目をつけられることを恐れて破壊したのだろう。西浦町の護国観音のように関係者が自主的に軍国主義的であるかどうか

84

を判断して撤去することで、正式な記録が残らず現在では詳細がわからなくなったモニュメントは多い。

他方で観音像は、亡くなった兵士を顕彰する忠魂碑や軍人の彫刻のように直接的に軍国主義と結び付くものではなかったため、「救世観音」へと名称を変更した養照寺の興亜観音のように、観音像の碑文や名称を変更することで戦後も存在し続けることのほうが多かった。

明治期に観音像型モニュメントの嚆矢として竹内久一によって制作された静岡県の「戦勝観世音菩薩」は台座の四隅に置かれた砲弾などが金属供出に出されたものの、観音像自体は供出されることなく敗戦を迎えている。そして戦勝の文字が削り取られた。戦後すぐアメリカ軍の進駐を目前にして台座に刻まれた「戦勝」の文字が刻まれた場所を「平和」と描かれた板で覆い隠した（図44）。「戦勝」とは日露戦争の「戦勝」であるためアジア太

図44　「平和」と書いた板がはめ込まれた戦勝観世音（平和観世音）の台座
（出典：中川長一『庶民文化資稿　掛川風俗史稿』アートランド、1985年、89ページ）

平洋戦争とは直接関係ないが、アメリカ軍に対する気兼ねがあったようである。その後、掛川城址から市内の霊園の高台へと移設され、台座には「平和観世音」と書かれた銅板が新たに取り付けられた。

戦時期、弾除け信仰で多くの兵士が訪れていた神奈川県・報恩寺のオタスケ観音の石仏のうち「皇紀二千六百年」と刻まれた観音像は、「○○観音」の○○部分を削って「平和」の文字を彫ることで「平和観音」という名称に変更された。○○の部分にもともとどのような文字が刻まれていたかは不明だが、おそらく「護国」や「戦勝」といった戦争に関連する文字だったのだろう。弾除け祈願のため多くの軍人が参拝に訪れていた報恩寺は、現世利益の観音信仰の寺に戻ったのである。

観音像の名称の変更は近年もおこなわれている。愛知県の大善院に安置された花井探嶺作の忠霊観音は、造立祈願文に「世界平和」の文字があることから、二〇〇六年に住職によって「平和観音」と改められ、新たに冬花庵観音堂本尊になっている。戦争死者慰霊と平和祈念の願いを変えることなく、観音像は「忠霊」から「平和」へと名称を変更することが可能だった。

新しい時代を象徴する観音像へ

戦後、複数の観音像の名称に「平和」という名称がつけられたことからも理解できるように、戦後の観音像は平和のイメージと深く結び付き、平和を象徴する存在とみる共通認識が広がった。「興亜」も「平和」もともに理想的な世界を指した言葉だが、その思想的背景は大きく異なっている。造形自体にイデオロギーや社会的意味をもたない観音像は、大東亜共栄圏を象徴する「興亜」から戦後の民主主義での「平和」へと、名称や言説だけで意味を転換させることが可能だった。換言すれば、造形物である観音像に言説を加えることで、象徴性や社会的な意味を込めることができたのである。

美術史家の木下直之は「日本人には、イメージに抽象的な概念を託し、それを公共化する訓練が不足していて、社会状況にあわせて言葉さえ入れ替えてしまえばイメージを変更しなくてもよかった」と指摘しているが、造形

86

自体にはイデオロギー的意味をもたない観音像もまた、名称を変更することでほかの軍人像などとは異なり、占領下でも破壊を逃れることができたのである。

さらに観音は、経典に説かれた名称以外にも多数の名称を有していて、時代の変化のなかで新しい名称が生まれている。三十三観音など、時代ごとの信仰に合わせて新たな名称が生み出されてきた観音は、戦時期から戦後の時代の変化のなかで新たな願いを込めた名称に変更されたのである。社会の変化による人々の願いに合わせてその名称を変化させることもまた観音信仰の特徴であり、平和という新しい理想を示す言葉と結び付いたことも、様々な姿になって衆生を救済する観音信仰の一側面だろう。

敗戦後、展覧会に出品された彫刻作品は「平和」「自由」「文化」といった新しい時代のイメージを反映したタイトルが増えるとともに、天皇を中心とする超国家主義との結び付きが強かった神道的イメージの強い像は姿を消した。他方で、天皇制国家と結び付きが神道ほど強くない仏教的なイメージの像は展覧会に出品され続けた。こうして観音像は、その名称や発願理由に社会的な変化を反映しながらも、造形的には大きな変化をみせずに戦後も制作され続けた。そして戦後すぐに観音像は平和という新たな理想と結び付き、わずかの間に「平和観音」が数多く建立されることになったのである。

「平和」と観音像はいつ結び付いたのか

「平和観音」という名称の初出は不明だが、戦後に初めて登場した名称ではない。一九三五年に画家の今井爽邦が、廃仏毀釈で破壊された新潟県魚沼市の観音堂を再建し、「平和観音」という名称の観音像を自ら刻んで安置していることから、戦前期にはすでにこの名称が使われていたことがわかる（図45）。今井が制作した平和観音は光背に三種の神器を刻むことで皇室をたたえるもので、戦後の平和観音とは思想的背景が異なるものの、戦争がない理想的な世界である平和を象徴するという意味では共通性をもつ。

さらにアジア太平洋戦争末期にはアメリカ側も、観音像と平和のイメージを結び付けていた。アメリカ軍が降

伏を呼びかけるためにまいたビラ（伝単）のなかには、狩野芳崖の『悲母観音』の画像と「名誉ある平和」という文字が書かれていたものが存在している。このほかにも観音像が描かれた伝単は複数存在している。中宮寺の伝如意輪観音像が描かれた伝単の裏には「生命は尊いものです。今死んではなりません」と、薬師寺東院堂の聖観音菩薩像が描かれた伝単の裏には「米国の精神は慈悲である」というメッセージが書かれている（図46）。また、台湾で撒かれた中国語と日本語併記の伝単にも法隆寺の百済観音が描かれている（8）。近代以降、美術品として高く評価された観音像のイメージは伝単にも影響を与えたのである。

戦場に舞った伝単が示しているように、アメリカ側も「非戦闘的イメージ」として観音像を認識していたと考えられる。このような背景もあり、戦時中に軍も関わって観音主義運動が展開し、護国観音や興亜観音が各地に建立していたにもかかわらず、占領期にGHQによる観音像の規制はおこなわれなかった。こうして戦後に流行した平和という言葉と観音像は強く結び付き、各地で平和観音が発願されたのである。

図45　平和観音
（出典：「芸術」第13巻第16号、芸術通信社、1935年、7ページ）

図46　「聖観音菩薩像」が描かれた伝単
（出典：一ノ瀬俊也『宣伝謀略ビラで読む、日中・太平洋戦争
　　——空を舞う紙の爆弾「伝単」図録』柏書房、2008年、85ペー
ジ）

2　「平和観音讃仰歌」と平和観音会

　筆者は「平和観音讃仰歌」が各地の慰霊祭で合唱されたこと、そして平和観音会が中心になり法隆寺の『夢違観音』を模した平和観音像が複数鋳造され各地に祀られたことが、平和観音という名称が戦後の早い時期に定着した背景だと考えている。

「平和観音讃仰歌」の流行

　一九五一年夏、NHKの『うたのおばさん』に出演した松田トシの歌による「平和観音讃仰歌」が発表されると、各地の慰霊祭でも合唱されるようになった。「平和観音讃仰歌」は、「青い山脈」や「蘇州夜曲」などで知られる西條八十が作詞、「君の名は」や「六甲おろし」などを手掛けた古関裕而が作曲し、親しみやすい合唱歌として広まり、「平和観音」の名称は浸透した。

　「平和観音讃仰歌」の歌詞は以下のとおりである。

西條八十作詞

一、嵐は過ぎて　うるわしく
　　平和の空は　かがやけど
　　呼びかえす　すべもなし
　　ああ　　戦いにいたましく
　　逝(ゆ)けるみ霊よさまようみ霊よ

二、われらはたのむ　観音の
　　やさしの救い　大慈悲(だいじひ)を
　　祈りつつ　なぐさめん
　　ああ　国のためはかなくも
　　逝けるみ霊を　辜無(つみな)きみ霊を

三、こころの平和　あらずして
　　地上に平和　あるべきや
　　いざ頼れ　ひとすじに
　　この観音の　御姿ゆ
　　生るる平和を　久遠の平和を

歌詞は全体として観音の慈悲に救いを求め平和をたたえるものになっていて、特定の宗派や地域、そして戦局、戦災などを想起するものではなく、各地の慰霊祭で歌われるにふさわしい歌詞である。西條と古関はともに音楽家として従軍していて、その経験も「平和観音讃仰歌」に反映されているのかもしれない。なお、「平和観音讃仰歌」は「逝けるみ霊よ」と表記され、死者慰霊の曲であることが強調される場合もある。

さらに同じ詞を用いた「平和観音讃仰和讃」として、御詠歌としても歌われている。筆者が確認したかぎり、立葉隆賢作曲による高野山金剛流・密厳流の和讃と浦田道暢作曲による天台叡山流の和讃が存在していて、現在も真言宗と天台宗の寺院では御詠歌として歌い継がれている。

スガモプリズンの観音信仰と白蓮社

　GHQによって接収され、戦争犯罪容疑者が多数収容されたスガモプリズンでも、松田トシが自ら受刑者に歌の指導をおこなったこともあり、「平和観音讃仰歌」が流行した。旧陸軍中将の横山静雄がスガモプリズンで所有していた『観音経』のなかには「平和観音讃仰歌」の楽譜が挟まっていたことなどから、「平和観音讃仰歌」が流行した背景には、観音信仰があったことが理解できる。

スガモプリズンで観音信仰が広まった背景には、宗教法人白蓮社（一九四九年八月─五三年五月）の活動も大き

91

い。白蓮社は浅草寺貫首・大森亮
順、護国寺貫首・佐々木教純の協
力の下、スガモプリズン教誨師を
務めた仏教学者で僧侶の田嶋隆純
や元海軍大佐で戦後、僧侶になっ
た和智常蔵を中心に結成された。
ほかにも田嶋の後任として教誨師
となる関口慈光などの仏教者が協
力をおこなっていた。白蓮社の事
業目的は、仏教の教義に基づき人
類の恒久平和に貢献すること、戦
犯者（戦争犯罪者）とその家族の
教化救済、戦死者の慰霊供養であ
る。受刑者に対して仏教講話をお

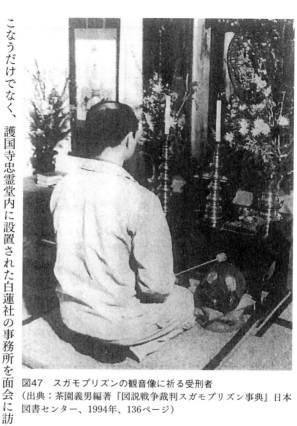

図47　スガモプリズンの観音像に祈る受刑者
（出典：茶園義男編著『図説戦争裁判スガモプリズン事典』日本
図書センター、1994年、136ページ）

こなうだけでなく、護国寺忠霊堂内に設置された白蓮社の事務所を面会に訪れる受刑者の家族の宿泊施設として
貸し出していた。さらに、日本YMCAと共同で取り組んでいたフィリピンの子供たちへの支援、仏教系大学の
学生への給付金の支給、アメリカや中国の仏教者との交流など多岐にわたる活動をおこなっていた。
白蓮社の後援を受けて戦犯たちによって設立された仏教同信会白蓮会に収容者の八割近くが所属し、スガモプ
リズン内に作られた観音堂には護国寺から移管された観音像も祀られ、その前で『観音経』を唱える者も多かっ
た（図47）。なお、海外で戦犯者が収容されたフィリピンのモンティンルパやパプアニューギニアのマヌス島な
どでも観音像が祀られ観音信仰が盛んだった。

また戦犯者の遺族は日本遺族会に入ることができなかったため、刑死や獄中死した元軍人、軍属、千六百八人の遺族で構成されていた白菊遺族会という独自の団体を結成していた。この白菊遺族会という名称も観音像に由来するものである。一九四九年、前年にスガモプリズンで刑死したA級戦犯遺族に対して、白菊観音という観音像が田島の先代の教誨師にあたる花山信勝を通じて手渡された。白菊観音は、味噌醸造で財をなし若手芸術家の支援をおこなっていた中村勝五郎（三代）の依頼によって彫刻家の横江嘉純が制作した二十五センチほどのブロンズ製の観音像である。白菊観音は、のちにBC級戦犯の遺族にも贈られ、最終的に十年の歳月をかけて約二千五百体の観音像が遺族に贈られたとされる。[14] 遺族会の名称に「白菊」の名称が採用されているように、戦犯者の慰霊にとって観音像は象徴的な存在だった。

法隆寺の『夢違観音』を模した平和観音

「平和観音讃仰歌」とともに、「平和観音」の名称が広まるきっかけになったのは、平和観音会によって考案された平和観音である。

この平和観音は高野山真言宗の僧侶、吉井芳純によって発願された。吉井は北京大学に留学したのち、天津中日密教学院を設立し、興亜院の命で調査活動に従事してチベット仏教などの研究を進めた仏教学者だった。復員後の一九四七年から吉井は、戦死者の遺族数千人と話したことで、戦死者が忘れられることなく末永く祀られることはできないかと考えていた。法隆寺管主の佐伯定胤の許可を得て同寺の国宝「夢違観音」を写した観音像を造立する懇願を立てた。「戦争の悪夢に憑かれて死んだ人々だから、悪夢を転じ給う此の観音様こそ最も相応しい」[15] と考えたのである。法隆寺国宝保存工事事務所所長の古宇田実指揮のもと作られた五十四・五センチ、ブロンズ製の観音像は「平和観音」と名付けられた。約三十体の夢違観音を模した平和観音が鋳造され開眼された。

真言宗の僧侶だった吉井は立葉隆賢作曲による「平和観音讃仰和讃」の楽譜を「平和の鐘」（作詞：吉井芳純）[16] とあわせて頒布していて、観音像と楽曲をあわせ平和観音による戦争死者の慰霊をおこなった。吉井は平和観音

について、「姿なき霊をして姿に蘇がせるものである」と述べている。占領下の日本で戦死者を大々的に顕彰することがはばかられたことから、観音像に死者の慰霊を祈ると同時に戦死者の依代として観音像を顕彰したのだろう。さらに吉井自身は、陸軍と海軍の首脳部の戦略と命令に陥って多くの戦死者が命を落としたのだから陸・海軍の元首脳部こそが平和観音の発願者になるべきだと考えた。

多くの戦争死者の七回忌にあたる一九五一年五月、吉井が代表になり、白蓮社でも活動をおこなっていた関口慈光を事務局として平和観音会が設立された。同年六月には「戦災七回忌慰霊供養平和観音一百八体開眼供養千僧大法会」がおこなわれ、新たに百八体の平和観音が開眼された。この平和観音は平和観音会のほか、知事や市町長、そして遺族などの個人が施主になることで戦死者や戦災犠牲者の慰霊がおこなわれた。さらに吉井の願いもあって、陸・海軍の元首脳部も施主になっている。この平和観音開眼式の様子は新聞、ラジオ、ニュース映画でも報道されていて、これが「平和観音」の名称が一般化する一因になったと考えられる。

百八体の観音像のなかには白蓮社が施主になった平和観音も含まれていて、「万霊回向」「同信物故者各霊位」「南京事件犠牲中華軍民各霊位」「法務関係犠牲者各霊位」「太平洋戦域連合軍側戦没将兵各霊位」「米国二世部隊戦没各霊位」[19] の対象者を慰霊するものになっている。同年四月二十四日に発生した桜木町駅事故は百人以上の犠牲者を出した列車火災であり、事故の記憶も新しい時期だったため慰霊の対象と考えられる。戦犯者の救済活動をおこなっていた白蓮社としては当然のことながら、戦犯として処刑された者（法務関係犠牲者）の慰霊もおこなっている。さらに連合国軍や中国、フィリピンの戦争死者の慰霊もおこなっている点は、第7章でも論じる戦後における観音像に対する怨親平等の慰霊がみられる。

浅草寺で慰霊法要がおこなわれたのち、平和観音会は事務本部を白蓮社の事務所へと移したこともあり、平和観音会と白蓮社の活動は重なることも多かった。白蓮社の事務所が置かれた護国寺忠霊堂内の厨子にも、平和観音が二体祀られている。この厨子は、戦犯としてスガモプリズンに収容されていた成川正信が収容中に制作した

ものである。白蓮社の関わりもあり、スガモプリズンでの観音信仰は、夢違観音を模した平和観音とも結び付いていたのである。

各地の寺院に祀られた平和観音像

平和観音会が中心になって鋳造された平和観音は、浅草寺での開眼供養の後も複数の鋳造がおこなわれ、数百体の観音像が鋳造されたようである。これらの観音像は平和観音会や白蓮社の関係者が中心になり寺院や個人に譲り、様々な地域で祀られた。日本のほとんどの寺院で檀信徒のなかに戦死者が含まれていたこともあり、戦争によって亡くなった檀信徒のために平和観音を奉安する寺院は多かった。関口が住職を務める栃木県日光市の華蔵院には、一九五五年、海軍電波関係四百八十人の物故者氏名を納めた海軍電波関係平和観音像が祀られている。

このように関係者によってその存在が確認された像もあるが、決して大きな像ではないため寺院に祀られている平和観音のすべてを把握することは難しい。

平和観音が寺院に祀られた比較的詳しい記録として、山形県米沢市の浄土宗の寺院・西蓮寺の住職だった伊藤龍豊の手記が残っている。伊藤は戦争によって亡くなった檀信徒を慰霊したいと考えていたところ、観音の夢を見た。その後、関口から平和観音会を紹介され、平和観音の建立を勧められた。檀家の戦死者遺族と総代にこの話をしたところ、大変喜ばれたので早速勧請をおこなった。一九五五年八月の盂蘭盆会に合わせ、平和観音の安置、開眼供養がおこなわれた。像内には檀信徒の戦死者の戒名とともに日本遺族会から送られたフィリピンなど戦地の砂が納められている（図48）。なお伊藤によれば、東北地方で最初に平和観音を安置したのは秋田県能代市の西福寺であり、西蓮寺が二カ寺目である。[21]

大型の像に比べれば手に入りやすいとはいえ、決して安価ではない観音像を寺院に安置するには檀信徒の賛同を得ることが重要だった。ブロンズ鋳造の観音像は内部が空洞になっているため、戦死者名や戒名、そして戦地の砂を胎内に納めて結縁することが可能だったことも、この平和観音が受け入れられた理由だろう。西蓮寺の事

例からも明らかなように、檀信徒の戦死者を慰霊、供養するため僧侶と檀信徒が協力することで平和観音が祀られることになったのである。

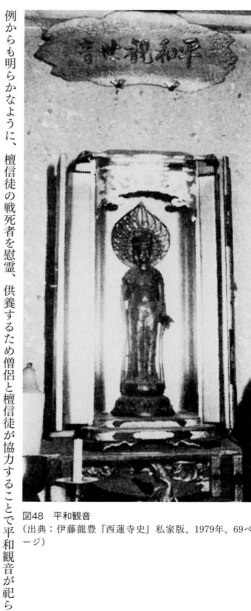

図48　平和観音
（出典：伊藤龍豊『西蓮寺史』私家版、1979年、69ページ）

3　世田谷と知覧の特攻平和観音

　平和観音会から譲られた観音のなかでも特に著名な像は、東京都世田谷区の世田谷観音に祀られた「特攻平和観音」だろう。特攻平和観音は、戦死者のなかでも特に戦争末期に体当たり攻撃をおこなった特別攻撃隊の死者を祀る観音像であり、胎内に戦死者の名前が納められている。

世田谷の特攻平和観音

　世田谷の特攻平和観音像は、一九五二年五月五日に護国寺で、敗戦後初の総理大臣になった東久邇宮稔彦をはじめ旧軍関係者や遺族、約千人が参列するなかで開眼されたうちの二体である。菅原道大元陸軍中将と寺岡謹平元海軍中将の両人が特攻平和観音像の奉安を世田谷観音に依頼したのが始まりだった。世田谷観音の開祖である太田陸賢は洗礼を受けたクリスチャンでありながら祖父の勧めで得度して僧侶になり、神職の資格ももって戦時期には稲荷神社の神官を務め、さらに陸軍とも取り引きする製菓会社のオーナーでもあった人物である。三七年に世田谷に土地を購入して寺院の創建に着手し、戦火を乗り越え、五一年五月に聖観音を本尊として迎え、開眼法要がおこなわれ、世田谷観音寺は開山した。

　及川古士郎元海軍大将、河辺正三元陸軍大将、菅原道大元陸軍中将、寺岡謹平元海軍中将が発起人になり、特攻隊員の慰霊と顕彰を兼ねた奉賛会を設立しようとしていた。熱心な仏教徒だった及川は関口と交流があり、平和観音会にも参加していた。及川は河辺などの協力を得て、陸・海軍それぞれの本尊として二体の特攻平和観音を発願した。当初、特攻平和観音は白蓮社の本部がおかれた護国寺の忠霊堂に祀られていたが、白蓮社の解散に伴い護国寺から立ち退くことになり、有志によって設立された特攻平和観音奉賛会が管理することになった。

　特攻平和観音の奉安を複数の本山クラスの寺院に相談したが受け入れ先が見つからず、しばらくのあいだ特攻平和観音は菅原と寺岡の自宅で保管されていた。元海軍中将清水光美、そして菅原と寺岡が世田谷観音寺を開山したばかりの太田に特攻平和観音像奉安の相談をしたことがきっかけで、特攻平和観音像が世田谷山観音寺に奉安されることになった。当初、太田は、商人が建てた商売繁盛の祈願寺院であるとこの申し出を辞退したが、結局、ほかの受け入れ先が見つからなかったことから特攻平和観音の御堂建立に尽力した。(23) 御堂完成前に太田は亡くなり、同寺二世の太田賢照によって元華頂宮家の持念仏堂を移築した特攻観音堂は完成した。一九五六年五月十八日に落慶法要がおこなわれ、現在も毎月十八日に月例法要が続けられている。(24) 当初、特攻平和観音は陸・海

軍航空特別攻撃隊だけを顕彰していたが、水中・水上各種舟艇特別攻撃隊を追加合祀し、現在は約五千人の名前が観音像の胎内に納められている。

一九八二年、特攻平和観音奉賛会は特攻隊戦没者慰霊顕彰会と名称を変え、現在は公益財団法人になっている。特攻隊戦没者慰霊顕彰会では、二〇〇七年頃から特攻勇士之像を全国の護国神社などに建立する活動をしていて、世田谷観音の参道にも特攻勇士之像が建立されている。世田谷観音の特攻平和観音は堂内の厨子に納められ、参拝者の眼にほとんどふれることはないが、一九七三年九月には、特攻平和観音と同じく『夢違観音』を模した約一・二メートルのブロンズ像が世田谷観音寺の境内の池のなかに建立されている（図49）。

図49　世田谷観音境内の観音像（世田谷山観音寺）

知覧の特攻平和観音

　鹿児島県南九州市知覧町郡の特攻平和観音もまた、護国寺で開眼された観音像のうちの一体だと考えられてきた[25]。菅原道大と河辺正三が中心になり知覧に奉安された（図50）。知覧特攻基地から出撃した第六航空軍の兵士の慰霊のため、第六航空軍の司令官だった菅原元中将は知覧の地に特攻平和観音を奉安したのだろう。

　一九五五年九月、知覧に特攻平和観音が奉安され、開眼の式典がおこなわれた。遺族をはじめ菅原、河辺のほか、鹿児島県知事、衆議院議員、県議会議員などが参列し、導師の鳥野弘弁によって特攻平和観音は開眼された。

図50　特攻平和観音（特攻平和観音堂）

　開眼の後、知覧中学校生徒によって「平和観音讃仰歌」の合唱がおこなわれた。

　知覧の特攻平和観音の胎内には特攻で亡くなった千三十六人の名前が納められている。これは知覧から飛び立った第六航空軍だけでなく、八飛行師団の特攻隊が加えられたものである。八飛行師団を観音像に合祀したのは、同じ沖縄作戦に協同して攻撃にあたったからだと考えられる[26]。

　知覧の特攻平和観音が広く知られたのは、戦後「特攻おばさん」といわれるほど元特攻兵に慕われていた富屋食

堂の鳥濱トメによってである。そして観音に祈るトメをメディアで大きく報道したことが大きい。

旧飛行場の東北隅に建立された観音堂は、特攻平和観音を納めるささやかな堂宇だったが、一九七四年には観音堂を囲む拝殿を建設して境内と参道に玉砂利が敷かれ荘厳にされた。さらに二〇〇四年には、新たな観音堂に建て替えられている。また一九七五年に開館した特攻遺品館は、開館以来大きな反響を呼び、その後資料などが数多く集まり、八六年には知覧特攻平和会館と改称し、多くの人々を集める資料館になっている。

知覧の飛行場跡地付近にも、特攻平和観音堂以外にも複数のモニュメントや戦績が残っている。最も知られたモニュメントは一九七四年五月三日に除幕された飛行服姿の彫刻「とこしえに」である。特攻隊戦没者慰霊顕彰会によって各地に特攻勇士之像の建立が始まる以前から、兵士の姿のモニュメントによって顕彰をおこなっていたのである。戦後すぐには観音像の姿で顕彰された戦死者だったが、戦後、時間が経過するなかで兵士の姿を表すことが可能になった。さらに八七年四月、観音堂への参道沿いに、全国少飛会、鹿児島県少飛会、前迫石材、知覧特攻慰霊顕彰会が共同で約二メートルの石造りの『夢違観音』を模した観音像を建立している。戦後、小説や映画によって特攻について広く知られ、特攻に関心をもつ者が増えるなかで、堂内に安置された特攻平和観音とは別に、世田谷と同様に『夢違観音』を模した大型のモニュメントや兵士の像によって視覚的にわかりやすく「特攻と観音」が示されたのである。

4　戦死者慰霊の観音像の特徴

各地の寺院に戦友会や遺族によって慰霊碑が建立されるようになると、慰霊の仏像も建立されるようになった。戦後すぐは物資不足から大きな像を制作慰霊の仏像のなかで最も多い尊格は、戦時期と同様に観音像であった。

することが難しかったため、平和観音会が発願した『夢違観音』を模した平和観音のように、小型の観音像が寺院の堂内や個人宅に安置されることが多かったが、次第に大型の像が建立されるようになり、そのなかには独自の名称や造形などがみられるようになった。

非戦闘的なイメージと白鳳仏

　敗戦からそれほど時間がたたない時期の戦争死者慰霊の観音像のなかには、平和観音会によって発願された多数の平和観音と同様に、法隆寺の『夢違観音』に似た造形の像が多いことに気がつく。『夢違観音』を模した造形の観音像はブロンズ像だけではなく石像も存在している。神奈川県横浜市鶴見区の總持寺に建立された海鷲観音は大きさも含め『夢違観音』を模した石仏である。海鷲観音は、海軍中将・大西瀧治郎の妻によって、特攻で亡くなった海軍関係者を慰霊するために一九五二年、大西の墓の隣に建立された。海鷲観音は東京都港区の石材店・青山石勝が制作したものである。石勝には帝展に入選した彫刻家の石工もいて、近世の石仏表現とは異なる近代的な美意識が反映された観音像になっている。

　「悪夢から良い夢へ転じる」信仰は、戦争を経験した人々にとって新たな平和な時代への転換の願いにつながり、『夢違観音』を模した像が作られた。当然、平和観音会を中心に多数鋳造された平和観音からの影響も大きいだろう。さらに筆者は、『夢違観音』が白鳳期を代表する仏像であったことも重要だったと予想している。これまで述べてきたように近代的な美意識において、白鳳仏の美しさに価値が見いだされてきた。さらに飛鳥仏や天平仏に対して白鳳仏が「童子形」だったことも重要だった。子供に近い姿は非戦闘的イメージをより明確に伝えるものだったことは、法隆寺の六菩薩像など『夢違観音』以外の白鳳仏を模した戦争死者慰霊のモニュメント像が存在していることからも明らかだろう。また日本が国際社会に復帰した最初の万国博覧会である一九五八年のブリュッセル万国博覧会の日本館で、原爆投下後の広島市の写真壁画の前に、白鳳時代を代表する興福寺蔵『旧山田寺仏頭』が出品されていることから、当時、敗戦国としての日本の空気感と白鳳様式の仏像のイメージが重ねら

101

れていたことも想像される。

戦後、時間が経過すると白鳳様式の特徴をもつ観音像は目立たなくなる。これまで論じてきた、近代の観音像の特徴である飛鳥から天平期の特徴、白衣観音、そして女性の身体描写に基づく表現などが取り入れられた観音像が、寺院とつながりが深い石材店や仏具店によって販売されることで、一九七〇年代から八〇年代にかけては現代の観音像の標準的な作風が定まった。

戦争の記憶を具体的に示す観音像

観音像は時代ごとに造形的な特徴が変化していて、現代には現代の観音像の作風がある。だが当然のことながら、個々の観音像には制作者の個性によって作風の特徴がみられる。また仏像である以上、発願者や結縁者、そして宗教者の意思が観音像の造形に反映されることもあった。さらに戦争によって亡くなった死者を慰霊するために建立された観音像のなかには、様々な造形によって戦争の記憶を後世に伝えようとするものがみられる。

最もわかりやすい事例は、愛媛県西条市の香園寺境内に建立された愛媛航空機乗員養成所顕彰慰霊塔（一九七六年）だろう（口絵・図5）。慰霊塔という名称だが、台座を含めると約三メートルのブロンズ製の観音像である。愛媛航空機乗員養成所出身の特攻などで亡くなった戦死者を慰霊するために同窓生と旧職員によって発願され、養成所関係者が疎開していた香園寺境内に建立された。台座のなかには戦死者名と物故旧職員の名前を記した木札が納められている。左手に蓮華を持ち、右掌の上には約三十センチの飛行服姿の若い男性が立っている。慰霊の観音像のなかにも童子を抱く観音像は多いが、ここまで具体的に慰霊の対象者を表す像は珍しい。碑文には「永久にその功績と冥福を祈る」とあることから、戦死者を顕彰するとともに、その霊を慰めることを願ったのだろう。

大分県別府市の観海禅寺に一九五三年に建立された憩翼碑もまた、台座を含めて約三メートルの観音像だが、像自体は小さく光背と一体化した石仏であり、台座部分は近代的な様式の慰霊碑になっている。この台座には、

102

特攻機の操縦桿を握る海軍特攻兵のレリーフが刻まれている。この慰霊碑もまた戦死者の顕彰と慰霊を願うものである。

慰霊対象者が亡くなった地域に由来する造形表現の像も建立されている。兵庫県神戸市の須磨寺の一九七八年に建立されたシベリア満蒙戦没者慰霊碑は、約二・五メートルの慰霊碑上部に約四十センチのブロンズ製の観音像が安置されている（口絵・図6）。近代以降の観音像としては珍しく坐像で、左手に蓮華を持つ。特筆すべき点は、観音像の光背が雪の結晶の形をしている点である。シベリア、満州、モンゴルなど北方地域で亡くなった死者を軍人・軍属、民間人を問わず慰霊するために「シベリア雪の同窓会」によって発願された。真言宗須磨寺派の管長も務めた小池義人が、五年間シベリアに抑留されていたこともあり、須磨寺の境内に建立されることになった。慰霊の対象となる地域は満蒙開拓団などによって民間人の死者も多く、抑留によって戦後も多くの死者を出した地域であり、現在も遺骨収集や慰霊巡拝することは難しい。凍土に埋もれた死者の御霊が須磨寺へと集まることを願って作られた観音像は、雪の結晶形の光背を有することで、北方地域のイメージをわかりやすく伝えている。

一方で、遺骨収集が盛んにおこなわれた南方地域の戦死者を慰霊する観音像は、遺骨収集の際に持ち帰った遺品を観音像内に納めることもあった。愛知県西尾市東幡豆町の三ヶ根山に建立された比島観音（一九七二年）は、その名のとおりフィリピン方面で亡くなった約五十二万人の戦死者を慰霊するため遺族と戦友によって建立された（図51）。ブロンズ製の観音像像内には、第一回比島遺骨収集団が持ち帰ったルソン島サクラサク峠戦闘の戦死者の鉄かぶとが鋳込まれ、台座下には戦死者の名前を記した名簿と遺品が納められた。さらに、彫刻家の加藤潮光が制作した観音像の宝冠と瓔珞の装飾には、フィリピン列島の十一の島々が彫られている。比島観音の周辺には部隊ごとの慰霊碑が約五十基建立されていて、その中央に立つ比島観音はフィリピンの戦闘を具体的に示すモニュメントとしての役割を果たしている。なお岡山県岡山市の最上稲荷山妙教寺にも、同様の比島観音が建立されている。

比島観音と同様に場所に由来する名称としては、山梨県都留市の保寿院に建立されたアッツ観音（一九五四年）がある。その名前のとおり、アリューシャン列島のアッツ島で亡くなった戦死者を慰霊するために建立された観音像である。アッツ島の戦いで北海守備隊第二地区隊長だった山崎保代の生家である保寿院に建立された。台座を含めると四メートル近いアッツ観音は、エンタシス状の台座上に安置されている。さらに台座の下部はアッツ島を模して並べられた磐座になっていて、比島観音同様に戦地の地形を造形的に表すことで、戦地とのつながりを示す観音像になっている。

比島観音やアッツ観音のように戦死者慰霊のために発願された観音像は、固有の名称がつけられることも多い。これは戦後に広まった平和観音と同様に新しく作られた名称の観音であるとともに、名称自体がモニュメントとして後世に戦争の記憶・記録を伝えるものになっている。平和観音でも記録的な意味を有する名称として「特攻

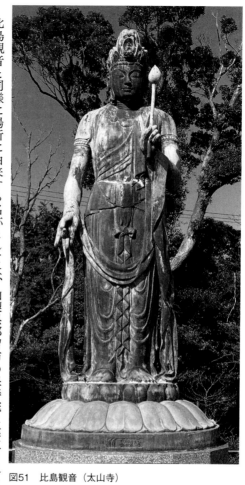

図51　比島観音（太山寺）

104

平和観音」や「海軍電波関係平和観音像」のように具体的な慰霊対象を示す名前がつけられている事例も存在している。

観音は様々な姿に応身すると『観音経』などに説かれていることもあり、信仰に合わせて様々な名称がつけられてきた。地名など固有名詞と結び付いた名称がつけられてきたが、戦死者慰霊の観音像では近代のモニュメント概念が反映された側面も大きい。このため慰霊塔や慰霊碑として建立されたものが多く、像の名称自体も「愛媛航空機乗員養成所顕彰慰霊塔」や「シベリア満蒙戦没者慰霊碑」といった個別のものになっている。寺院境内や墓地でも、近代以降の観音像は、新しい造形表現やわかりやすい名称によって戦争の記憶をとどめるモニュメントとしての役割を果たしているのである。

5　平和観音の定着

戦時期、大東亜共栄圏の思想と結び付いて各地に建立された観音像は、敗戦とともにその思想的背景を変容させながらも戦死者慰霊という発願理由は変わらないまま存在し続けた。合唱歌の主題になるなどして平和観音という名称が広がったことで、平和のイメージと観音像は結び付き新たな観音像が数多く発願された。伝統的に仏像が建立されてきた寺院でも、戦死者慰霊や平和祈念のために建立された観音像は形状や名称を比較的自由に決定していることがわかる。近代以降の観音像のモニュメント化、美術作品化によって、より具体的に戦争の歴史や戦死者の記憶が伝えられる新しい造形や名称が生み出された。

また観音像の内部に戦死者の氏名や戒名、そして戦地の砂や遺品などが納められた。アジア太平洋戦争末期には、戦死者の遺骨が遺族のもとに戻ることは少なかった。遺骨なき死者の御霊が迷うことがないように、そして安らぐことを願い、死者や戦地と関連するものが納められた。わかりやすい造形の観音像は、生者へ戦死者の記

105

憶を伝えるとともに、死者が迷うことがないようにという思いも込められていた。

本章では、戦後の平和観音の広がりと戦死者慰霊で特徴的な事例について論じたが、各地の寺院に安置された戦死者を慰霊する観音像は、モニュメント的な性格の像ばかりではない。特に堂内に安置された観音像は、ほかの多くの仏像と同様に死者を供養する仏像として信仰されているだろう。堂内に安置された像の全体像を把握するのは難しく、その特徴をここで論じることはできないが、屋外に建立された観音像は、次章で論じるように公共的なモニュメントとして独自の発展を遂げることになる。

注

（1）「巻頭言 怨恨なき平和」「六大新報」第二千百二十七号、六大新報社、一九四五年、一ページ

（2）山田順子『私たちの観音さま』ゆき書房、一九五〇年、七─八ページ

（3）花山信勝『平和の発見──巣鴨の生と死の記録』朝日新聞社、一九四九年、二二四─二二七ページ

（4）中川長一『庶民文化資料 掛川風俗史稿』アートランド、一九八五年、八〇─九四ページ

（5）木下直之『世の途中から隠されていること──近代日本の記憶』晶文社、二〇〇二年、七〇─七四ページ

（6）前掲「戦争の時代の神と仏」二二七ページ

（7）今井爽邦「平和観音像 奉安記」「芸術」第十三巻十六号、芸術通信社、一九三五年、七ページ

（8）狩野芳崖の「悲母観音」が描かれた伝単については千葉慶氏からご教示いただいた。

（9）田嶋隆純「戦争受刑者の観音信仰」「大法輪」第二十巻第九号、大法輪閣、一九五三年、二四─二九ページ

（10）立命館大学国際平和ミュージアム蔵

（11）白蓮社の活動については以下を参照。佐治暁人「白蓮社と戦犯問題」「戦争責任研究」第七十八号、日本の戦争責任資料センター、二〇一三年、五三─六〇ページ、片岡英子「戦犯援護運動についての一考察──白蓮社の運動をめぐって」、龍谷大学日本史学研究会「龍谷日本史研究」運営委員会編「龍谷日本史研究」第四十号、龍谷大学日本史

学研究会、二〇一七年、五五一八一ページ、片岡英子「BC級戦犯の「追悼」の諸相とその実質——白蓮社を中心に」、日本近代仏教史研究会編「近代仏教」第二十五号、日本近代仏教史研究会、二〇一八年、七七—九九ページ

（12）前掲「戦犯援護運動についての一考察」六〇ページ

（13）前掲「戦争受刑者の観音信仰」二九ページ

（14）佐藤早苗『東條勝子の生涯——　“A級戦犯”の妻として』時事通信社、一九八七年、二三二—二三八ページ

（15）吉井芳純「白蓮社と平和観音会」「六大新報」第二千三百三十九号、六大新報社、一九五二年、二ページ

（16）「平和観音讃仰歌」「六大新報」第二千三百六十号、六大新報社、一九五二年、六ページ

（17）「平和観音会発会式」「六大新報」第二千三百十四号、六大新報社、一九五一年、五ページ

（18）前掲「白蓮社と平和観音会」二ページ

（19）前掲「BC級戦犯の「追悼」の諸相とその実質」八四—八五ページ

（20）「グラビア解説　海軍電波関係平和観音像について」、光電技報編集委員会編「光電技報」第二十七号、二〇一一年、光電製作所、三五—三六ページ

（21）伊藤龍豊『西蓮寺史』私家版、一九七九年、六八—六九ページ（この資料は西蓮寺現住職の伊藤竜信氏からご提供いただいた）。

（22）「特攻平和観音由来」「特攻」第一号、特攻平和観音奉賛会、一九八三年、二ページ

（23）岡村青『世田谷山観音寺　特攻平和観音堂——六千四百余柱の御霊を合祀』「大法輪」二〇一四年九月号、大法輪閣、二〇五—二一三ページ

（24）なお現在の世田谷観音の特攻観音堂は、二〇〇五年に改築されたものである。

（25）特攻平和観音堂内の説明板と、「平和観音の由来」（「知覧特攻基地戦没者慰霊祭　第六〇回祭記念誌」知覧特攻慰霊顕彰会、二〇一四年、九ページ）には「護国寺で開眼された」と記載されているが、近年、元軍関係者の要望で知覧町が法隆寺から譲り受けたと記載された資料が発見されたため、この表記については今後見直される可能性が高い。

（26）知覧町郷土誌編纂委員会編『知覧町郷土誌』知覧町、一九八二年、一一六一—一一六二ページ

（27）青山石勝については、東京都渋谷区の台雲寺に建立された子育地蔵尊の碑文を参照した。

（28）　おそらくレプリカの仏頭が出品されたと考えられるが、確認はできていない。

（29）　「西日本新聞」二〇一八年八月十五日付

第4章　平和のモニュメントとしての観音像

1　戦災犠牲者の慰霊と敗戦からの復興を願う

日中戦争開戦とともに、護国観音や興亜観音など戦死者を慰霊する観音像が発願され、仏教式の慰霊祭が各地でおこなわれた。戦後は「平和観音」という名称が主流になるが、戦時期と同様に戦死者を慰霊する観音像が発願され続け、仏教式の慰霊祭がおこなわれている。敗戦後の大きな変化は、軍人・軍属の戦死者だけでなく、空襲や原爆投下によって亡くなった戦災犠牲者慰霊の観音像が発願されたことである。さらに、軍人・軍属の戦死者慰霊のために建立された観音像の多くは寺院や墓地に設置されたが、戦災犠牲者を慰霊する観音像は、公園や道路など公共的な空間にも建立され、公的なモニュメントになった事例も決して少なくはない。

戦災犠牲者を慰霊する観音像の誕生

前章でも論じたように、戦後すぐは物資の不足もあって大型の観音像を建立することが難しかった。戦災犠牲者を慰霊する観音像でも、小型の観音像が中心だったため屋外に祀られることはまれだった。

東京都中央区の浜町公園には、「明治観音堂」と呼ばれる高さ三十センチほどの観音像を安置する小さな石の祠が建立されている（図52）。この小さ

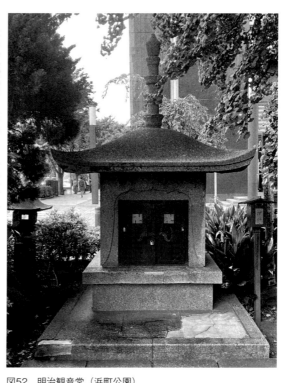

図52　明治観音堂（浜町公園）

なお堂は一九四五年三月十日の東京大空襲によって亡くなった戦災犠牲者を慰霊するために明治座社長の新田新作が発願したものである。東京大空襲によって焼失した明治座が再建され開場した五〇年十一月の翌月、明治観音堂は開眼された。戦災犠牲者の慰霊とともに、復興した明治座の発展を願ったものと考えられる。形状は伝統的な石の祠だが、公園の一角に建立されてい

るため寺院境内とは異なる公共性を有しているといえるだろう。

東京都大田区の観音通り商店街にも、戦死者と戦災犠牲者を追善供養するため一九四八年に新井宿観音堂という小さな観音堂が建立されている。石碑には「福興観世音」と刻まれていて、復興を願ってこのような名称が使われたと考えられる。新井宿観音会を組織し、法要のほか清掃などの管理がおこなわれた。なお観音会では、桜まつりや藤まつり、旅行会などを企画していて、現代の観音講というべき組織になっている。五八年に観音堂は石製のものに建て替えられ、二〇〇四年には一・五メートルほどの石製の観音像が追加されている。新井宿観音堂は商店街の角地の開けた場所という公共的な空間に設置されているが、近隣の仏教寺院も関わることで、伝統

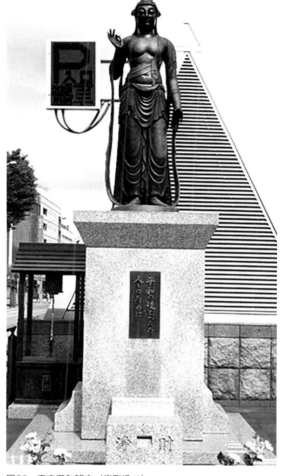

図53　青森平和観音（柳町通り）

的な信仰形態を継承している部分もあるといえるだろう。

公共モニュメントとしての観音像——青森市の青森平和観音

　敗戦後、各地に平和のイメージと結び付いた非軍事的象徴のモニュメントが建立されると、近代以降、モニュメント彫刻の一形態として定着した観音像もまた平和のイメージと結び付き、敗戦からわずか数年のうちに戦争死者の慰霊と平和を願う観音像が公共空間にも建立されるようになった。明治観音堂や新井宿観音堂では、仏教寺院に祀られる観音像の形式のまま公共的な空間に祀られたのに対して、近代彫刻の流れをくむ観音像も建立さ

心になって賛同者からの寄付を募り、戦災死者の慰霊、青森の復興、そして「平和を護る心のよりどころ」として観音像が建立された。戦後間もない時期だったが、高額寄付者には青森県出身の版画家・棟方志功による青森平和観音の版画が配られるなど、賛同者が多数いたことがわかる（図54）。

約二メートルの、敗戦直後としては大型となるブロンズ製の観音像は、青森県弘前市出身の彫刻家・三国慶一によって制作された。三国は、東京美術学校で前田照雲や朝倉文夫から学び、帝展に出品した『訶梨帝母』（一九二九年）など、仏像風彫刻でも知られる彫刻家である。

青森平和観音は、弘前市在住の女性をモデルにし、大きな瞳で女性的な顔をしている。身体は天平期の菩薩像を意識した保守的な造形で、近代的な観音像に対する美意識が反映されたモニュメント彫刻になっている。なお三国が一九六五年に制作した二・二六事件慰霊像（平和観音像）は、右手を高く上げ、既存の仏像とは異なる姿のモニュメント彫刻であることから、戦争の記憶が新し

図54　「青森平和観音」
（出典：品川彌千江編『青森平和観音』青森平和観音会、1980年、口絵）

れている。モニュメントとして最も早い時期に制作された観音像は青森平和観音である。青森平和観音は一九四八年、青森県青森市の柳町の国道ロータリー中央に建立された。名称に「平和」がつけられた観音像としても、平和観音会の成立よりも早い時期に建立されたものであり、平和観音として先駆的な事例だといえるだろう（図53）。

一九四五年七月二十八日の青森空襲によって約七百四十人あまりが死亡した。戦後、青森県知事の金井元彦が中

かった時代には、死者慰霊を意識して既存の観音像により近い造形が求められた可能性も考えられる。

近代彫刻の影響下にあった青森平和観音は戦後の平和モニュメントとしての観音像の嚆矢だが、台座には『十句観音経』と戦災死者の法名を納め、青森仏教会が開眼供養がおこなうなど、空襲の犠牲者を慰霊する信仰対象であったことは間違いない。その後、移転や修復を経て、一九九三年から九八年の間は町の再開発のために撤去されていたが、現在は柳町通りの中央分離帯に建立されていて、平和を象徴するモニュメントとして財団によって管理されている。[4]

近代彫刻と慰霊巡拝 ——福井市の復興慈母観音

青森平和観音よりさらに早い一九四七年に開眼された観音像が、福井県福井市の復興慈母観音である（口絵・図7）。復興慈母観音は、四五年七月十九日の福井空襲による千五百八十三人の戦災死者を慰霊するため、四七年に福井県宗教文化協会が発願造像し、福井別院に奉安されていた。だが観音像が開眼されて一年後の四八年六月二十八日、福井大震災が発生した。阪神・淡路大震災（一九九五年）が発生するまで、戦後最大の被害をもたらした直下型地震だった福井大震災は、戦災から徐々に復興していた街を再び破壊した。こうして復興慈母観音は、戦災だけでなく震災の犠牲者六百二十七人の慰霊を願う像になった。

復興慈母観音の制作者は、東京美術学校出身で帝展などにも出品していた彫刻家の多田瑞穂である。復興慈母観音は、欅の一木造り、高さは約二・五メートルで、広隆寺の『弥勒菩薩半跏像』（飛鳥期）を模倣したひねる身体は仏像風、中宮寺の『伝如意輪観音』（飛鳥期）を模倣した光背をもつが、女性のヌードを基本とするひねる身体は仏像風彫刻の影響が顕著である。[5] 水瓶を持つ右手と足元の童子にかすかに触れる左手は、狩野芳崖の『悲母観音』に着想を得たとされる。美術概念とともに成立した古代の仏像、仏像風彫刻、白衣観音ともつながる母性の強調など近代的観音像を折衷した造形である。

一九六一年、足羽山西墓地に市民有志によって慰霊塔が建立されると、復興慈母観音は慰霊塔内に安置された。

慰霊塔は福井市の所有であり、復興慈母観音は公的なモニュメントの一部になったのである。慰霊塔の前では福井市の公的な追悼式がおこなわれる一方で、慈母観音奉賛会が主催して福井市仏教界による慰霊法要もおこなわれていた。

また、復興慈母観音を「母親観音像」として、市内四十余カ所の戦災・震災に関係する地に西国観音霊場に準じた観音像を復興慈母観音の分身として分祀し、戦災・震災犠牲者の慰霊と福井市の復興、そして世界平和を祈念して復興慈母観音札所会が結成された。近年は参加者の人数が減少しているものの、毎年四万八千観音功徳日に復興慈母観音を起点として各札所霊場の巡拝がおこなわれている。なお、分祀された観音像は像高二十センチほどの近世的な造形の木造の観音像で、個人宅で保管されているものは巡礼日だけ参拝可能だが、寺院や保育園、百貨店などに祀られた観音像は常時参拝することが可能になっている。[6]

二〇二〇年、足羽山の慰霊塔が老朽化したため、復興慈母観音は修復や洗浄などの手入れをして、福井大仏で知られる福井市の光照寺大仏殿に安置された。[7] 復興慈母観音は、宗教施設に安置された仏像として公共モニュメントの一部へと変容し、再び宗教施設内に慰霊の仏像として安置されることになった。近代彫刻としても完成度が高い観音像だが、戦災と震災という二度の苦難を経験した福井の人々にとって、慰霊と復興を願う信仰の対象であり続けたのである。

「墓」としてのモニュメント——和歌山市の戦災殉難者供養塔

青森と福井の事例では、彫刻家が制作した近代的美意識を反映した観音像が、平和を願うモニュメントとして公共空間に安置された。このように近代以降は彫刻家によって仏像が制作されることが増加するが、石の仏像は石材店で制作されることが圧倒的に多く、近代から現代に至るまで石工が活躍し続けている。墓地や寺院境内に建立された石仏は近世からの造形が引き継がれた。このような伝統的な石仏の形態を引き継ぐ戦災犠牲者慰霊の観音像が、和歌山県和歌山市の汀公園に建立されている。

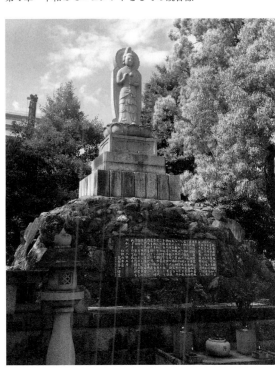

図55　戦災殉難者供養塔（汀公園）

一九四五年七月九日から十日にかけての和歌山大空襲で、現在、汀公園になっている旧県庁跡地は、和歌山市内唯一の広場だったため付近の人々が集まり、四方から火炎と突風に包まれ阿鼻叫喚の場所になった。旧県庁跡地での死者は七百四十八人にのぼり、同夜の空襲による犠牲者千二百十二人の六割強を占めるものだった。戦後しばらくたった五二年、和歌山新聞社の専務が願主となり、和歌山市長にはたらきかけて、和歌山市の土地だった旧県庁跡に無縁仏の遺骨が埋葬され戦災殉難者供養塔が建立された[8]（図55）。

戦災殉難者供養塔は、市内の久保石材店によって施工された。五メートルを超す石積みの供養塔の上部には、石工の久保武が制作した、蓮華を持つ近世的な造形の観音像が安置された。このような光背と一体化した観音の石仏は近世では墓石とされることが多かった。さらに供養塔の前には石製の角塔婆、灯籠、香炉、花立、水鉢が置かれるなど墓地との共通点が多い。

戦災殉難者供養塔は、公園に建立された大規模なモニュメントではあるが、遺骨を納め、石材店が施工し、地域の寺院の僧侶が中心になって開眼供養をおこなうなど、墓に類似する。和歌山市の事例では遺骨を安置するため、公共空間のモニュメントも既存の墓に近い形状が選ばれたのである。

2　原爆犠牲者の慰霊と観音像

ここまで論じてきたように、アジア太平洋戦争末期には各地で大規模な空襲がおこなわれ、多くの命が奪われた。そして広島市と長崎市に原爆が投下され、正式な死者の数さえわからないほどの犠牲によってアジア太平洋戦争は終焉した。広島と長崎は同じ被爆地だが、安芸門徒と呼ばれるように浄土真宗の信徒が多いことで知られる広島に対して、長崎は近世から中国系の寺院が多い一方で、隠れキリシタンが暮らした浦上に原爆が投下されるなど複雑な宗教文化的背景をもつ。戦後、広島市の爆心地付近には平和記念公園が、長崎市の爆心地付近には平和公園が造成され公的な慰霊の空間が作られた。爆心地付近には原爆犠牲者の慰霊と世界平和を願って多数のモニュメントが建立された。そのなかには観音像型のモニュメントもある。

モニュメントとして観音像が多数建立された広島市

広島市の平和記念公園北側は、かつて多くの人々が暮らす中島本町という街だった。一九四五年八月六日、ほぼ爆心直下になった中島本町の町並みは一瞬にして壊滅され、さらに戦後には平和記念公園が整備されることになり、住民は転居し中島本町は消滅した。五六年、旧中島本町の住民によって、原爆で亡くなった住民の慰霊と消えゆく町の記録を残すモニュメントとして平和記念公園内に平和乃観音が建立された（図56）。

平和乃観音は、高岡銅器の原型師だった荒井秀山が制作した。荒井は、富山県立工芸学校で彫塑を学んだ後、銅像の原型師として仕事をしていた。人物像を得意とした荒井らしく、平和乃観音の造形は人体描写を基本としている。仏像としては短い手の身体表現は、子供の身体の写実に基づく造像だろう。一方で、宝冠や装飾、衣の表現は鎌倉期の観音像から学んだものと予想される。約二メートルの八角柱状の御影石制の台座の上に安置され、

116

近代的なモニュメントにふさわしい形状の観音像になっている。

平和乃観音のほかに筆者は、広島市の爆心地から一キロ内の公共空間に四体の観音像型の平和モニュメントがあることを確認した。広島市内には多くの平和モニュメントが建立されているとはいえ、寺院や墓地ではない空間にこの数の観音像は多いといえるだろう。

平和乃観音に次いで早い時期の事例は、一九六一年、本川に架かる平和大橋西詰に建立された「慈母の像」である。被爆前、この地にあったマルタカ子供百貨店の経営者・高ノブによって発願された。高は原爆で夫と子供を亡くした悲しみを忘れないため、原爆で全壊した百貨店跡地に観音形の慰霊碑を独力で発願した。竹内麻夫が制作した約二メートルの石製の観音像は、「慈母の像」と名付けられ、広島市に寄贈された。「慈母の像」は、蓮と水瓶を持つ聖観音像が童子に水を与える狩野芳崖作の『悲母観音』と同じ構図になっていて、あえて観音とい

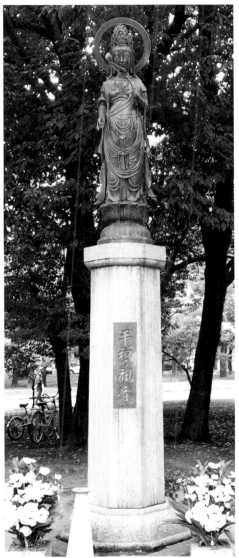

図56　平和乃観音（広島市平和記念公園）

う名称を用いていない点も含め、石仏ではあるが近代美術を意識した像になっている。

『慈母の像』の反対側、元安川に架かる平和大橋東詰の河畔に一九六六年、被爆動員学徒慰霊慈母観音像が建立された。被爆動員学徒慰霊慈母観音像は、旧制中学校・女学校生徒遺族有志が発願したものである。高さ約二メートルのブロンズ製の聖観音菩薩は、砂原放光が制作した。観音像の台座には、氏名がわかった約四千人の被爆動員学徒の名前を納めている[9]。現在も数多くの千羽鶴が奉納されていて、修学旅行生の参拝も多い観音像である。

道路に建立された観音像もある。一九七七年、中区千田町鷹野橋交差点北側の「ふりかえりの塔」は、同地区の住人が中心になって計画された町民被爆死者の慰霊碑である[10]（図57）。横を向くように立つ姿の観音像は中国の住人が中心になって計画された町民被爆死者の慰霊碑である（図57）。横を向くように立つ姿の観音像は中国の中村石材店の施工による約一・五メートルのエ

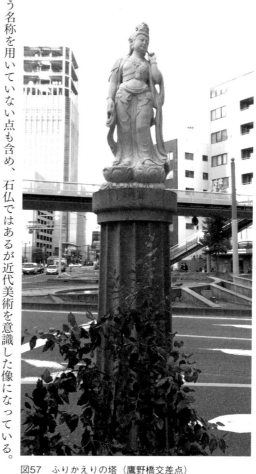

図57　ふりかえりの塔（鷹野橋交差点）

ンタシス状の台座に設置されている。交差点に設置されていることもあり、公共彫刻としての役割を担っている。

　最も大型の観音像は、原爆ドームの北側、広島市立中央図書館裏庭に一九七八年に建立された平和観世音菩薩像である。台座を含めて約九メートルの大型の観音像は、彫刻家の北村西望が制作した。アルミニウム製のため白銀色に輝き、台座には「平和」の文字が刻まれている。寄贈者は、北村の作品の鋳造、販売を多く手掛ける富山県の黒谷という会社であり、すでに長崎の平和祈念像の制作者として名が知られていた北村の観音像は、平和の象徴として広島市に寄贈された。なお、同じ原型から複数の観音像が鋳造され、各地に建立されている[11]（図58）。

図58　平和観世音菩薩像（広島市立中央図書館）

長崎市の観音像型モニュメント

　一九四五年八月九日、長崎市に原子爆弾が投下され、広島同様に壊滅的な被害を受けた。多数の命が奪われた爆心地周辺は、戦後、公園として整備された。長崎市の平和公園周辺にも多数のモニュメントが建立されているが、観音像をはじめとする仏像型のモニュメントはほとんど見当たらない。唯一公共空間に確認した観音像は、一九五八年三月、平和公園に隣接して完成した長崎市原子爆弾死没

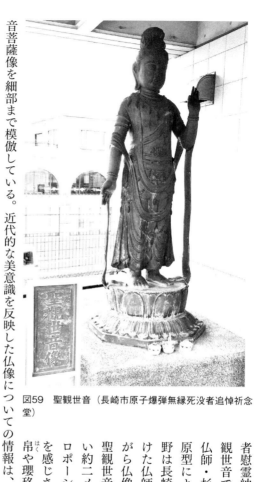

図59　聖観世音（長崎市原子爆弾無縁死没者追悼祈念堂）

者慰霊納骨堂の上に安置された聖観世音である。この聖観世音は、仏師・杉野慶雲が制作した木製の原型によるブロンズ像である。杉野は長崎市内で多くの仕事を手掛けた仏師で、仏壇店の商売をしながら仏像の制作をおこなっていた。聖観世音は、等身大よりやや大きい約二メートルの像で、全体のプロポーションは、近世仏師の流れを感じさせるものである。だが条帛や瓔珞は、薬師寺東院堂の聖観

音菩薩像を細部まで模倣している。近代的な美意識を反映した仏像についての情報は、美術院で新納忠之介のもと古仏の修復をしていた異父弟の白石宗雄と白石義雄からもたらされたものかもしれない。(12)

公的な納骨堂の上に建立された観音像はモニュメントと呼ぶにふさわしいものだったが、長崎市は一九九〇年代、平和公園の駐車場工事に合わせて納骨堂の建て替えをおこない、聖観世音を納骨室裏の人けがない場所へ移動した。現在、聖観世音は、平和公園からは全く見ることができない場所に安置されていて、モニュメントとはいいがたい状況になっている（図59）。

公共空間ではないものの、長崎で最もモニュメント的な役割を果たしている観音像は、福済寺の万国霊廟長崎観音（通称、長崎観音）である（図60）。福済寺は、一六二八年に建立された唐寺で、本堂などの建造物は、国宝に指定されていたが、原子爆弾投下で伽藍はすべて焼失した。一九七三年、当時の住職だった三浦義光は、長崎

120

図60　万国霊廟長崎観音（福済寺）

の原爆供養のため巨大な観音像を発願した。七九年に完成した長崎観音は、亀の形をした霊廟の上に立つ観音像で、高さ十八メートル、地上から三十五メートルの巨大な観音像である。観音像の素材はアルミニウム、亀の素材はFRP（繊維強化プラスチック）であり、原型制作者は仏師の長田晴山である。長崎観音もまた芳崖の『悲母観音』と同じく足元の童子に水瓶を与えている。発願者の三浦によれば、「水を求めて、求め得ず渇にあえいだまま、不帰の人となった諸精霊への、布施と供養の意味を表している」という。さらに内部には地球の自転を示す「フーコーの振り子」（長さ二五・一メートルで日本最大級）が取り付けられていて、地球が自転し続けるように平和が続くことを願っている。

原爆犠牲者への慰霊のイメージ

原爆犠牲者を慰霊する観音像は、広島・長崎以外にも建立されている。そのなかでも特異な事例が、福岡県北九州市小倉区の鷲峰山の山頂に建立された平和観音（一九六六年）である。

図61　平和観音（鷲峰公園）

平和観音は、一九六三年に門司市・小倉市・戸畑市・八幡市・若松市の五市が合併して北九州市が新しく発足したことを記念して民間有志が発願し、完成後に北九州市に寄贈された公共モニュメントである。中心的な役割を果たした富野竹松によれば、軍人・軍属の戦死者は靖国神社に祀られるが、民間人の戦災犠牲者は慰霊される場がない、北九州地区の空襲で亡くなった戦災犠牲者を慰霊するとともに、二度と戦争を繰り返さないことを誓うため平和観音を発願したという（図61）。

平和観音は、高さ十五メートルの合掌する白衣観音で、制作者は、彫刻家の小森紫虹である。紫虹は、戦前期に東京や朝鮮半島で修行した後、福岡で窯を開いて能面などを陶器で模した「紫虹面」を制作した人物として知られ、平和観音でも顔面部分を別に制作して後から嵌め込むという独自の制作方法がとられた。平和観音を中心に大公園を造園する計画もあったが、鷲峰山の開発はおこなわれず、観音像の周囲は小さな児童公園になった。

平和観音は北九州市の空襲による犠牲者の慰霊のために発願された観音像だったが、公園に遊びにきた地域の人々は、観音像が建立されてすぐに観音様は長崎に向かって祈っていると語り継ぐようになった。一九四五年八月九日未明、原子爆弾を積み込んだＢ29爆撃機は、第一の目標で、当時、西日本最大の兵器工場があった福岡県の小倉市（現・北九州市小倉区）に向かった。しかし、小倉は雲に覆われていた。隣の八幡市の、前日の空襲に

122

よる煙が立ち込めていたという指摘もある。原爆の投下は、レーダーではなく目視で目標を確認しておこなうことにな
っていたため、小倉への投下を諦め、行き先を第二目標の長崎に変更した。この事実が戦後明らかになると、
「長崎が小倉の身代わりに原爆を投下された」と心を痛める小倉市民も多く、小学校の授業でも原爆投下につい
て学ぶ平和教育がおこなわれるようになった。このような背景もあって、平和観音は長崎に向かって祈っている
と語り継がれてきたのだろう。

平和観音周辺には『延命十句観音経』を刻んだ石碑だけが建立され、詳しい説明版などは設置していないため、
発願理由とは異なる意味付けをおこなうことが可能になった。実際には平和観音は長崎とは反対の北東を向いて
いるのだが、小倉地区の住民の「長崎への原爆投下」に対する共通の記憶によって、観音像は長崎の死者を慰霊
するモニュメントへと変容したのである。

3　巨大化する平和観音

青森平和観音を嚆矢に、「平和観音」という名称のモニュメントが各地に建立された。モニュメントとしての
平和観音は、辻晋堂が制作した鳥取県日野郡日野町の塔の峰公園の平和観音（一九五四年）（図62）や、長沼孝三
が制作した東京都大田区平和島（大森捕虜収容所跡地）の平和観音（一九六〇年）など、著名な彫刻家が制作した
像が多いのが特徴である。さらに、約十五メートルの鷲峰山の平和観音や約九メートルの平和観世音菩薩像のよ
うに、大型の観音像も多い。「平和」の語を含むことで、観音像は平和の象徴としての意味を強固なものにした。
さらに巨大な観音像は観光名所となり、その知名度によって平和と観音像の結び付きを印象付ける存在にもなっ
た。

123

「護国」から「平和」へ、大観音像のイメージの転換

昭和前期から戦時期に大観音像の名称としてよく使用された「護国観音」は、戦後ほとんど使用されなくなった。戦時期から建設途中だった大観音像は、途中で名称を変更している。すでに述べたように神奈川県鎌倉市の護国観音は大船観音として完成し、福島県南相馬市の護国百尺観音は百尺観音として現在も建設中である。戦後、護国観音の名称は主流ではなくなったが、埼玉県秩父市の大淵寺の護国観音のように戦後も名称を使い続けている事例もある。さらに愛知県名古屋市の久国寺には、一九六七年にコンクリート彫刻家の浅野祥雲が制作した護

図62　平和観音（塔の峰公園）

国観音が建立されている。「護国観音」の名称は戦時期に流行したものだが、「護国」の語自体は伝統的に仏教で用いられた用語であり、戦争と直接結び付くものではなかったので、戦後も使用され続けたのだろう。

第2章で論じたように長野県下高井郡山ノ内町には一九三八年、山田山光が制作した高さ三十三メートルの護国観音が建立されていた。この護国観音は、金属製だったことが災いし、完成からわずか六年で金属供出のために解体された。なお解体された状態で敗戦を迎え、解体された観音像は戦後の混乱のなかで何者かに盗まれたようである。

戦後、そこには護国観音が建立されていた台座だけが残っていた。

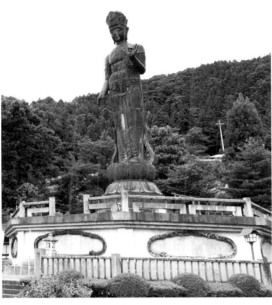

図63　世界平和聖観世音菩薩（平和の丘公園）

一九六四年、残された台座の上にすべての戦争犠牲者の慰霊と平和を願って高さ二十五メートルの世界平和聖観世音菩薩が建立された。

世界平和聖観世音菩薩の制作者の横江嘉純は、戦犯者の遺族に送られた白菊観音など、多くの観音像を制作した彫刻家である。ブロンズ製の世界平和聖観世音菩薩は、飛鳥風の宝冠を表すが、目尻が下がった顔や肩が張った体形など横江独自の身体表現がみられる（図63）。

世界平和聖観世音菩薩が建立された背景には、護国観音の喪失への悲しみもあり、二度と戦争が起きないことを祈るものだった。世界平和聖観世音菩薩が建立された広場は「平和の丘公園」と名付けられ、護国観音と同様に特定の寺院に属することなく、講社によって管理されて

いる。また世界平和聖観世音菩薩は、長野県内でも有数の温泉地として知られる湯田中温泉と隣接していることから、観光で訪れる人々に対するランドマークとしての意味も有しているだろう。

平和を象徴する磨崖仏

平和観音は新たな時代を象徴する大観音像の名称として定着した。数多くの平和観音のなかでも著名な像が、栃木県宇都宮市の中心街から約八キロ西方に位置する大谷町の平和観音である。平安時代の千手観音の磨崖仏を本尊とする大谷寺や大谷石地下採掘場跡とあわせて観光で訪れる者も多く、特撮やアニメの舞台にもなり広く知られている。平和観音は大谷寺の南側にそびえる大谷石の採石場の壁面（凝灰岩層）に彫られた磨崖仏である。

平和観音は、戦時中、大谷の地下工場に動員された群馬県出身の上野浪造が個人で発願したものだった。戦争によって二人の弟を亡くし、多くの戦争死者を慰霊するために仏像を制作したいと戦後も大谷に居住し続けた。彫刻については素人だった上野は、東京芸術大学教授で彫刻家の飛田朝次郎に指示を仰いだ。そして飛田が制作した平和観音の原型をもとに、一九四八年から六年の歳月をかけて高さ二十六・九三メートル（八十八尺八寸八分）の巨大な磨崖仏を彫り上げた。上野の戦争死者慰霊に対する思いが地域住民や大谷観光協会を動かし、地域を代表するこの大観音像は完成した。完成から二年後の五六年、日光山輪王寺門跡の菅原栄海によって開眼供養がおこなわれた。

平和観音は、腕を衣のなかに入れた白衣観音である。上半身が立体像になっているが、岸壁に掘られているため正面性が強い造形である。現在、大谷寺の資料館に展示してある平和観音の原型とは立体造形としての印象が異なるものになっている。近代以降に定着した白衣観音の造形を取り入れた観音像の造形は、彫刻家である飛田の意思と考えられるが、磨崖仏として彫られるなかで上野の作風も現れたのだろう。

なお、平和観音は大谷寺の本尊である観音像のお前立ちという位置付けで大谷寺の所有だが、平和観音前の広場は公共の公園になっており、平和を象徴するモニュメントとしてふさわしいものになっている。

126

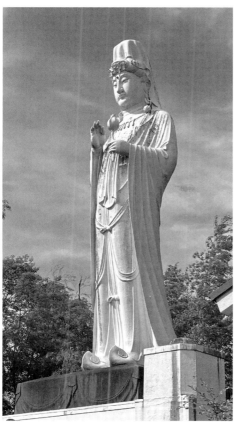

図64　平和観音（虎渓公園）

戦後も作られ続けたコンクリートの観音像

　次章でも詳しく論じるが、戦後もコンクリート製の大観音像の制作は続けられていて、そのなかには「平和観音」の名称がつけられて公共空間に建立された事例も多い。

　コンクリート仏師として戦前期から活動していた福崎日精は、戦後も鉄筋コンクリートによって仏像を制作している。一九六五年、岐阜県多治見市の虎渓公園に高さ十五メートルの平和観音が建立されている。地元の戦死者を慰霊するための像で、白衣観音の像としては珍しく蓮華を持って沓を履くなど独自の表現がみられる（図64）。

　また、山梨県韮崎市の観音山公園には、高さ十八メートルの平和観音（一九六一年）が建立されている。平和

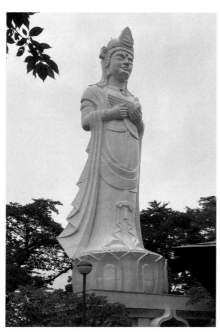

図66　船岡平和観音（船岡城址公園）

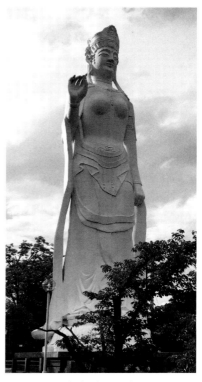

図65　平和観音（観音山公園）

観音は市内で製菓業を営む秋山源太郎が観音の夢を見たことから、「町や市民の平和を願うとともに、観光の目玉になりうるものを」と発願した。和菓子を毎日作っていた秋山は手先が器用だったため、自ら鉄筋コンクリートで観音像の制作を開始するが、思うようにいかなかった。そこで彫刻家の渡部星村に原型制作を依頼し、その原型をもとに三年の歳月をかけて平和観音を完成させた。インド彫刻にも通じる特徴をもつ頭部に女性的な身体が合わさっていて、大正期の仏像風彫刻を思わせる造形になっている。平和観音は現在も韮崎市の観光名所になっている（図65）。

韮崎市の平和観音と同様、平和への願いを込めると同時に観光資源として建立された鉄筋コンクリート製の観音像が、宮城県柴田郡柴田町の

船岡城址公園山頂に立つ船岡平和観音（一九七五年）である。船岡平和観音は、柴田町出身で東京都在住の野口徳三郎が「生まれ故郷にみんなが願う平和のシンボルとなる像を寄付したい」[21]と申し出たものである。船岡平和観音は高さが二十四メートルあり、白鳳期の小金銅仏を参照したと思われる童子形で、手には平和の象徴として鳩を抱いている。また内部には階段があり、頭部が展望台になるなど、その設計はすでに観光地として著名になっていた大観音像を参照したものと考えられる[22]。柴田町の町制二十周年を記念する菊人形まつりとあわせて観音像は公開された。柴田町戦没者追悼式は同じく船岡城址公園内にある平和塔前でおこなわれてきたこともあって、船岡平和観音は戦争死没者慰霊とは切り離されて平和を象徴するモニュメントになった。観光資源としての役割が強い観音像だが、永平寺の副管主・三宅泰英を導師に町内の寺院の僧侶が式衆となって開眼法要がおこなわれる[23]など、平和を願う信仰対象であった（図66）。

韮崎市の平和観音や船岡平和観音の事例からも明らかなように、平和観音は必ずしも戦争死没者慰霊と結び付くものではない。敗戦からの時間経過もあり、戦争から平和への転換を願うだけでなく、日々の平穏な暮らしが続くことを願うことまで「平和」の意味が広がった。そして平和観音は地域の安寧を願うモニュメントにもなったのである。

4　「観音」のイメージを反映したモニュメント

観光名所ともなる大観音像に「平和観音」の名称が使われることで、観音像が平和を象徴するモニュメントであるという認識が広がった。だが観音像が仏像である以上、開眼法要がおこなわれるなど信仰としての意味が完全に消えることはない。このような背景もあって、公共空間では政教分離に対する配慮もあり、「観音」という名称が使用されないこともあった。

佐々木が制作した作品の主題は観音像であり、数々の展覧会に観音像を出品したほか、長野県小諸市の平和公園にある殉国観音（一九五六年）や富山県朝日町の平和観音（一九五八年）など戦争死者慰霊のモニュメントとしての観音像も制作している。

佐々木は一九四〇年頃に、宇奈月町の滝に磨崖仏の観音像を彫ることを発願するが、アジア太平洋戦争の激化で中止になった[24]。七〇年頃に故郷を訪れた佐々木は、観音像を建立するための活動を再開した。地質の問題から磨崖仏は断念し、最終的に青銅製自立の観音像を大原台自然公園内に建立することが決まった。観音像は宇奈月町の事業として建設されることになり、名称を「平和の像」とした。七五年から「平和の像」の制作は開始され

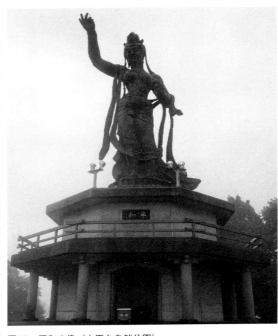

図67　平和の像（大原台自然公園）

手を振る巨大な「平和の像」

富山県黒部市の宇奈月温泉街を見下ろす大原台自然公園には、彫刻家・佐々木大樹が制作した「平和の像」が建立されている（図67）。佐々木は宇奈月町に生まれ、富山県立工芸学校を卒業後、東京美術学校で竹内久一に師事した。第1章で紹介した『融合』（一九二一年）など、竹内の仏像彫刻を発展させ、大正中期から数多くの仏像風彫刻を発表している。長野駅前に建立された竹内久一作の如是姫像は金属供給されたが、戦後すぐに佐々木が制作した如是姫像が再建されるなど、竹内の後継者として知られていた。なお戦後、

130

たが、七八年に佐々木は死去し、佐々木の子で彫刻家の佐々木日出男によって八二年に完成した。「平和の像」の除幕式に引き続いて開眼の式がおこなわれ、稲葉心田導師のもとで「平和の像」は開眼されている。

高さ十二・七メートルのブロンズ像は右手を高く上げ、天衣と裳を風になびかせる通常の仏像にはないポーズをしている。仏像風彫刻の特徴である豊かな乳房とくびれたウエストの像は、佐々木らしい作風の彫刻作品になっている。平和の像を制作中に佐々木は「もともと観音像を作ろうという意識がなく、人間の智恵は顔で、愛情は体で、恵みは両手で、それぞれ表現するのに、たまたま仏像のすがたになった」と述べていて、作者自身も仏像としての位置付けを曖昧なものと捉えている。

郷土を代表する彫刻家による平和を象徴する公共的なモニュメントであるため「平和の像」の名称を用いているが、毎年五月には像の前で平和を願う「宇奈月平和の像観音祭」を開催していて、地域の人々からは観音像として親しまれているようである。

観音に似せた造形の彫刻作品

大正期の仏像風彫刻のように、仏像の要素を取り込んだ彫刻作品は戦後も多数制作され続けた。そのなかには仏像と定義するのが難しいものも存在している。佐々木と同様に富山県立工芸学校を卒業後、東京美術学校で学び生涯に二千体以上の銅像を制作した彫刻家の米治一もまた仏像風彫刻を手掛けている。富山県富山市の富山城址公園に建立された戦災復興記念像（天女の像）（一九七四年）は、富山大空襲による二千二百七十五人の犠牲者を慰霊するとともに、空襲からの復興を記念し、恒久の平和を念願するモニュメントである（図68）。造形的には上半身裸体の女性像だが、頭髪や衣服は菩薩像を模倣し、竹内久一作の『伎芸天立像』のように花弁が盛られた花筥を支え持ち、悲母観音のように足元に合掌する童子を配するなど近代的な仏像の美意識を踏襲する彫刻である。戦災復興記念像（天女の像）は、平和を象徴するモニュメントとして観音像に類似した造形をもつが、公共彫刻であるため、観音や仏像という言葉が使用されることはなかった。

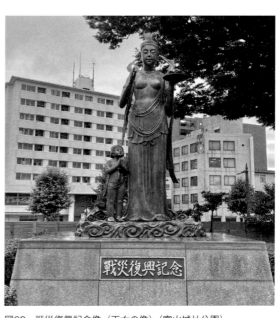

図68　戦災復興記念像（天女の像）（富山城址公園）

他方で当初は観音像が求められたが、具体化の際に人物彫刻に変更された事例もある。岩手県釜石市の薬師山上は、戦前に巨大な忠魂碑が建立されていた。戦中に高射砲射撃によって忠魂碑が倒れ落ち、下敷きになって亡くなった人々がいた。このような背景もあって、市民から忠魂碑による事故の跡地に平和観音像を建立してほしいという声があがった。だが市の予算に計上するため、観音像ではなく特定の宗教とは結び付かない人物像の彫刻作品を建立することが決定した。

忠魂碑の跡地には、彫刻家の堀江赴が制作した平和女神像（一九五四年）が建立された（図69）。平和女神像は女性像だが、聖母マリアを彷彿とさせる顔で、胸部が大きく開いた布をかぶる女性像は白衣観音とも類似する。

公共空間で観音像の建立が難しいことを示す事例が完全に排除されることはなかった。平和女神像は二〇〇九年に改築された際、名称を「平和像」に変更し、さらに宗教的な要素を排除している[27]。なお、薬師公園に隣接する観音寺には、平和観音像を安置した平和観音堂がある。

信仰対象として平和観音が付近に祀られていることも、平和像の宗教性を弱める一因になっているだろう。戦災復興記念像（天女の像）や平和女神像のように女性像のなかには、観音像の造形的特徴によって平和のイメージを表現しようとした事例がみられる。大正期に流行した仏像風彫刻によって裸体像と仏教のイメージが結び付いていたことが、このようなモニュメントが生み出される背景にはあるだろう。

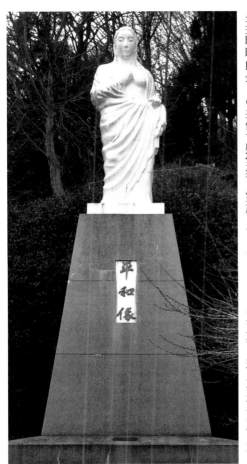

図69　平和像（薬師公園）

「観音」という名称の彫刻作品

観音像の造形だけではなく、「観音」という名称もまた、平和のイメージや戦争死者慰霊と結び付いていた。

学校など、仏教寺院とは異なる空間での「観音」と名付けられた像のなかには、従来の観音像とは大きく異なる造形の彫刻作品が多く、それらは戦災犠牲者の慰霊と平和を願って建立されている。

東京都新宿区の早稲田大学喜久井町キャンパスには、喜久井町・戦災者供養観音像が建立されている。戦時中、喜久井町キャンパスには大型の防空壕があった。東京大空襲の際、避難した防空壕内で焼夷弾による火災の煙にまかれ学生や近隣住民、約三百人が亡くなった。このことから早稲田大学理工学研究所では、一九四八年から喜久井町町内会との共催で慰霊祭を実施してきた。さらに五五年、理工学研究所は喜久井町・戦災者供養観音像を

133

によって、この彫刻が戦災犠牲者の慰霊の像であると理解できる。

群馬県前橋市の明和高等学校には「明和観音」という名称の少女像が建立されていた。明和高等学校は、戦時期は平方実業女学校だったが、軍部の学校工場として生徒たちは軍服の縫製に動員されていた。一九四五年八月五日の前橋空襲によって、女学校に寄宿していた二十人の生徒たちのうち四人が直撃弾を受けて死亡した。五一年、理事長・平方金七は爆死した生徒の殉難碑を建立した。しかし亡き生徒への思いは癒えず、六六年、平方は、彫刻家の岡本錦朋に依頼して新たに明和観音を敷地内に建立した。

明和観音は、造形的にはシャツとスカートを着た少女の像である。造形から仏像であると理解することは難しいが、明和観音の台下には千羽鶴と『般若心経』が納められ、亡き生徒の慰霊を願うものであったことが理解できる。明和高等学校が二〇〇五年に閉校になった後は創世中等教育学校へと明和観音は引き継がれ、学校教育の

図70　喜久井町・戦災者供養観音像（早稲田大学喜久井町キャンパス）

建立し、以降、この像の前で慰霊祭をおこなっている(28)（図70）。

彫刻家の永野隆業が制作した戦災者供養観音像は、手を胸の前に合わせ、間に宝珠のような玉を挟む人物像である。剃髪しているため修行僧や地蔵を想起することはできるが、単純化された細身の身体表現はアルベルト・ジャコメッティからの影響も予想される。幾何学的なコンクリートの台座、光背、天蓋と組み合わされた造形は、「観音」という名称でなければ観音像であると想像できない。だが「観音」という名称

一環として、毎年夏休み中の八月五日を登校日と定め、生徒とともに前橋空襲による犠牲者と殉難した四人の生徒の慰霊をおこなっていた。[29]二一年に創世中等教育学校も閉校後は同じ学校法人の短大に校舎内に設置されていたが、二一年、明和幼稚園の園庭に移設された。現在、彼岸やお盆には職員が線香を手向けているという（口絵・図8）。

喜久井町・戦災者供養観音像と明和観音は、従来の観音像の造形とは大きく異なる姿をしている。近代以降、観音がもつ汎用性は新たな造形を生み出してきたが、これらの事例は、「観音」という名称だけが引き継がれた彫刻作品である。仏教系ではない学校の敷地内ということもあって仏教的な造形は避けられたと考えられるが、学校の敷地内での戦災者犠牲者を慰霊するために「観音」という名称が使用された。逆説的にいえば、「観音は戦争犠牲者を慰霊する存在である」という共通認識がなければ、戦災犠牲者を慰霊する彫刻に「観音」という名称がつけられることはなかっただろう。

5　観音が具有する「平和」のイメージ

公共空間に設置された観音像は近代以降の美術やモニュメントといった概念を反映し、西欧諸国にみられるモニュメントとしての女神像的役割を果たした。大日本帝国と深く結び付いた天照大神や神功皇后など神道的な女神像が影を潜めた占領下でも、観音像は戦時期と同様に制作され続け、「日本」を代表する女神像として認識されるようになった。

本章では、主に空襲や原爆投下によって亡くなった戦災犠牲者を慰霊する観音像について論じてきた。靖国神社や護国神社など軍人・軍属の戦死者に対する慰霊・顕彰の場はアジア太平洋戦争以前から成立していたが、空襲や原爆によって街が破壊され、多数の民間人が亡くなったアジア太平洋戦争後には、戦災犠牲者を慰霊する場

が求められた。観音像は、空襲や原爆の記憶を後世に伝え、破壊された街の復興を願うことで、平和のモニュメントとしての意味を強固なものにした。他方で、岐阜県多治見市の虎渓公園にある福崎日精作の平和観音や秋田県横手市の横手公園の石田観仙作の平和観音など、遺族会が中心になって地域の戦死者を慰霊するために建立された観音像も存在していて、アジア太平洋戦争後の観音像は、後世に戦争の記憶を伝えるモニュメントであると同時に、軍人・軍属の戦死者、民間人の戦災犠牲者双方を慰霊する信仰の対象になった。観音像に悲惨な戦争を二度と繰り返さないことを誓い、戦争がない平穏な暮らしが続き、平和な世界が実現することを願う平和祈念信仰が広がった。

また、宗教空間とは異なる学校や公共空間には、「観音像に類似した造形」や「観音という名称」だけのイメージを継承するモニュメント彫刻も作られた。モニュメント彫刻として定着した観音像は、近代以降の美術概念の影響もあって、従来の仏像とは異なる新しい造形を生み出した[30]。だが、モニュメント彫刻として公共空間に建てられた観音像でも、僧侶による儀礼がおこなわれたり経典が納められたりすることも多く、観音像が単なる美術作品になることもなかった。

新しい時代の観音像はモニュメントとして、戦争の記憶を伝える平和のシンボルとしてほかの尊格の仏像とは異なる広がりをみせた。そして、平和の象徴となった観音像のなかには戦争とは直接関係なく、観光名所として平和な世界の実現を願う像も作られるようになった。

注

（1）　新井宿観音堂の碑文と説明看板、「戦後70年特集 新井宿地区の戦没者追悼施設のご紹介」「わがまち新井宿」六十六号、大田区、二〇一五年、一一一三ページ

（2）　品川彌千江編著『青森平和観音』青森平和観音会、一九八〇年

（3）「東奥日報」二〇一三年四月六日付

（4）柳町ロータリーの撤去に伴い、一九六四年、柳町グリーンベルトへ移設、八〇年修復。青森平和記念像管理財団「時をつなぐ青森平和観音像」（https://www.youtube.com/embed/aAD_1oxeeyw）［二〇二二年五月五日アクセス］

（5）福井県立歴史博物館「特別展 福井震災70年——記録と記憶を未来へつなぐ」二〇一八年

（6）『復興慈母観音霊場 巡拝の手引き』復興慈母観音札所会、一九九八年、高野宏康「福井震災の記憶の継承における「復興観音」の役割」「歴史地震」第二十八号、東京大学地震研究所、二〇一三年、九一—一〇七ページ

（7）復興慈母観音札所会による巡礼は継承される予定だが、二〇二〇年と二一年は新型コロナウイルス感染症の感染拡大によって巡礼は中止され、僧侶による慰霊法要だけがおこなわれた。

（8）和歌山県史編さん委員会編『和歌山県史 近現代2』和歌山県、一九九三年、五九六—五九八ページ

（9）宅和純、広島県教職員組合／広島平和教育研究所編集『ヒロシマの碑』広島県教育用品、一九九六年、二二ページ

（10）「こむねっとひろしま千田町一丁目町内会」（https://www.com-net2.city.hiroshima.jp/senda1/ふりかえりの塔）［二〇一八年三月十二日アクセス］

（11）筆者が確認しただけでも全国に十体以上同じ形の観音像が存在しているが、ほとんどは寺院境内に建立されていて、公共空間に設置されているのは広島市と東京都武蔵野市の井の頭恩賜公園だけである。

（12）杉野慶雲の子、杉野正男氏、杉野敬介氏、杉野修三氏、杉野修氏から聞き取り（二〇一六年五月十日）。

（13）三浦義光『長崎観音建立趣意書』長崎観音建立奉賛会、一九七三年、二—三ページ

（14）「西日本新聞」一九六三年一月二十三日付

（15）「毎日新聞」一九六四年八月三十一日付

（16）平和観音を管理する大興善寺の住職・中尾暢宏が子供だった四十年前（一九六八年頃）にはすでに「長崎に祈っている」といわれていた（「読売新聞」二〇〇八年十月六日付）。

（17）世界平和大観音再建記念刊行会「世界平和大観音再建二十周年記念誌」私家版、一九八三年

（18）「平和観音」の説明看板を参照。

（19）秋山泉編「平和観音建立五十周年記念誌 観音さまの夢を見る」私家版、二〇一一年

（20）平和観音建立後に、秋山源太郎は市議会議員や観光協会会長として韮崎市の観光振興に力を注いでいる。

（21）まちづくり政策課編「広報しばた」第百六十八号、宮城県柴田町、一九七四年、三ページ

（22）東日本大震災によって危険が生じたため、現在は展望台に上がることはできない。

（23）まちづくり政策課編「広報しばた」第百八十三号、宮城県柴田町、一九七六年、五ページ

（24）竹田正敏「衆縁有るが故に生ず――翁久允先生と宇奈月平和観音」、富山県芸術文化協会編「とやま文学」第十六号、富山県芸術文化協会、一九九八年、一四六―一四九ページ

（25）平和の像建立委員会編『佐々木大樹の人と芸術――時流に染まらず』平和の像建立委員会、一九八二年、五二ページ

（26）藤井素彦「銅像制作で伝説を生んだ彫刻家 米治一」、岡田編集写真事務所編「越中人譚」第五十七号、チューリップテレビ、二〇〇三年、五―八ページ

（27）平和像の説明看板を参照。

（28）喜久井町・戦災者供養観音像の碑文と、二〇一五年五月二十五日におこなった喜久井町観音慰霊祭での聞き取り。

（29）平方金七「私の八十五年」『明和教育』平方学園、一九七四年、八八―八九ページ

（30）本章で論じたように平和を象徴する仏像型の大型モニュメントは基本的には観音像だが、和歌山県伊都郡かつらぎ町の高さ十八メートルの「平和祈念像」は例外的に地蔵像である。

第5章　巨大化する観音像と「平和」のイメージ

1　研究対象としての大観音像

ここまで論じてきたように、昭和に入ると、鉄筋コンクリートを用いた大観音像が次々と建立された。伝統的に仏像の高さは約四・八五メートル（一丈六尺）、坐像はその半分が理想とされていて、これよりも大きな像が大仏と呼ばれてきた。前近代でも、高さ約九メートルの長谷寺の十一面観音像など大型の観音像が造立されているが、如来像に比べると少数である。戦後になり、大仏では観音像が主流になった。宗教学者の小田島建己がまとめた昭和以降に建立された大仏の一覧では、三十五体のうち二十一体が観音像で、その割合の高さが目立っている。[1]

大観音像の造立は一九九〇年代まで続き、多層構造の胎内めぐりがある高層ビル型の観音像も造立された。全国に十一体ある四十メートルを超える多層構造の仏像型高層ビルのうち、茨城県牛久市の牛久大仏を除く十体が観音像である。[2]　近代の仏像では、巨大になるほど観音像の割合が高くなっている。

戦争死者慰霊のモニュメントからバブル期の観光施設へ

前章で紹介した複数の平和観音の事例からも明らかなように、大観音像は戦争死者慰霊と平和を願うモニュメ

巨大な観音像は「キッチュ」か？

巨大な観音像は、日本では最も新しい仏像のひとつのかたちだが、その評価は定まっていない。水野敬三郎監修『日本仏像史』（美術出版社）のなかで、飛鳥時代から始まる日本の仏像史の最後に紹介しているのが、一九六一年に完成した鉄筋コンクリート造りの東京湾観音（千葉県富津市）である。ただし東京湾観音の解説では、「多くの彫刻家や仏師たちがいまもなお相当の数の仏像を作りつづけ、そのなかには美術作品としての評価に値するものもあるにちがいない[3]」とあるだけで、歴史的な位置付けは定まっていない。

美術史では研究対象とはならなかった大観音像だが、その一般的な注目度は高い。二〇〇〇年代中盤から「巨大で新しい仏像」に対する関心が高まり、巨大な仏像を扱った写真集やルポタージュが何冊も出版され[4]、また専門のウェブサイトも作られた。これらの多くは、信仰対象や美術作品ではなく、娯楽の対象として仏像を扱っている。バブル経済崩壊後、「B級スポット[5]」や「珍スポット」と呼ばれる人によって好みが分かれる場所を撮影した写真集が注目されるようになった。巨大で新しい仏像もまたある種の違和感によって注目されるようになったという側面があるだろう。

ただし、大観音像の違和感は誕生当初からあった。一九三六年、日本最初のビル型の大観音像として完成した高崎白衣大観音（群馬県高崎市）に対して建築家のブルーノ・タウトは、「いずれにしても紛れもないいいかものだ。図体こそ大きいが、芸術的には極めて弱い[6]」と酷評している。ただしタウトは、高崎白衣大観音が開眼される前に高崎を去っている。多くの参拝者や観光客でにぎわう高崎白衣大観音を見ても、「Kitsch」と評価したのか、予想することはできない。

140

ントとして捉えられてきた。人文地理学の立場から大観音像の研究をおこなった津川康雄は、戦争死者慰霊の意味をもつ大観音像が多いことがモニュメントとしての意味を付加し、大観音像は信仰対象としての普遍性とともに、あらゆる人々に安らぎや安堵感をもたらす宗教的ランドマークとして受け入れられたと述べている。高崎白衣大観音や霊山観音（京都市）、大船観音（神奈川県鎌倉市）など、鉄筋コンクリート造りの大観音像でも、戦争死者慰霊が重視されてきたことが先行研究でも明らかにされている。[8]

だが一九七〇年代後半になると、戦争死者慰霊とは関係がない大観音像が増え、それはバブル経済期（一九八六〜九一年頃）に顕著になった。宗教学者のイアン・リーダーは、八二年に開眼された純金開運寶珠大観世音菩薩（三重県津市）を例にあげ、経済的成長を反映し、「power」の象徴として、より大きな観音を建設する「観音ブーム」が起きたと述べている。[9] 観光施設化することで、観音像を含む新しい巨大な仏像に対する批判が高まった。仏教思想家のひろさちやは「代議士が銅像をつくるのと似ているだけ、仏教に対する勉強不足」[10]と述べ、宗教学者の島田裕巳は、「ただでかく、物珍しいだけで、信仰心を呼び起こせなかった」[11]と新しい巨大な仏像を痛烈に批判している。

観光施設としての大観音像は好意的に受け入れられるものばかりではなかったが、多くの人々が支持しなければ、多数の大観音像が作り続けられることはなかっただろう。建築史家の橋爪紳也の言葉を借りれば、大観音像は「たまたま観音の形をもつ高層ビル」[12]である。だが、観音像の形状である以上、観光施設であっても信仰的背景を無視することはできない。近世から寺院は信仰空間であると同時に娯楽の場でもあり、出開帳や見せ物などによって仏像もその一翼を担ってきた。つまり、観光施設と信仰対象を二項対立で捉えることは不可能であり、個別の事例の比較検討が必要になるだろう。

大観音像における平和というイメージ

大観音像は比較的新しい建造物だが、昭和初期から平成に至るまで長い期間にわたって建設され続けた。なぜ

141

表1　竣工年順大観音像一覧

完成年	名称	所在地	高さ	材質	胎内めぐり	形状	色	原型制作者
1936	高崎白衣大観音	群馬県高崎市	41.8メートル	RC	あり	白衣観音	白	森村酉三
1955	霊山観音	京都府京都市	24メートル	RC	あり	白衣観音	白	山崎朝雲
1960	大船観音	神奈川県鎌倉市	25.4メートル	RC	あり	白衣観音	白	山本豊市
1961	東京湾観音	千葉県富津市	56メートル	RC	あり	聖観音	白	長谷川昂
1969	基隆中正公園観音大士像	台湾基隆市	22.5メートル	RC	あり	白衣観音	白	李治輔
1971	救世大観音	埼玉県飯能市	33メートル	RC	あり	聖観音	白	平沼彌太郎
1975	釜石大観音	岩手県釜石市	48.5メートル	RC	あり	魚藍観音	白	長谷川昂
1977	世界平和大観音	兵庫県津名郡	100メートル	RC	あり	不明	白	不明
1982	純金開運寶珠大観世音菩薩	三重県一志郡	33メートル	RC	なし	白衣観音	金	不明
1982	救世慈母大観音	福岡県久留米市	62メートル	RC	あり	白衣観音	白	鏡恒夫
1986	藤原慈母観音	福島県いわき市	17メートル	FRP	なし	白衣観音	金	不明
1987	田沢湖金色大観音	秋田県仙北市	35メートル	不明	なし	聖観音	金	不明
1987	会津慈母大観音	福島県河沼郡	57メートル	RC	あり	白衣観音	白	芳賀昂之助
1988	加賀大観音	石川県加賀市	73メートル	RC	あり	白衣観音	金	不明
1989	北海道大観音	北海道芦別市	88メートル	RC	あり	白衣観音	白	長田晴山
1990	七つ釜聖観音像	長崎県西彼杵郡	40メートル	不明	なし	聖観音	金	不明
1991	仙台天道白衣大観音	宮城県仙台市	100メートル	RC	あり	白衣観音	白	中国の仏師
1995	小豆島大観音	香川県小豆郡	68メートル (?)	RC.FRP	あり	聖観音	白	松久宗琳

※ RC= 鉄筋コンクリート、FRP= 繊維強化プラスチック

数ある仏像の尊格のなかで観音像だけが巨大な像の形状に選ばれたのか、そして大観音像が建設され続けた要因とは何だろうか。

筆者は多くの人々に受け入れられる大観音像は平和のイメージを有するものではないかと仮定し、平和のイメージが造形物である大観音像と結び付く具体的な要件を検討した。平和という理想的な世界を願う信仰の背景には、悲惨な戦争がない状態を願うという点で戦争死者慰霊の影響が考えられる。だが平和のイメージは、必ずしも戦争死者慰霊と結び付くものではなく、穏やかな日常を想起させるものでもある。本章では表1に示した複数の事例を通して、大観音像における宗教施設と観光施設という両義性について比較検討し、大観音像建立の背景と大観音像が継続する要件を明らかにする。

2　大観音像のプロトタイプ、高崎白衣大観音

筆者は大観音像として最も早い時期に建立された高崎白衣大観音が、戦後の大観音像の原型(プロトタイプ)になったと考えている。前章で紹介した韮崎市の平和観音も高崎白衣大観音を参照したことで知られていて、その影響は大きいと予想される(図71)。津川康雄による高崎白衣大観音のイメージを高崎市民に問うたアンケート調査では、「高崎市のシンボル」[13]「観光施設として知人などに勧めたい」「安らぎをおぼえる」「美しい」といった好意的な意見が多い。二〇〇〇年、高崎白衣大観音は国の有形文化財登録に指定され、答申では「景観に寄与している」[14]と述べている。年間百万人以上が高崎白衣大観音を訪れていて、高崎白衣大観音は高崎市のランドマークとして評価され、郷土を象徴するモニュメントとなった。日本初の多層構造ビルの観音像である高崎白衣大観音は知名度も高く、地域住民から好意的に受け入れられてきた。

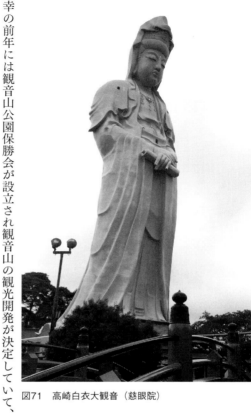

図71　高崎白衣大観音（慈眼院）

大観音像の発願理由

　高崎白衣大観音は、群馬県下で土木関連事業をおこなっていた井上工業の創始者である井上保三郎が発願した。発願文によれば、一九三四年、群馬県下でおこなわれた陸軍特別大演習統裁の行幸で井上は、昭和天皇と単独拝謁を許された。これに感激し、日頃から信仰していた観音像を建立することを決意したとされる。ただし、行幸の前年には観音山公園保勝会が設立され観音山の観光開発が決定していて、大観音像の建立の発端を行幸だけとすることは難しい。

　碑文に刻まれた高崎白衣大観音の願文は、「高崎の観光発展」「高崎歩兵第十五連隊戦没者の慰霊供養」「社会の平安」である。これは、戦後に大観音像が作られる理由でも多い、「観光開発」「戦争死者慰霊」「平和祈念」の先例といえるだろう。碑文には「高崎歩兵第十五連隊」と記載してあるが、当初は日清戦争から日支事変までに亡くなった高崎出身の戦死者の名前をすべて像の台座に刻む予定であり、高崎白衣大観音は、郷土の戦死者慰霊を願う観音像であった。戦時下、観音山には忠霊塔が建立されていて、高崎白衣大観音もまた「軍都高崎」での慰霊空間の一翼を担っていた。高崎白衣大観音が建立される前に配布された「白衣大観世音建立之趣旨」には、「疾ク世界平和ノ大猷ヲ実現シテ皇祖列聖ノ御慈績ヲ光揚シ奉ルヘキナリ」とある。「世界平和」という言葉を使

144

用しているが、それは「歴代天皇のための平和」であり、戦後の観音像に用いられた「平和」と本質は異なっている。ただし社会の平安を願うという意味では、観音の現世利益信仰として共通する部分もある。

近代的大観音の造形・素材・空間

高崎白衣大観音は、初の多層階構造ビル型の仏像で「東洋一の観音様」と呼ばれた。観音像の原型は、東京美術学校で学んだ伊勢崎市出身の鋳金工芸家・森村酉三によって制作された。森村は大観音像の原型を制作するにあたり観音に関する故事来歴などを研究し、妻の寿々を伴って奈良の古寺をめぐった。最終的は、法隆寺の『百済観音』と妻の寿々をあわせたと考えられ、女性的な観音像を完成させた。⑱近年、高崎白衣大観音と酷似する九谷焼の白衣観音像が高崎市の寺院に存在していることが明らかになっていて、⑲白衣観音という図像であるため陶磁の像からの影響は無視できないだろう。いずれにしても、飛鳥時代の仏像の参照や女性モデルの使用、そして白衣観音であることなど、近代的な観音像に対する美意識を反映したモニュメントであることは間違いない。

高崎白衣大観音は、高さ四十一・八メートル、鉄筋コンクリート九階建てのビルである。各階には合計二十体の仏像が設置され、胎内めぐりをしながら最上階を目指す構造になっている。一八八四年に、高村光雲が原型を制作した佐竹ノ原の大仏など、近代以降、胎内めぐりがある大型の仏像が観光のために作られるようになった。一九三〇年代前後には、聚楽園大仏（愛知県東海市）や別府大仏（大分県別府市）など、鉄筋コンクリート造りで胎内めぐりがある大仏も登場した。これらの大仏が坐像であったのに対し、高崎白衣大観音は立像の特性を生かして胎内めぐりを多層構造化させた。さらに、展望窓を取り付けることで新たな娯楽性を生み出した。

標高二百メートルの山頂に巨大な構造物を建立するため、地盤調査をしたうえで、各ブロックはクレーンで吊り上げ、ブロック内側の鉄筋と本体鉄筋とを結び付ける工法がとられた。白衣観音の微妙な曲線を表現するため、農家の籠からヒントを得た竹籠工法を採用した。高崎白衣大観音はモルタルによって純白に塗装された。森村に

よる原型を、棟梁だった黒川市太郎が、顔を少しうつむきに加減することで、高い位置から見守る姿に仕上げられ、巨大だが流れるような衣をまとい、威厳に満ちた優しい表情で人々の心を強く引き付ける白衣観音像が完成した。

近代美術として人気の主題となった白衣観音の造形は、高崎白衣大観音にも取り入れられた。地元では、高崎白衣大観音が空襲にあわなかったのはアメリカ軍が聖母マリアと間違えていたからだという噂もあったという。[20]このエピソードからも、白衣観音が聖母マリアのイメージを内包し地域の人々から受け入れられて

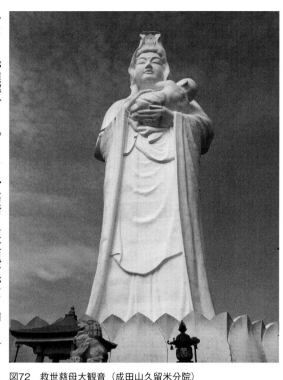

図72　救世慈母大観音（成田山久留米分院）

いたことが理解できる。そして、高崎白衣大観音が広く知られることで、観音ブームといわれたバブル期の大観音の造形にも影響を与えた。福岡県久留米市の救世慈母大観音（一九八二年）、福島県会津若松市の会津慈母大観音（一九八七年）、北海道芦別市の北海道大観音（一九八九年）、そして宮城県仙台市の仙台天道白衣大観音（一九九一年）など、白色に塗装された白衣観音の割合が圧倒的に多い（図72・73）。なお高崎白衣大観音の影響は国外にも及んでいて、台湾基隆市の寿山の山頂、中正公園に一九六九年に建立された基隆中正公園観音大士像は、手の形や持物、衣紋の表現まで高崎白衣大観音と同じ形状の白衣観音である（図74）。

白色に塗装された白衣観音、女性的な顔立ちなどの造形的特徴、胎内めぐりや展望が可能な窓を有する構造な

観光開発と信仰対象の両義性

一九三六年十月二十日、高野山真言宗管長・高岡隆心導師、各宗の僧侶式集のもと高崎白衣大観音の開眼法要がおこなわれた。政界からは群馬県知事や高崎市長、軍部からも陸軍少将などが多数参列している。高崎大観音が完成した翌年の三七年、大観音像を訪れた観光客は八十五万人に達した。高崎市の観光事業は急速に発展し、高崎観光協会が設立され、高崎白衣大観音を中心とする観光地化が始まった。そして三八年に、高崎白衣観音は高崎市へ寄付されることが決定した。このとき、大観音像の周囲の約五ヘクタール（一万五千坪）の土地をはじめ、開眼法要から約二年間の胎内めぐりの拝観料や賽銭も寄付されている。こうして高崎白衣大観音は、高崎市の収入源として公的な観光資源になったのである。

他方で、開眼法要の際に導師を務めた高岡から、大観音像があるにもかかわらず管理する寺院がないことが問題であると進言された。発願者の井上は、大観音像に歴史と重みをもたせるためにも、由

ど、高崎白衣大観音から戦後の観音像へ引き継がれた要素は多い。また立地条件も山頂や海岸線上など見晴らしがいい場所に大観音像を建立するという共通点がみられた。造形的・空間的にも高崎白衣大観音は原型（プロトタイプ）であり、戦後の大観音像における平和のイメージにも影響を与えた。

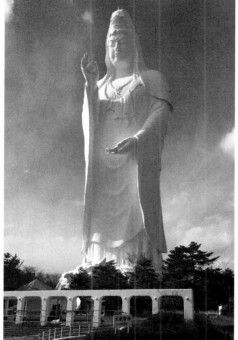

図73　仙台天道白衣大観音（大観密寺）

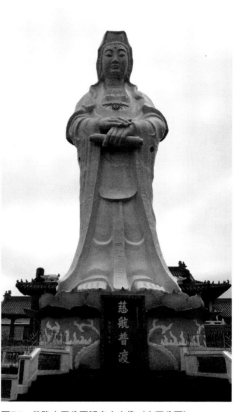

図74　基隆中正公園観音大士像（中正公園）

緒ある寺院の勧請を願いながら死去した。井上の長男・房一郎は父の遺志を継いで高崎白衣大観音を護持する寺院を探し、堂宇の建設をおこなった。当時、寺院の県外移転は法律で制限されきわめて困難だったが、開眼供養で式集を務めた橋爪良全の懇請もあり、一九三九年三月、別格本山高野山慈眼院を観音山へ移転することが決定した。高崎市が同院に高崎白衣大観音を寄贈し、慈眼院が移転したことによって大観音像は御前立本尊という位置付けになった。[21]

高崎白衣大観音は、完成からわずか三年の間に公的な観光施設から寺院境内の仏像へと変化した。発願者である井上にとって高崎の観光発展は悲願だったが、宗教施設として歴史的な位置付けをもつことも重要だった。高崎白衣大観音の胎内には空海だけでなく日蓮の像も安置されていて、建設当初から真言宗の寺院になることを想定していたとは考えにくい。つまり公的な観光開発と宗教法人化のどちらに舵を切るとしても、「大観音像ありき」で計画が進められたのである。

大観音像は観光施設としての意味が強いが、観光資源としてだけでは存続が難しく、宗教法人としての役割が重要だった。高崎白衣大観音は、高崎市の観光開発のシンボルでありながらも、古刹の寺院を勧請し信仰対象として観音像という位置付けを得た。信仰対象と観光施設という両義性を明確にしたことは、大観音像において先

駆的だった。戦後建立された大観音像の発願理由に「観光開発」「戦争死者慰霊」「平和祈念」が多いことからも、その影響の大きさは予想される。さらに鉄筋コンクリート製で多層構造の胎内めぐりがある構造、白色で女性的な顔立ちの造形的特徴、見晴らしがいい場所に建立される空間的特徴などが戦後の大観音像に影響を与えた。

3　戦争死者慰霊と大観音像

すでに複数の事例を紹介してきたが、敗戦後すぐに戦争死者慰霊を祈願する観音像が数多く建立された。そのなかには、鉄筋コンクリート造りで胎内めぐりがある大型の観音像も含まれている。このような大観音像には高崎白衣大観音と類似する点も多くみられる。

大船観音──護国から戦争死者慰霊へ

神奈川県鎌倉市大船に大観音像建設の計画が持ち上がったのは戦前の一九二七年であった。保守系の有志が「観音思想の普及を図り、以て世相浄化の一助となさん」という護国大観音建立会の趣意書を作成し、観音像の建設寄付金の勧募を開始した。当初、台座も含めて約四十メートル（百三十尺）の鉄筋コンクリート造りの観音立像の計画だったが、建立予定地が丘の突端で東側斜面に向けて崩れやすい地層であることから、高さを抑えることになった。坐像を検討したが、地形との調和がとれないことから胸像（上半身の像）に変更されたといわれる。つまり大船観音の前身である護国観音は、高崎よりも早い時期に巨大なビル型観音像として計画されていたが、胸像に変更されたのである（口絵・図9）。

一九二九年に起工式がおこなわれ建設工事が始まったが、寄付金は思うように集まらず、三四年に工事が中断された。さらに敗戦によって発願者の観音像建立への意気込みは薄れていった。こうして大観音胸像は未完成の

149

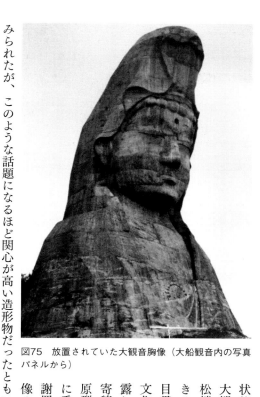

図75　放置されていた大観音胸像（大船観音内の写真パネルから）

状態で放置されていた（図75）。放置された大観音胸像が問題になった五〇年、作家の村松梢風は「高崎はまだしも田舎だから我慢できるが、大東京の関門というべき東海道線の目貫の場所へあの様な怪物が出現することは文化どころか、日本人の審美眼の低劣さを暴露して大きな国辱である」[22]と「文藝春秋」に寄稿した。これに対して、高崎白衣大観音の原型制作者・森村西三の妻・寿々が村松の家に乗り込んで抗議した。最終的に村松による謝罪文が掲載されるに至った。戦後も大観音像の造形性に対する評価には批判的なものが

みられたが、このような話題になるほど関心が高い造形物だったともいえる。

高度経済成長の時代を迎えると、大観音像再建の動きが始まった。一九五四年、文部大臣だった安藤正純、曹洞宗大本山總持寺の高階瓏仙、東急グループの創始者である五島慶太らが発起人になり、財団法人大船観音協会が結成された。これに伴い護国大観音建立会は消滅し、観音像の発願目的も大きく変化することになった。募金趣意書には、「日本の興隆」「世界の平和」「第二次世界大戦の戦死者慰霊」のための観音像と記載された。

画家の和田三造、建築家の坂倉準三らに意見を求め、東京芸術大学建築学科教授の吉田五十八を中心に、同大学教授で彫刻家の山本豊市の設計と指導のもとに工事が進められた。このとき、造形も変更され、女性的な表情の白衣観音胸像になった。一九五七年に二度目の起工式がおこなわれ、六〇年に落慶し、観音像は大船観音協会によって運営された。その中心になったのは東急グループによる寄付だった。

図76　霊山観音（霊山観音）

大船観音の胎内には原型の観音像が、その前には「鎌倉市戦没者諸精霊」「万国 戦役殉難者・天災地変遭難死亡者精霊」「原爆被災死没者之霊」と書かれた三つの位牌が祀られ、毎年鎌倉市と遺族会によって慰霊法要がおこなわれている。また、一九七〇年、神奈川県原爆被災者の会によって境内に原爆犠牲者慰霊碑が建立され、毎年九月に、この慰霊碑の前で神奈川県在住の原爆死没者の関係者によって慰霊法要がおこなわれ、地域の戦争死者慰霊の場になっている。

一九七一年から大船観音協会の理事長に岩本勝俊（總持寺貫首）が就任したことで、「信仰の場への移行」の要望が増えた。このような要望に応えて、一九八一年、大船観音協会を解散し、曹洞宗の寺院・大船観音寺になった[23]。宗教法人として戦争死者の供養も続けられる一方で、東海道線の大船駅周辺から見える大船観音の知名度は高く、大船を代表する観光名所になっている。

霊山観音――忠霊塔から大観音像へ

大船観音が戦前期の護国観音の計画を再生させる計画から誕生した大観音であったのに対して、京都市東山区に建立された霊山観音は、京都忠霊塔の関連施設を取り込んで戦後に建立された大観音像である（図76）。

一九三九年、霊山護国神社の境内に忠霊塔を建

立する計画が立てられた。だが、忠霊塔は忠魂碑とは異なり、納骨をおこなう塔であるため、仏教的な墓標になるのではと神道界から反発があり、護国神社境内の忠霊塔計画は白紙になった。その後、護国神社の隣接地で一段下の土地である高台寺の敷地内に忠霊塔が建立されることになった。しかし、戦局悪化と資材不足によって塔自体は完成せず、「霊碑殿」と呼ばれる納骨堂だけが完成し、敗戦を迎えた。

戦後、忠霊塔建立予定地は空き地のままだった。一九五一年、帝産オート社長だった石川博資が「大観音像を建立して、そのご体内に靖国神社に合祀されない英霊のご位牌をおまつりして、日夜ご供養させていただくことが、国民のつとめ」[24]という悲願を立てた。高台寺も、荒れた土地に慰霊を目的とした寺院を建立することを条件として石川に土地を貸与することを決定した。

石川は、靖国神社のような軍人を祀る神社ではなく観音像であれば、アメリカからの文句が出ないだろうと考えていたようである。他方で、実現はしなかったものの、霊山観音と清水寺をロープウェーで結ぶ構想や、高台寺宝物殿を作る計画もあり、石川は大観音像を慰霊施設としてだけでなく、観光施設とする計画も念頭にあったようだが、結果的に大掛かりな観光開発はおこなわれなかった。

一九五三年、清水寺貫主の大西良慶を委員長に霊山観音像建設委員会が発足した。霊山観音も当初の計画では、高崎白衣大観音と同様のビル型で白色の大観音像であった。高さ約五十五メートル（百八十尺）の観音立像の計画だったが、東山特別風致地区への建設への規制があり、高さ約二十四メートル（八十尺）の坐像に変更された。また観音像の表面はツヤがある白色を予定していたが、景観条例に合わせて、ベージュがかったツヤがない仕上げになった。[26]

彫刻家の山崎朝雲によって制作された原型は、女性的な顔立ちだが、南宋時代の水墨画家・牧谿[もっけい]による白衣観音（大徳寺蔵）を参照し信仰対象としての美しさを追求していて、二十四メートルに拡大されても仏像として破綻がない造形になっている。大観音像内に胎内めぐりがあるほか、大観音像の台座部分に内陣があり本尊の十一面観音が祀られている。一九五五年六月に開眼法要がおこなわれ、臨済宗建仁寺派管長・竹田益州が導師を務め

た。この法要には、全国から約二万人の遺族が参列、終日で五万人の参拝者が訪れた。

霊山観音は誰もが参拝できるように特定の宗派に属さずに、霊山観音教会という単立の宗教法人によって運営されている。毎日、戦争死者慰霊の読経がおこなわれ、彼岸には京都の遺族会や戦友会を招いて法要をおこなっている。これらの宗教儀礼は臨済宗の僧侶が務めている。また近年では、戦争死者の慰霊のための聖護院の行者による護摩供養もおこなわれていて、超宗派仏教による慰霊施設になっている。一九六八年には日本軍に召集された朝鮮半島出身者を慰霊する韓国人犠牲者慰霊碑、九二年には京都府原爆死没者慰霊碑が境内に建立されている。

このほかにも、境内には戦友会や遺族会による慰霊碑が多数建立されている。

霊山観音は護国神社とは異なる形で、戦前からの忠霊塔の施設を引き継ぎながら仏教的な戦争死者慰霊施設となり、現在も多くの遺族会や戦友会が参拝している。現在の霊山観音は、観光施設化することを望んでいないため、大仏ガイドのような書籍には掲載されていない(27)。だが清水寺や高台寺を有する京都市東山地区という立地もあり、多くの観光客が訪れている。

東京湾観音──「信仰三割、観光七割」の大観音像

大船観音、霊山観音が戦中期に完成しなかった施設を引き継いで戦後に完成した大観音像であったのに対して、東京湾観音は、戦後、新たに計画が開始された大観音像である（口絵・図10）。東京湾観音は、東京・深川で材木問屋を営んでいた宇佐美政衛が中心になり建設された。宇佐美は、第一次世界大戦での従軍経験と、東京大空襲で多くの犠牲者を目にしたことで、平和の尊さを感じていた。一九五六年、全世界の戦死戦災者の慰霊と戦争がない平和な世界を願い、千葉県富津市の大坪山頂に大観音像を建立することを決定した。

東京湾観音の原型は、高村光雲に師事した彫刻家の長谷川昂が制作した。長谷川は彫刻制作のために宇佐美の店で木材を購入していた縁もあり、原型の制作を依頼された。それまで裸婦像を中心に制作していた長谷川は仏

造の高崎白衣大観音に対して、東京湾観音は中央に直径三メートルの円柱を建てて全体を支える工法に変更され
ている。工事中は円柱内にリフトを設置し、コンクリートを高層階へ上げた。東京湾観音の表面は、数段ごとに
木型を組み上げていく工法で、顔や手などの細かい表現には銅板の型を用いている。[29]

このような工法は高く評価され、棟梁の大野力蔵は、一九七五年には釜石大観音（岩手県釜石市）の建設でも
棟梁として仕事をおこなっている。釜石大観音は石応禅寺の住職・雲汀晴朗によって、戦争や自然災害、水難事
故など様々な理由で亡くなった人々の慰霊と現世で生きる人々を救済する幽明両界の平和を祈念して発願された。
この大観音の原型も長谷川が担当していて、二体の大観音像は「姉妹観音」と呼ばれており、造形も類似する点

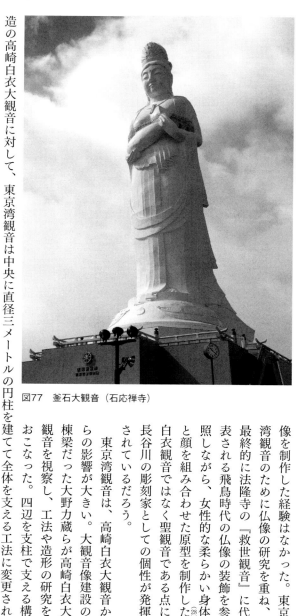

図77　釜石大観音（石応禅寺）

像を制作した経験はなかった。東京
湾観音のために仏像の研究を重ね、
最終的に法隆寺の『救世観音』に代
表される飛鳥時代の仏像の装飾を参
照しながら、女性的な柔らかい身体
と顔を組み合わせた原型を制作した。[28]
白衣観音ではなく聖観音である点に、
長谷川の彫刻家としての個性が発揮
されているだろう。

東京湾観音は、高崎白衣大観音か
らの影響が大きい。大観音像建設の
棟梁だった大野力蔵らが高崎白衣大
観音を視察し、工法や造形の研究を
おこなった。四辺を支柱で支える構

図78　東京湾観音内部（東京湾観音）

が多いが、釜石大観音は魚を抱く魚籃観音である（図77）。

一九六一年、当時、観音像としては日本一高い五十六メートルの東京湾観音は完成した。内部は螺旋階段で二十階までであり、各階には長谷川によって制作された仏像が祀られた。十三階の「腕展望」と十九階の「宝冠部展望」があり、外に出ることが可能である。展望台からは富士山に沈む夕日がよく見える。当時、周辺は現金収入が少ない農村だったため、大観音像の建設による収益は大きかった。宇佐美は「信仰三割、観光七割(30)」と述べて、慰霊を願いながらも、地域の経済発展の具体策として大観音像の造立をおこなったのである。現在も富津市の観光資源であり、テレビや映画などのロケ現場としても使用され、「うちの観音様は日本一美しい(31)」など好意的な意見が多く聞かれる。

宇佐美は観音像の建設を自社でおこない、多くの地元住民を建設のために雇用した。宇佐美は観音像の建設を自社でおこない、多くの地元住民を建設のために雇用した。

東京湾観音は、宇佐美が開祖となった宗教法人東京湾観音教会が管理している。毎年、春と秋の彼岸法要には地元富津市の遺族会を招いて法要がおこなわれ、発願以来の使命である戦争死者慰霊は現在も続いている。常駐の僧侶がいるわけではなく、地元の真言宗智山派の寺院と宇佐美の檀那寺である日蓮宗智山派の寺院の協力によって法要が執り行われている。また公開はされていないが、建築工事時にり

フトが設置されていた中央の円柱状の空間には、近隣地域出身の戦死者の氏名が並んでいる（図78）。展望台があり外観は観光施設としての要素が強いが、見えない空間には発願者である宇佐美の戦争死者慰霊に対する思いが託されているといえるだろう。

戦争死者慰霊から平和のイメージへ

　大船観音、霊山観音、東京湾観音など、敗戦から間もない時期に発願された鉄筋コンクリート製の大観音像は、戦争死者慰霊を強く願って作られており、地元の遺族会などとのつながりが深く、地域の重要な戦争死者慰霊のモニュメントになった。それぞれの建立背景は異なるが、企業や実業家による経済的なバックアップによって大観音像が建設された後、宗教法人化されている。つまり、高崎白衣大観音と同様に、まず大観音像が建立され、その後に施設の方針が決まったのである。このため立地などの問題もあり、観光地化に対する考え方は大きく異なっている。だが、観光に重きをおく東京湾観音でも戦争死者慰霊を願う宗教活動をしていて、戦争死者慰霊に重きをおく霊山観音も観光開発が計画されていた時期があり、慰霊施設と観光施設を分離することはできない。

　当初、大船観音と霊山観音は、高崎白衣大観音と同様の立像とする計画だった。また高崎白衣大観音を参照した東京湾観音、そして東京湾観音を参照した釜石大観音でも、飛鳥期の仏像と女性の身体を合わせた造形表現がみられる。戦後の大観音像にも、美術概念を反映した近代的観音像の造形が引き継がれた。さらに白色に塗装され、高い位置から見守る立地などの共通点がみられる。このような造形的・空間的特徴は、戦争死者慰霊と平和祈念の願いと結び付くことで、平和というイメージを想起させる場を作り出したと考えられる。

4　大観音像の存続に不可欠なもの

156

高崎白衣大観音、大船観音、霊山観音、東京湾観音など早い時期に建立された大観音像は、戦争死者慰霊を通して地域のモニュメントとして受け入れられ、多くの参拝者や観光客が訪れている。だがバブル景気の前後に建立された大観音像に対しては当初から批判が相次ぎ[32]、バブル経済が崩壊した後に廃墟になり、地域の迷惑施設となっている大観音像も存在している。大観音像がモニュメントとして受け入れられ、存続するのに不可欠な要件とは何だったのか。

完成することがなかった大観音像

大観音像は大型の建築物であるため、完成までに長い期間がかかる。そのため建設計画が出されても完成に至らないこともあった。以下では、計画段階で建設中止になった事例から大観音像が必要とされた条件を確認したい。

一九六六年、長野県茅野市の永明寺山に高さ三十三メートルの百尺観音を建立しようという話が持ち上がった。建立を計画したのは次章で詳しく論じる昭和同願会であり、発願理由は全戦争死者の慰霊と平和祈念であった。彫刻家の矢崎虎夫によって二人の童子を配した大観音像の原型が制作され、多くの賛同者から寄付が集まっていた[33]。しかし、計画段階で昭和同願会の関係者から、大観音像を建立することで戦争死者慰霊が観光に利用されるという批判も出された。そこで七〇年に開催された大阪万博に三メートルの平和観音を出展することに寄付金を使用し、最終的に永明寺山の山頂に続く自動車道路の開発の問題で計画は中止された。

また、原爆慰霊のため多くの観音像が建立された広島市でも、復興のなかで大観音像の計画が持ち上がっている。一九七一年、広島市出身の観光会社の会長によって、高さ六十七メートルの大観音像を広島市内を一望できる観光施設に建設する計画が出された。「世界原爆像」と名付けられた大観音像は、展望台から広島市内を一望できる観光施設だった[34]。世界原爆像の原型は彫刻家の菅原安男が制作し、平櫛田中が制作した胎内仏も完成して、建設計画は進んでいった。しかし、広島県の原水協（原水爆禁止日本協議会）から「原爆を売り物にした観光事業を黙っ

て見過ごすわけにはいかない」[35]と申し入れがあった。また被団協（日本原水爆被害者団体協議会）からも「観音像とはいえ、原爆を売り物にした印象は拭えず、すなわちに賛成するわけにいかない」[36]という意見が出された。このような反対運動から世界原爆像が完成することはなかった。ただし原水協宮島支部は五四年、広島県廿日市の大願寺に原爆死者を慰霊する慈母観音像（台風で倒壊、現存せず）を建立している。つまり「原爆死者慰霊の観音像」であることは問

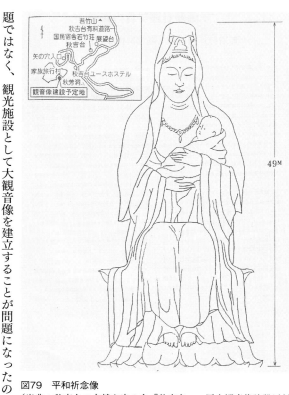

図79　平和祈念像
（出典：秋吉台の自然を守る会『秋吉台──巨大観音像建設反対運動報告書』秋吉台の自然を守る会、1986年、5ページ）

題ではなく、観光施設として大観音像を建立することが問題になったのである。

観光施設だけではなく、自然環境破壊につながるという危惧から大観音像建設反対運動が起きた事例もある。一九八四年、山口県の秋吉台国定公園内に中規模観光レクリエーション施設を作る計画のなかで、「平和祈念像」という名称の展望台を備えた大観音像の建設計画が出された（図79）。だが山口県山岳連盟を中心に複数の自然保護団体が参加する「秋吉台の自然を守る会」によって、「高さ四九メートルの巨大観音像の建設に反対し、国定公園秋吉台を無秩序な開発から守ろう」という反対声明が出され、わずか一カ月で一万人の反対署名が集まった。このような反対活動もあり、最終的に山口県は建設計画を不許可とした。大観音像の計画が中止されたこ

とで、自然を守る会の会員は「この結果を一番喜んでいらっしゃるのは真の観音菩薩様では」[37]という感想を寄せている。目に見えることがない観音の存在を肯定しながら、造形物である大観音像を否定する発言からは、大観音像が信仰対象ではなく観光施設としてだけ捉えられていたことが理解できる。

大観音像は通常の建築物と同様に周囲の自然環境によって左右され、計画が中止されることがあった。三例ともに計画された場所が高台であるなど過去の大観音像と共通点もみられ、平和というイメージを踏襲する可能性もあった。しかし広島の事例からも明らかなように、慰霊よりも観光開発が優先されたとき、大観音像は批判の対象になったといえるだろう。

仏教系テーマパークの流行と大観音像ブーム

大船観音、霊山観音、東京湾観音は、経済的に豊かになった高度経済成長期に完成した。同じく経済的に豊かになったバブル経済期の前後にも、多数の大観音像が建立されている。この時期の大観音像には、観光施設として集客を目的に建立されたことを理由に批判が向けられたものが多い。

イアン・リーダーが「観音ブーム」の象徴としてあげた高さ三十三メートルの純金開運寶珠大観世音菩薩は、バブルへと向かう一九八二年、三重県津市に開山した大観寺の中央にシンボルとして建立された（図80）。形状は白衣観音だが、鍍金された金色の大観音像である。それまで白色が主流だった大観音像で金色の像であることは新しかった。大観寺は宗教施設だが、建築家の黒川紀章が設計した近代的な建物で、境内には娯楽性が高い彫像やルーブル美術館を模した美術館も建てられていて、観光施設としての役割が強い。寺院の境内そのものがテーマパーク化することで、純金開運寶珠大観世音菩薩は外観から見るだけで胎内めぐりを有さない形状になった。

大観音寺の形式は、バブル期に各地に開園した仏教系テーマパークにも引き継がれた。一九八六年に開園した「いわき仏の里」の藤原慈母観音（福島県いわき市）、八七年にホテルとスキー場に隣接して建立された田沢湖金

色大観音（秋田県仙北市）、九〇年に開園した「いのりの里」の七つ釜聖観音（長崎県西海市）など、胎内めぐりを有さず、金色に塗装された大観音像が観光施設に建立されている。これまで述べてきた平和のイメージを有する眺望がいい高い場所に建立された白い大観音像とは異なり、金色の大観音像は、観光施設を印象付ける装飾としての役割が強かった。

一方で胎内めぐりがある大観音像は、眺望を楽しむことができるように高層化が進む。比較的早い一九七七年に完成した兵庫県淡路市の世界平和大観音は、高さ百メートルの像である。内部には胎内めぐりだけでなく、レストランや温泉浴場、クラシックカーの展示場などが作られた。名称に「観音」とついているが、観音像としても人物像としても稚拙さが目立ち、特に観音像の首の下付近に展望台が作られているため、ギブスをしているような造形になっている。

図80　純金開運寶珠大観世音菩薩（大観音寺）

160

一九八七年、仏教系テーマパーク「やすらぎの郷会津村」内に建立された五十七メートルの会津慈母大観音は、アニメのキャラクター的な大きな顔で、童子を抱く白色の白衣観音である（図81）。八八年に石川県加賀市に開園した仏教系テーマパーク「ユートピア加賀の郷」内に建立された高さ七十三メートルの加賀大観音は、童子を抱く金色の白衣観音である。八九年には、第三セクターによって建設された複合観光施設「北の京芦別」内には、高さ八十八メートルの北海道大観音が建立された。九一年には、宮城県仙台市の不動産デベロッパーによって、ホテルやゴルフ場とともに百メートルの仙台天道白衣大観音が建てられた。

以上の四つの事例は、いずれも展望窓がある観光施設として建立されたバブル経済期を代表する大観音である。造形的には高崎白衣大観音から続く白衣観音の図像を引き継いでいるが、すべての大観音像において、戦争死者慰霊などの明確な発願理由は示されていない。

図81　会津慈母大観音（法國寺会津別院）

戦後三十年以上が経過したことで戦争のリアリティが薄れ、観光施設としての大観音像が建立されることになった。このため世界平和大観音のように「平和」の名称がつく観音像でも戦争死者慰霊が発願理由として明記されていない。むしろ田沢湖金色大観音と会津慈母観音では、かつての戦友を思って観音像を建立するが、あえて公にはしないで心のなかにとどめていると発願者が述べている。[38]

い大観音像は廃墟になる。

さらに税制面で優遇される宗教法人としての資格を得ない大観音像は経営が難しい。宗教法人格をもたず、入場料の収入だけで経営をおこなう観光施設として運営された大観音像で成功した事例はいまのところない。一九八八年に文化庁が観光目的で建てられた大仏・大観音像の調査をおこない、宗教法人としての活動がみられない施設には宗教法人としての資格を与えないことを決定した。このため、田沢湖金色大観音や世界平和大観音などは、宗教法人の申請を出したが受理されなかった。[41]

加賀大観音は、休眠している宗教法人格を買い取ったブローカーによって宗教法人の資格付きで売り出され問題になった後、廃墟化し、電気が通っていないため、七十三メートルの大観音像の航空障害灯が消えていて、航空機事故が懸念されるなどの問題も発生していた。宗教法人格を取得せず観光施設として運営されていた七つ釜[42][43]

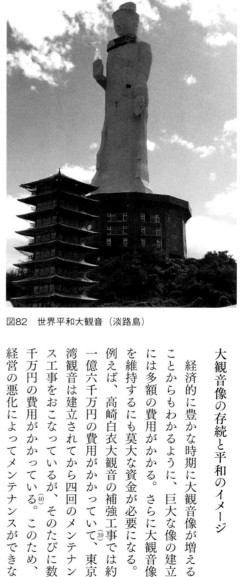

図82　世界平和大観音（淡路島）

大観音像の存続と平和のイメージ

経済的に豊かな時期に大観音像が増えることからもわかるように、巨大な像の建立には多額の費用がかかる。さらに大観音像を維持するにも莫大な資金が必要になる。

例えば、高崎白衣大観音の補強工事では約一億六千万円の費用がかかっていて、東京湾観音は建立されてから四回のメンテナンス工事をおこなっているが、そのたびに数千万円の費用がかかっている。このため、経営の悪化によってメンテナンスができな[39][40]

図83　救世大観音（白雲山鳥居観音）

聖観音は、二〇〇七年に取り壊された。同じく宗教法人格がない淡路島の世界平和大観音は〇六年に閉館し、廃墟になった（図82）。倒壊の危険があり、数億円の撤去費用を誰が支払うのかが問題になっていたが、二〇二〇年に取り壊しが決定し、二一年六月に解体工事が始まった。

廃墟化した大観音像や取り壊された大観音像は、観光施設として存続が難しくなった後に、宗教法人になることで存続している。仙台天道白衣大観音は経営が悪化した後、二〇〇一年に大観密寺に寄付された。現在は納骨堂を有し、檀信徒の仏事をおこなう寺院になっている。また会津慈母大観音も、一〇年に観光施設ごと法國寺に寄付され、法國寺会津別院になっている。北海道大観音が立つ観光施設「北の京芦別」は〇八年に破産した。大観音像以外の施設は取り壊されたが、北海道大観音は、仏教系の新宗教教団の天徳育成会が買い取った。現在は名称を「北海道天徳

世界平和大観音のように造形的に稚拙なもの、あるいは七つ釜聖観音や加賀大観音などバブル期に流行した金色の観音像が多い。一方、白色で女性的な観音は、観光施設として存続が難しくなった

163

大観音」と変更し、祈禱や死者供養をおこなう宗教施設になっている。宗教法人になった三例に共通するのは、女性的な造形と白色に塗装されている点である。

宗教法人になることは税制面での優遇もあるが、そこで法要や祈願などの宗教行為がおこなわれ、参拝者が訪れることも重要だった。白雲山鳥居観音の救世大観音、石応禅寺の釜石大観音、成田山久留米分院の救世慈母大観音、佛歯寺の小豆島大観音など、当初から仏教寺院によって建立された大観音像は、参拝者が訪れることで荒廃することなく現在まで継続している（図83）。これら大観音像は、造仏経験豊かな彫刻家・仏師が原型を制作していたこともあって、造形的な評価も高かったと考えられる。さらに女性的な顔立ちの白色の観音像で、見晴らしがいい高い場所に建立されるなど、平和のイメージを引き継ぐものだった。

5 「平和」のイメージから戦争死者慰霊へ

白色であるという造形的な特徴は、大観音像の継続に重要な意味を与えた。金色の藤原慈母観音が建立された仏教テーマパーク「いわき仏の里」はバブル崩壊後、閉鎖され廃墟になった。一九九八年に出版され、廃墟写真ブームの発端ともなった小林伸一郎の写真集『廃墟遊戯』（メディアファクトリー）には廃墟のなかに立つ藤原慈母観音の写真が掲載され、廃墟のなかの大観音像として知られるようになった（口絵・図11）。再建するため、この場所に藤原慈母観音をシンボルとするエロティックな秘宝館を建設する予定もあったが、完成することはなかった。二〇〇三年、満州からの引き揚げ者だった地元の男性が中心になり、戦争死者を慰霊し世界平和を祈る霊場を作るため、観音像を高台の丸山公園に移動した。そして、名称を「藤原慈母観音」から「湯ノ岳平和観音」と変更し、いわき市の戦争死者と引き揚げ者を慰霊する大型の石碑の横に建立した（口絵・図12）。この変化からもわかるように、高い位置から見守る空間的特徴と、白色という造形的特徴は、金色から白色に塗り直した

164

特徴が、大型観音像と平和のイメージを結び付けるものだった。そして、大観音像が具有する平和のイメージは、戦後六十年近くが経過しても戦争死者慰霊の空間を生み出したのである。

戦争死者慰霊の信仰対象であったことが、理想の世界としての平和と大観音像の造形性や空間性を強く結び付けた。女性的な顔立ちで白色の観音像という造形性と高台から見守るという空間性が共有され、大観音像は平和を見守る存在として捉えられたことで、平和を表すイメージとして定着した。

観音施設としての大観音像は、観光施設だけでは成功することはなかった。戦争の記憶が薄れた時代でも、大観音像の用がかかる大観音像は、観光施設の対象になり、計画が中止されることもあった。さらにメンテナンスにも費存続において平和のイメージは重要な意味をもった。バブル経済期を象徴する金色の大観音像は廃墟になるか取り壊された像も多いが、平和のイメージとして定着した白色で女性的な大観音像は、宗教施設として信仰の場として継続している。

大観音像はタウトの時代から美術作品としてほとんど評価されず、批判的に受け止められることも多かった。だが、八十年以上にわたり造形的特徴を継承しながら大観音像は建立され続け、そのなかで平和のイメージと結び付いた独自の美的基準が生まれた。筆者が聞き取りをおこなったなかでは、地域のシンボルとして住民から好意的に受け入れられている大観音像も多い。大観音像が宗教的な活動によって存続したことに鑑みれば、印象論的に大観音像を批判することはできないだろう。

注

（1）小田島建己「仙台大観音――胎内空間と順礼」、東北民俗の会編『東北民俗』第五十号、東北民俗の会、二〇一六年、三三ページ

（2）新潟県胎内市の「親鸞聖人大立像」も四十メートルの像だが、人物像であるため本書では扱っていない。

（3）田中修二「仏像」から「彫刻」へ」、水野敬三郎監修『日本仏像史——カラー版』所収、美術出版社、二〇〇一年、一八四ページ

（4）代表的な書籍として以下のものがある。小嶋独観『珍寺大道場』イースト・プレス、二〇〇四年、宮田珠己『晴れた日は巨大仏を見に』白水社、二〇〇四年、坂原弘康『大仏をめぐろう』イースト・プレス、二〇一〇年、中野俊成『巨大仏‼』河出書房新社、二〇一〇年、クロスケ『巨大仏巡礼』扶桑社、二〇一五年、オガワカオリ『九州の巨人！巨木‼と巨大仏‼‼』書肆侃侃房、二〇一五年、半田カメラ『夢みる巨大仏——東日本の大仏たち』（Kankan trip Japan）、書肆侃侃房、二〇一八年、同『遥かな巨大仏——西日本の大仏たち』（Kankan trip Japan）、書肆侃侃房、二〇二〇年

（5）このような流行の嚆矢として都築響一『珍日本紀行』（アスペクト、一九九六年）がある。

（6）ブルーノ・タウト『日本——タウトの日記5』篠田英雄訳、岩波書店、一九五九年、二七九ページ

（7）津川康雄『地域とランドマーク——象徴性・記号性・場所性』古今書院、二〇〇三年、九三—一一六ページ

（8）時枝務「郷土とモニュメント——コンクリート製の白衣大観音（群馬県高崎市所在）を事例に」、由谷裕哉編『郷土の記憶・モニュメント』（岩田書院ブックレット、歴史考古学系）所収、岩田書院、二〇一七年、一五四ページ、橘尚彦「京都忠霊塔と霊山観音——東山・霊山山麓における戦死者祭祀をめぐって」、京都民俗学会編「京都民俗」第二十八号、京都民俗学会、二〇一一年、一六四—一六五ページ、前掲『世の途中から隠されていること』一〇五—一一四ページ

（9）Ian Reader, *Religion in Contemporary Japan*, University of Hawaii Press, 1991, p. 36.

（10）『朝日新聞』一九八七年十月五日付

（11）『朝日新聞』二〇一〇年二月十二日付

（12）橋爪紳也「ヒトガタ」の建築」、木下直之／橋爪紳也／山下裕二『ぬっとあったものと、ぬっとあるもの——近代ニッポンの遺跡』（亠別冊）所収、ポーラ文化研究所、一九九八年、一六〇ページ

（13）「高崎市のシンボルとイメージに関するアンケート調査について」の一環として、高崎市民千人をランダムに抽出し、郵送形式で四百二十三の回答が得られた（前掲『地域とランドマーク』）。

（14）「第46回白衣大観音と観光高崎」「高崎市」（http://www.city.takasaki.gunma.jp/docs/2013120900912/）［二〇二〇年五月二〇日アクセス］

（15）「上野毛新聞」一九三〇年五月二十九日付

（16）今井昭彦「忠霊塔建設に関する考察──その敗戦までの経緯」、関沢まゆみ編『国立歴史民俗博物館研究報告』第百四十七集所収、国立歴史民俗博物館、二〇〇八年、四一〇ページ

（17）高崎市市史編さん委員会編『新編高崎市史 資料編10（近代・現代2）』高崎市、一九九八年、五二七ページ

（18）手島仁『鋳金工芸家・森村西三とその時代』（みやま文庫）、みやま文庫、二〇一四年、九一一一ページ、手島仁「森村西三と寿々」、群馬県立近代美術館編『没後70年 森村西三とその時代』所収、群馬県立近代美術館、二〇一九年、六一一七ページ

（19）「朝日新聞」（群馬版）二〇〇〇年八月二十五日付

（20）高崎白衣観音付近のみやげ物店とタクシーの運転士から聞き取り（二〇一六年八月二十六日）。

（21）熊倉浩靖『井上房一郎・人と功績』（みやま文庫）、みやま文庫、二〇一一年、一二九ページ

（22）村松梢風「大船観音の問題」「文藝春秋」一九五〇年四月号、文藝春秋新社、一二一一二三ページ

（23）「大船観音寺沿革」（https://oofuna-kannon.or.jp/about-us/）［二〇二一年五月三十日アクセス］

（24）オール帝産四十年史編集委員会編『オール帝産四十年史』帝産オート、一九七四年、二〇一ページ

（25）前掲「京都忠霊塔と霊山観音」一六一ページ

（26）田中一彦「コンクリート建造物の表面汚染──京都霊山観音についての調査」「セメント・コンクリート」一九六二年二月号、セメント協会、一八ページ

（27）霊山観音教会からメールで回答をいただいた（二〇一五年三月十六日付）。

（28）長谷川昂『風と道──木が好きで90年』三五館、二〇〇〇年、八六一九一ページ

（29）高崎白衣大観音の視察に同行した、東京湾観音と釜石大観音の施工で棟梁だった大石力蔵の助手の鈴木忠利氏から聞き取り（二〇一六年二月二十九日）。

（30）東京湾観音支配人・藤平左市郎氏から聞き取り（二〇一三年十二月二十四日）。

（31）二〇一三年十二月から一六年二月まで、参拝者や地域住民から七回の聞き取り調査をおこなった。

（32）『朝日新聞』一九八七年十月五日付夕刊、『読売新聞』一九八八年一月九日付、『朝日新聞』一九九〇年六月十六日付、など。

（33）『民生新聞』一九六九年八月五日付

（34）『毎日新聞』一九七一年一月五日付

（35）『中国新聞』一九七二年十月二十四日付

（36）『中国新聞』一九七二年十月十八日付

（37）秋吉台の自然を守る会『秋吉台――巨大観音像建設反対運動報告書』秋吉台の自然を守る会、一九八六年、六三ページ

（38）『朝日新聞』一九八八年七月二十日付、井上清司／宮下済雄『会津慈母大観音』研光新社、一九九一年、三九ページ

（39）『朝日新聞』（群馬版）一九九六年三月六日付

（40）藤平左市郎氏からの聞き取り（二〇一三年十二月二十四日）。

（41）『朝日新聞』一九八八年七月二十日付

（42）『朝日新聞』二〇二一年一月三十日付

（43）『朝日新聞』（神戸版）二〇二一年九月十日付

（44）川島和人『幻の秘宝館――実現しなかったいわき湯本・藤原秘宝館（仮称）企画書』片品村蕃登、二〇一六年、二六―二七ページ

第6章　平和観音から生まれた平和活動

1　観音像はどのように平和活動に関わるのか

前章で紹介したように、実現しなかった大観音像の代わりとして、一九七〇年に開催された日本万国博覧会（通称、大阪万博）の会場に平和観音が建立されている。「人類の進歩と調和」をテーマに掲げ、最先端の科学技術が注目された巨大な祭典で観音像が建立されたことは意外に思うかもしれないが、仏像や梵鐘などの仏教的造形物は、様々な形で大阪万博に出展されている（口絵・図13）。

万博会場に平和観音を建立した昭和同願会は、国内外に平和観音を寄贈する活動をおこなっていて、この活動が日本万国博覧会協会に認められた。平和観音寄贈活動や大阪万博の平和観音建立で中心的な役割を果たしたのは、昭和同願会の事務局長・山﨑良順（一九〇六─九六）である。山﨑は多くの協力者を得ることで、生涯をかけて平和観音を中心とする平和活動を実践した。本章では山﨑の思想と活動を軸に、平和活動で観音像が果たした役割を論じる。

宗教者の平和活動と観音像

　平和活動とひと言でいっても、国際レベルの国際協力や非攻撃的防衛から、社会集団レベルの活動、そして個人レベルの非暴力や倫理的・宗教的活動など様々である。特に戦後の日本では、戦争の悲惨さを後世に伝える活動と平和な世界を祈る活動が社会集団レベルでおこなわれ、その活動には宗教者も深く関わっている。日本仏教界も積極的に平和活動をおこなっていて、多くの寺院や宗派で戦争死者慰霊と平和を祈念する法要が執り行われてきた。さらに日本宗教者平和協議会、世界宗教者平和会議（WCRP）、比叡山宗教サミット、世界連邦日本委員会など、宗教・宗派を超えた平和活動でも仏教者が重要な役割を果たしている。仏教者が参加した平和活動では異なる国籍や宗教・宗派の対話が重視され、ともに平和への祈りが捧げられた。

　では本書で論じてきた平和を象徴する観音像は、どのように平和活動に関わってきたのだろうか。観音像自体は制作費用がかかるものであるため、賛同者から寄付を募ることも多い。また開眼供養や年忌法要などの宗教儀礼には多くの関係者が集まる。このような観音像の発願・制作・建立・儀礼に関わる人々によって、戦争の悲惨さを伝え、平和を祈ることがおこなわれた。つまり、平和観音を建立すること自体が平和活動のひとつになりえるのである。

共生思想から生まれた平和観音

　本章で論じる平和観音寄贈活動は、観音像の移動を中心とする平和活動である。すでに論じてきたように、戦後日本では観音像が平和を象徴する造形物として広く認識されてきた。山﨑が中心になって発願した平和観音は、独自の思想を造形に反映することで、平和とともに共生を象徴する観音像であった。山﨑は戦前、浄土宗の僧侶・椎尾弁匡による共生運動に参加し、その思想から大きな影響を受けた。そして戦後、共生による理想の世界を平和観音の姿で示したいと考え、共生運動の発展として平和観音の寄贈活動を展開した。

近年、平和とともに共生という言葉が、理想的な世界像を表す用語として多用されている。複数種の生物が相互関係をもちながら同所的に生活する生物学的な「Symbiosis」だけでなく、人間同士が多文化共生することの重要性が問われている。戦争は様々な理由から引き起こされる。戦争を防ぐためには異なる宗教や民族、そして国籍の者が共生することが重要とされる。共生は平和な世界の実現の基礎になるものだが、共生の語源的ルーツである共生の思想と平和はどのように結び付くのだろうか。

日本では共生運動の影響もあり、共生という言葉が生物学的な意味だけでなく、仏教的・哲学的な意味を含む言葉として広まったとされる。共生という言葉の由来は二説ある。一つは浄土宗の四弘誓願の最後に唱える「共生極楽成仏道」（ともに極楽に生じて仏道を成ぜん）という句。もう一つは善導の『往生礼賛』の「願共諸衆生往生安楽国」（願わくは諸の衆生とともに、安楽国に往生せん）から、「共生」の語を選んだとされる。いずれにせよ椎尾の浄土信仰から生まれた言葉である。

一般社会では、建築家の黒川紀章の『共生の思想』が契機となり、共生という言葉が普及した。黒川は東海学園中学・高校在学時、学園長だった椎尾から強い影響を受けた。黒川による共生思想は、異質なもの、対立するもの同士の理解と協力を目指すもので、椎尾の共生思想をより単純化し、二項対立の解消を強調するものだった。黒川がメディアを通して共生という言葉を多用したことで、共生の語は広く定着した。

共生思想と共生運動

共生運動の主体になった椎尾弁匡は、衆議院議員、大正大学学長、浄土宗大本山増上寺法主などを務め、政治・教育・宗教界で大きな影響力をもった僧侶である。共生運動が始まった第一次世界大戦後は、物質経済が豊かになったが、社会不安と思想の動揺が激しくなった時代だった。このような社会情勢のなかで椎尾は、「一切は縁によってできあがってゆくのであります。誰人といえど も一個人として独存すべきものではありません。（略）すべては協同であり共生であり、社会のおかげでありま義による国民覚醒運動を決意した。椎尾は、仏教本

す」と述べ、仏教の根本精神である縁起を「共生」と表現し、縁起を認識し、縁起の創造を基本とすることで実⁽⁹⁾生活、実社会に通じる信仰としての共生思想を唱えた。

各地で共生についての講演をおこなった椎尾は、工場や農村での労働問題の解決のために共生を説き、教化的社会事業を模索した。また椎尾の講演を中心に起居寝食をともにする共生結衆がおこなわれた。共生結衆は全国に広まり、賛同者によって共生会が結成された。有機体的縁起としての「共生」を、学説だけでなく運動として⁽¹⁰⁾展開した共生運動は、出家・在家を問わず、老若男女が参加する画期的な運動だった。

他方で共生思想は天皇制国家と結び付いたため、現代的な意味での「共生」への連続が困難なものになっている。皇道仏教を標榜した椎尾は、共生運動の中心は世界の正義である天皇だとした。「共生運動というものは詔勅絶対精神を世に弘める以外に絶対にないものであります」とし、社会進歩のために働くことによって共生浄土が実現されることを「国体の極楽化」と呼ぶなど、皇国あっての共生運動であった。そのため、敗戦⁽¹¹⁾によって共生運動は停滞する。戦後、椎尾は東海学園などの学校教育を中心に共生思想を説き続けたが、戦前のように共生運動を展開することはなかった。また共生会の会員たちも、共生運動が戦争を抑止することができな⁽¹²⁾かったという自責の念もあり、共生会の新規会員を募ることはおこなわれなかった。

2　共生思想を具体化した平和観音

戦後、椎尾による共生運動は勢いを失い、終息を迎えた。そのようななかで、学生時代から共生運動に傾倒し、共生会の中心的なメンバーだった山﨑良順は独自の「共生」の姿を模索した。共生思想を象徴する平和観音を国内外に寄贈することで、共生による平和実現を目指すものだった。

172

山﨑良順の戦争体験と平和観音の発願

　山﨑良順（旧姓：牧野）は、福井県鯖江市の農家に生まれ、九歳で福井市の西光寺（天台真盛宗）で得度してい[13]る。加行を務めた西光寺観音堂には聖徳太子作と伝えられる聖観音菩薩像があり、幼少期から自然に観音を信仰するようになった。住職の資格を得るために大谷大学に進学したが、異安心によって金子大栄が退任したことに失望し、大谷大学を退学した。その後、画家の不染鉄の紹介で大正大学に転入学し、渡辺海旭の自坊に住み込みながら、大正大学の荻原雲来研究室でサンスクリット語とパーリ語を学んだ。[14]

　大谷大学で異安心を目の当たりにしていた山﨑は、大正大学で椎尾による浄土宗の教義を超えた仏教教理の講義を聞き、強い衝撃を受けた。共生の思想を深めるために共生会の学生結衆に参加し、椎尾が掲げた万人共通の在家の生活のなかに生きた大乗仏教のあり方を模索するようになった。大正大学卒業後、共生結衆で出会った山﨑志津子と結婚し、山﨑家の養子になった。そして大蔵出版編集部に就職し、パーリ語翻訳と校正を担当する仏教学者の道を歩みはじめたが、出征によって仏教学者としてのキャリアは終了した。

　一九四一年九月、山﨑は、山砲兵中隊の小隊長（のちに中隊長）に命じられて中国へ従軍した。「殺生罪は一番の重罪であるにもかかわらず、僧侶である自分の号令により罪もない人々を殺生せねばならぬ」という矛盾に悩んだが、前線にいる軍人として死者を弔い、心で平和を願うことしかできなかった。終戦直前の四五年五月、縁[15]日をおこなっていた兵舎の近くの観音廟に、日中の戦争犠牲者を弔うため『般若心経』の軸と香華料を献納した。これ以降、中国人の住民からの好意を感じるようになった。[16]そして引き揚げの際、中国側の紳士的な態度に感動し、日中両国の親善関係のために活動をおこなう誓いを立てた。戦後、戦友と会うたびに中国の人々への償いをしたい、戦禍の罪滅ぼしに仏像を作りたいという話が出ていた。生活が落ち着いた一九六〇年、山﨑復員した山﨑は還俗し、妻の実家がある諏訪市で靴の卸問屋を開業した。は戦友から「出来ることなら一木二体の隊を中心に三百五十人が集まり戦友会を結成した。戦友会の結成会合で、戦友から「出来ることなら一木二体の

173

兄弟観音を彫み、日中両国に一体宛を安置奉祀したい」という発案があった。山﨑ら戦友会のメンバーは即座に賛同し、二体の観音像を発願した。[17] 山﨑は戦友会の名称を、椎尾から学んだ教学のひとつである中観哲学に由来し、「中観会」と名付けた。ただし戦友に対しては、中観会とは「中国に観音を贈る会」の略だと伝えていて、観音を贈ることは戦友会にとって重要な使命だと認識されていた。[18]

平和観音の制作者・矢崎虎夫

中観会による観音像の発願を「信濃毎日新聞」の記事で知った彫刻家の矢崎虎夫が、観音像の制作を申し出た。矢崎は、長野県茅野市に生まれ、十九歳で彫刻家・平櫛田中の内弟子になった後、東京美術学校の彫刻科に進学した。在学中から、独自に良寛について研究していたほか、『妙法蓮華経』(以下、『法華経』と略記)を信仰し本多日生に入門、統一団の関係者から『法華経』について学んでいた。矢崎は、『法華経』を信仰しながらも、禅寺で坐禅も続けていて、日蓮主義ではなく、大乗仏教の一要素として法華経を重視していた。[19]

一九三九年から青年文化振興会の一員として、中国大陸や朝鮮半島の仏跡を訪ねた。四三年には、海軍報道班員としてインドネシアに派遣され、多くの仏像風彫刻を制作した。戦後は地元の茅野市で彫刻制作を続けながら、青年に向けた『法華経』の講座をおこなっていて、制作と宗教思想の模索を同時におこなっていたといえるだろう。六四年に渡欧し、フランスの彫刻家オシップ・ザッキンに師事し、ザッキン流のキュビズムの手法によって形態の単純化を習得した。パリで注目を集めた矢崎は、日本人の彫刻家として初めてパリで展覧会を開催し、仏教を主題としながらもキュビズム的な表現の彫刻を展示した。

矢崎は、宗派にとらわれることなく仏教に関連する作品を作り続けた。矢崎が中観会の代表である山﨑に対して送った手紙には、日本山妙法寺のピースパゴダ前で合掌する自らの写真が同封されていた。[20] 矢崎は彫刻家としてだけでなく、仏教を信仰する者として、戦争死者を慰霊する観音像の制作を申し出たのである。

174

平和観音の造形と椎尾の影響

観音像の発願当初、一本の木材から二体の観音像を制作し、日中両国に安置することを考えていた。しかし制作を担当することになった矢崎は、二体の仏像を彫ることができる木材は高額であるため、ブロンズで二体の観音像を鋳造することを提案した。

どのような姿の観音像を作るべきか悩んでいた山﨑は、あるとき、地球の上に巨大な観音が降り立ち、その下で二人の童子が這い上がろうとしている夢をみた。この二人の童子は日中両国を象徴する存在であり、この「共に生きる姿」こそ、椎尾が説いた「共生楽土」であると感じた。山﨑は矢崎に対して、地球の上に立ち、二人の童子が這い上がる姿の観音のイメージを伝えた。

図84　平和観音（山﨑良順遺品の写真から）

観音像は、中観会の会員だけでなく賛同者からの寄付によって制作された。矢崎が制作した高さ約六十センチの平和観音は、地球をイメージした半球状の台座に立ち、台座の下部には二人の童子が表された。条帛と天衣の左右対称を強調する曲線の表現など、造形的には従来の仏像とは異なり、ザッキンの影響とも考えられる単純化がみられる。ほとんど装飾性がない臂釧と腕釧をつけた腕は、右手は与願印、左手には抽象的な未開敷蓮華を持つ。大型の宝冠や耳璫の形状、またエキゾチックな顔の表現は、東南アジアからの影響もみられ、戦時期の仏像風彫刻の造形が反映されている。全体的に伝統的な観音像の像容とは異なるが、阿弥陀如来の化仏を表現することで、この像が観音であると理解できる（図84）。

山﨑は、平和観音の台座に椎尾の思想を漢訳し刻んだ。台座表面には、「観音慈悲 万邦衆生 度脱苦海 共生楽土」、裏面には「慈敬信愛 帰依三宝 健康励業 改進無畏」と刻まれ、観音による救済と、共生の理想を具体的な文字で示した。平和観音の発願理由は、自らの従軍経験による自責の念と、戦争で亡くなった人々の慰霊だったが、刻まれた文字は仏教に対する信仰を示すものであり、具体的に戦争を想起させる言葉はなかった。

平和観音には、二童子を配する構図や台座の文字などに山﨑が考える共生思想が反映されている。他方で、造形表現には矢崎のインドネシアやフランスでの経験を生かした作風がみられる。椎尾による共生の思想を土台にしながらも、上座部仏教経典の研究者であり中国でも観音信仰を目にしていた山﨑と様々な国で仏跡巡拝をおこなった矢崎は、国際的な宗教としての仏教を念頭に新しい造形表現の観音像を創造した。

3　平和観音寄贈活動と協力者

完成した原型から二体の平和観音が鋳造された。一九六一年四月、東京都の浅草寺で、各地から遺族会や戦友会を招いて、清水谷恭順を導師に二体の平和観音の開眼法要と戦争死者慰霊の法要がおこなわれた。法要の後に、

増上寺の法主になった椎尾弁匡によって「共生と観音」について講演会がおこなわれている。

この時期は、中華人民共和国と日本は国交断絶していて、すぐに平和観音を中国へ贈ることはできず、しばらくのあいだ浅草寺の影向堂に仮安置された。この法要の際に山﨑は中国仏教代表団に対して、平和観音を寄贈したいと申し出た。この申し出が受け入れられ、全日本仏教会訪中団によって、中国仏教会本部が置かれた北京の広済寺に平和観音は奉安された。

平和観音寄贈活動の開始

日本に残されたもう一体の平和観音は、正式に祀る場所が決定するまで、山﨑の自宅に保管された。一九六三年六月、中観会の旅行で奈良県の薬師寺を訪れた。その際、山﨑が持参した平和観音を拝観した薬師寺管長の橋本凝胤から、「この像をインドのブッダガヤに建てる宝篋印塔の胎内本尊として迎えたい」という申し出があった。

同年八月、京都府の青蓮院の門跡・東伏見慈洽が山﨑の自宅を訪れた。東伏見は、家名を賜い華族になった後に青蓮院で得度していて、長姉は昭和天皇の妻・香淳皇后である。大谷大学予科時代、青蓮院門主の準弟子であったことが縁で、長野で静養していた東伏見が、山﨑の家を訪問することになった。山﨑宅で平和観音を拝観した東伏見は、山﨑に対して「この平和観音は中国大陸だけでなく、サイパン島あたりに祀り、太平洋の日米戦没者を弔って欲しい」と要望した。

釈迦が悟りを開いた地に自らが発願した平和観音を安置することに加え、昭和天皇の義弟にあたる東伏見から戦争死者の慰霊を勧められたことによって、山﨑は強い責任を感じるようになり、日中の戦争死者慰霊にとどまらない、より大きな事業として平和観音を捉えるようになった。

こうして戦争死者慰霊と世界平和祈念のため、三十三観音像を世界中に建立する大願を立て、一九六五年六月、中観会とは別に平和観音を各地に贈る団体・昭和同願会を結成した。昭和同願会創立総会には、東伏見、椎尾、

図85　建設中の慰霊塔前の平和観音（山﨑良順遺品の写真から）

友松円諦など仏教界の重鎮、全日本仏教会関係者、そして山﨑の戦友などが参加した。会長に東伏見、副会長には曹洞宗の岩本勝俊、天台宗の塩入亮忠、浄土宗の佐藤密雄の三人が就任し、山﨑は昭和同願会の事務局長を務めた。

昭和同願会は新たな平和観音を発願し、矢崎が制作した原型から鋳造された。一九六五年、神奈川県の總持寺で、全日本仏教会主催の終戦二十年の法要がおこなわれた。このなかで、總持寺貫首・孤峰智璨が導師となり平和観音の開眼がおこなわれた。このうちの一体の平和観音は、橋本が代表を務める日本仏教文化協会がブッダガヤに建立した宝筺印塔のなかに写経とともに納められた。ブッダガヤで

は知恩院門跡・岸信宏が導師を務め、慶讃法要によって宝筺印塔に平和観音が納められた。その後、同地に超宗派の印度山日本寺という寺院も開山された。

もう一体の平和観音は、太平洋上の島々で亡くなった戦争死者慰霊を願い、一九六五年、山﨑自らグアム島のジーゴに持参し、グアム平和慰霊公苑内に建設中の合掌形慰霊塔のなかに日本兵の遺骨とともに納められた。慰霊塔が完成した際には、祐天寺住職・巌谷勝雄と、川崎大師平間寺貫首・高橋隆天ら日本から渡航した僧侶と

178

グアム島のカトリックの神父オスカー・カルボによって、仏教とキリスト教の合同慰霊祭がおこなわれている（図85）。次章で詳しく論じるように、グアム平和慰霊公苑にはのちに超宗派慰霊施設の我無山平和寺が建立されている。

戦友会である中観会の目標だった中国への観音の寄贈が満願した後も、平和観音は、多くの人々の気持ちを動かし、多宗派の仏教者が参加する活動へと発展した。ブッダガヤの宝篋印塔建立など戦争死者慰霊と直接結び付かない活動でも、普遍的な「平和」という願いによって平和観音が必要とされた。

戦時期に椎尾も参加して同願同時念仏をおこなった中国の仏教者組織が同願会であることから、昭和同願会という名称は、これを意識したものと考えられる。様々な宗派の著名な僧侶が発願や開眼法要に関わっているが、そのなかで戦時期の仏教者による宣撫工作を批判することなく、アジア主義を引き継ぐ側面もあったことは否定できない。観音像は戦時期と同様に、怨親平等の戦争死者慰霊を祈る対象でもあり、中国に観音像を贈る試み自体は、すでに戦中期の興亜観音にみられる。だが、山﨑や戦友が観音像を寄贈したいと願う原動力は中国の人々に対する罪滅ぼしであり、戦争の悲惨さとともに語られる平和観音を戦中期の興亜観音と直線的に結び付けることは難しい。

ベトナム戦争に抗議する平和観音

昭和同願会が結成された頃、アメリカによる大規模な軍事介入が始まり、ベトナムの情勢が悪化していた。宗教弾圧や、弾圧への抗議のため焼身自殺をする僧侶の姿が日本でも報道され、衝撃を受けた山﨑ら昭和同願会のメンバーは、インドシナとベトナムの平和を実現するために平和観音を贈りたいと考えた。そして南ベトナムのタムチャック法師など八人の僧侶が来日した際の歓迎会で、宗教弾圧に抗議する宗教者を支援しベトナムの平和を願って、平和観音を贈ることを約束した。

一九六六年三月、参議院議員の大谷よし雄[24]が日本政府の特使として、南ベトナムの難民に医療品を届ける際に

米大統領へ観音像

昭和同願会

平和を願い、託す

日本人の平和の願いをジョンソン大統領に伝えて――と六日、日米会議のアメリカ代表団に慈母観音像一体が託された。贈り主は太平洋戦争の戦友が中心になって組織している昭和同願会（会長、東伏見慈洽青蓮院門跡）で、これまで敵味方を問わず英霊をなぐさめようと激戦地に観音像をおくっている。

（長野県諏訪市上諏訪栄町）らとりあげられ、中観会を組織、そ

で、持参の高さ約六十ぢのブロンズ像（矢崎虎夫氏作）を米大使館員に、覆旨を書いた手紙をそえて手渡した。

山崎さんの説明によると、戦時中、中支で観音像を中心に、日本兵ばかりでなく中国兵、民間人を含めて戦没者慰霊祭を行ない、地元民に感謝された。このため帰国後開かれた戦友の会でも世界平和建設の基礎になる観音像建立がメンバーの一致した希望となっています。

この十年後、アメリカ代表団に平和観音を持参した。統一ベトナム仏教協会に贈られた平和観音は、サイゴンの化導院に奉安された。大谷は真宗大谷派の寺院出身で、仏教者として全日本仏教会の国際交流にも積極的に参加している。そして国会議員として東南アジア各国調査団長を務め、カンボジアやラオスを訪問した際にも平和観音を届けている。

昭和同願会のメンバーは、ベトナム戦争が早期終結することを願って、アメリカ大統領に無益な戦闘の中止を求めるメッセージをつけた平和観音を贈りたいと考えた。一九六六年七月、山崎と東伏見は、京都に滞在してい

平和のしるしの観音像を贈る
東伏見慈洽青蓮院門跡（右）

図86 「米大統領へ観音像」
（出典：「京都新聞」1966年7月7日付）

の後、一般民間人を含めて昭和同願会と発展したもの。すでに山崎さんたちのかつての戦地に全日本仏教会を通じて一体をおくったほか、近く南太平洋を代表してグアム島、東南アジアを代表してシンガポールにそれぞれ観音像一体を

図87　シンガポール日本人墓地内仏殿（撮影：大澤広嗣氏）

平和観音寄贈活動の発展

一九六六年は東南アジアで亡くなった人々の二十三回

願った。

それぞれに平和観音を贈ることで、平和な世界の実現を

あった。南ベトナム、ジョンソン大統領、北ベトナム、

戦争がない平和な世界の実現に向けての具体的な行動で

ベトナム戦争という同時代の戦争に反対する行為は、

の代表団に贈呈している。

いう趣旨書、般若心経軸とともに平和観音を北ベトナム

破壊された寺院や教会の再建に協力したいと

絡をとり、

が来日した際、山﨑と中山は、社会党の議員を通じて連

四月、北ベトナムから訪日ベトナム日本友好協会代表団

活動をおこなうなど国内外に人脈があった。一九六八年

長、仏教タイムス社長などを歴任し、中国への遺骨返還

員会常務理事、ガンジー平和連盟理事長、東京博善社社

山理々が協力した。中山は、世界宗教者平和会議日本委

またベトナムへの寄贈活動には真宗大谷派の僧侶・中

託した（図86）。

ン・ジョンソンに手渡すように平和観音とメッセージを

たディーン・ラスク国務長官に、アメリカ大統領リンド

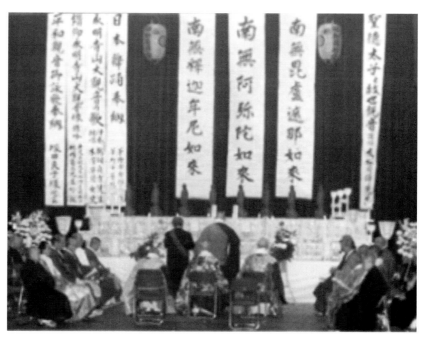

図88　都民お盆祭り（山﨑良順遺品の写真から）

忌にあたることから、昭和同願会では、東南アジアの中心であるシンガポールに平和観音を奉安しようと考えた。同年七月、京都市の知恩院でおこなわれた平和観音の開眼法要は、京都の遺族会から約三千人が出席する大規模なものだった。このとき開眼された平和観音は、シンガポール日本人墓地にある、曹洞宗の僧侶らが中心になって建立した仏殿のなかに納められた（図87）。

異なる宗派の寺院で数体ごとに開眼をおこなっていた平和観音は、一九六六年からは日比谷公会堂で開催されていた「都民お盆祭り」のなかで開眼供養がおこなわれた（図88）。都民お盆祭りは、もともと中山が理事長を務める日本仏教讃仰会によって、戦時下の四一年七月、「大東亜仏教圏お盆の夕　第一回怨親平等お盆祭り」として発足した。戦時期、日に日に増える死者に心を痛めた中山は「日中両国の戦没者はそれぞれ敵対国の死者ではあっても、平等一視の仏の慈眼からみれば、敵・味方の区別はない」と考え、慰霊祭

図89　ブラジルの日本移民開拓戦没者慰霊碑内（尾畑文正氏提供）

として「お盆祭り」をおこなった。敵国の死者も慰霊する行事だったことから軍部から圧力をかけられることもあったが、戦後までお盆祭りは続いた。中山が主催したお盆祭りでも、戦時期から怨親平等の思想が引き継がれている。

日本仏教讃仰会と昭和同願会は、都民お盆祭りを共同で開催し、毎年、戦友会や遺族会、そして都内の老人会の約二千五百人が参列した。様々な宗派の管長が導師を務め、一九六六年から七五年までの間に約三十体の平和観音が開眼された。マレーシアのクアラルンプール日本人墓地の慰霊堂の祭壇中央、フィリピンのバギオにライオンズクラブが建立した「平和の塔」、ブラジル・サンパウロ市のイビラプエラ公園内にある日本移民開拓戦没者慰霊碑の内部に作られた祭壇など、確認できただけでも世界各地に様々な形で平和観音が奉安されていたことがわかる（図89）。さらにタイのタノーム・キッティカチョーン首相、インド

のインディラ・ガンディー首相が来日した際に、それぞれ平和観音を友好のしるしとして手渡している。

当初、戦友会の仲間とともに自らが従軍した中国との友好関係と戦争死者慰霊のために平和観音を発願した山﨑だが、多くの仏教者からの助言や協力によって、世界各地へ平和観音を贈る活動を発展させた。それは「戦争死者慰霊」の寄贈、「同時代の戦争に対する抗議」の寄贈、「仏教による友好のしるし」の寄贈など、平和観音の寄贈を通じて平和を主張する活動だった。

4　大阪万博と平和祈念施設の建設

多くの平和観音を寄贈するなかで山﨑は、昭和同願会として寺院を建立することを考えるようになった。長野県茅野市の永明寺山に百尺観音を建立しようという話が持ち上がり、一九六六年、大観音がある寺院の住職になるため会社の業務を娘夫婦に譲り、再得度した。山﨑は六十歳で再び僧侶になった。だが、前章で述べたように、大観音の建立は平和の象徴である観音像を観光施設化させるものであると反対意見もあり、道路開発の問題で中止になった。

大阪万博の平和観音像

大観音像計画が中断された頃、大阪万博が開催されることを知った山﨑は、テーマである「人類の進歩と調和」は観音信仰の思想と重なると感じ、永明寺山の大観音像に代わって万博の会場に大型の観音像を建立しようと考えた。山﨑は日本万国博覧会協会と交渉し、全日本仏教会が提供した無料休憩施設・法輪閣の敷地内に平和観音を設置することを決定した。

この大型の平和観音は、矢崎が最初に制作した平和観音を拡大し、矢崎の師である平櫛が台座に揮毫したもの

図90　平和観音開眼法要（山﨑良順遺品の写真から）

を原型に、大塚美術鋳物店で鋳造された。完成した平
和観音は、矢崎の郷里である茅野市の市民会館から山
﨑の自宅がある諏訪市までパレードで運ばれた。諏訪
市の明治聖園で、善光寺名誉大勧進・半田孝海を導師
とし、超宗派の僧侶が参加して開眼法要がおこなわれ
た。祝いの花輪と紅白幕に囲まれて、諏訪市長をはじ
め地域の有力者が参加した法要の様子からは、平和観
音が地元から大阪万博に出展される喜びが感じられる
が、山﨑と矢崎は新聞の取材に対して、戦争死者慰霊
のための観音像であることを強調している（図90）。

　平和観音は大阪万博の会場に運ばれ、全日本仏教会
が提供した休憩所・法輪閣の枯山水苑内に設置された。
天台真盛宗管長・木村哲忍導師、本山西教寺一山住職
式衆によって、平和観音安置の法要が営まれた。法輪
閣がモノレール駅付近という人通りが多い場所だった
ことから、万博開催中は平和観音の前で記念撮影をす
る来場客が多くいた（図91）。法輪閣はパビリオンで
はなく休憩所だったため、ガイドブックなどに平和観
音については掲載されていない。だが、多くの人々が
訪れる大阪万博の会場に平和を象徴する観音像が建立
された事実は、モニュメントとしての観音像が広く浸

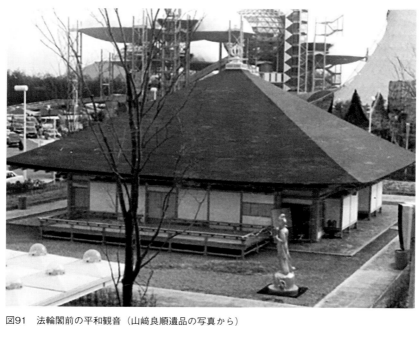

図91　法輪閣前の平和観音（山﨑良順遺品の写真から）

透していたことを示している。

平和観音を本尊とする寺院の建立

山﨑は、大観音像のかわりとして万博会場に建立した平和観音を本尊に寺院を建立しようと考えていた。仏教国のパビリオンを見て回った結果、ラオス館のパビリオンが最も寺院にふさわしいと考えた。そしてラオス大使館と交渉し、ラオス国王からパビリオンの建物だけでなく、本尊の釈迦如来立像などパビリオン内の展示品も譲り受けることが決まった。このラオスパビリオンを長野県の霧ヶ峰に移築し、平和観音を本尊として、戦争死者慰霊と平和祈願の超宗派寺院「中観山同願院昭和寺」の建立を発願した。

一九七一年四月、昭和寺の工事が始まると、時を同じくして、山﨑の思想に大きな影響を与えた椎尾が亡くなった。山﨑は、椎尾遷化直後、「共生」誌上で以下のように述べている。

　私は今生涯の大願として慈母観音を本尊とする昭和寺を長野県諏訪市の霧ヶ峰に建立中

であるが、此の観音は「ともいき」の教を私なりに実生活を通して体感した所を、大衆に解り易いようにと考えて、二童子を配する慈母観音像に表現したものである。これを有縁の内外各地にまつり、昨年は三米の金色像に拡大して万国博覧会に出展し、視覚を通して人類の平和、調和を訴えた。このことは純粋な「ともいき」を尊ばれる人々から見れば本流から離れているように思われようが、中観山同願院というのも実は「ともいき」の教を表わす仏教哲学的、浄土教学的用語である。[31]

平和観音は文字や言葉ではなく、視覚を通して人類の平和と調和を訴えるものだった。平和観音は共生運動から強い影響を受けたが、言葉と異なり、特定の思想を強く訴えるものではなく、「平和＝共生」を象徴的に示すものだった。山﨑は、椎尾が亡くなった後も、共生運動の発展として平和観音の寄贈を続けた。大阪万博の会場に建立された大型の平和観音が三十三番目の観音像だったことから、昭和寺の完成をもって三十三観音寄贈の大願成就とした。

ラオス館を霧ヶ峰に移築して作られた昭和寺は、特定の宗派に属することなく、檀家をもたない寺院であった。毎夏、異なる宗派の僧侶を導師として招いて、戦争犠牲者慰霊と平和祈願の法要をおこない、超宗派的な活動は続いた（口絵・図14）。

世界平和同願会による平和観音寄贈

昭和寺は宗教法人だったが、境内地を諏訪市から貸与されていたことが問題になった。問題を解決するため、昭和同願会を財団法人世界平和同願会と改変し、境内施設を国際親善と青年教育に利用することで、財団法人として諏訪市から土地を借りることになった。[32]　一九七二年七月、安田生命本社で、山﨑良順のほか中山理々、安田生命の三谷深、全日本仏教会創立者の友松円諦、仏教学者の中村元、天台真盛宗の岩田教順、臨済宗大徳寺派の山本禅登が集まって財団設立を決議し、短時日のうちに許可を得た。世界平和同願会の理事長に山﨑が、名誉理

事長には中山が就任した。

このように組織が改変されても平和観音の寄贈は続いた。海外への渡航が可能になり、海外での戦争死者の遺骨収集が盛んになると、山﨑も遺骨収集に関心をもち、遺骨収集活動を進めていた臨済宗妙心寺派の僧侶・山田無文に平和観音を託したいと申し出た。山田は一九六七年頃からニューギニア、フィリピンなどで遺骨収集と供養塔建立を開始し、七〇年、南太平洋友好協会を設立した。

山﨑が、山田が団長を務める遺骨収集団に託した平和観音は、ヤンゴンのカバーエーパゴダ内に奉安された。「カバーエー」とはミャンマー語で「世界平和」の意であり、平和観音を奉安するにあたり、最もふさわしい場所として選ばれた。また、南太平洋友好協会がボルネオのラブアンに建立した大慰霊碑内にも平和観音が納められている。

南太平洋友好協会の事務局がある京都市の法輪寺内、英霊堂にも平和観音を祀っている。南太平洋友好協会事務局長で法輪寺の住職だった佐野大義は、関西にも靖国神社のように遺族が詣でる場所が必要だと考え、一九八〇年、本堂内に南太平洋友好協会関係戦没者の位牌を納めた英霊堂を作った。南太平洋友好協会が遺骨収集で持ち帰った遺骨は千鳥ヶ淵戦没者墓苑に埋葬しているが、一緒に持ち帰った飯盒や武器などの遺品は英霊堂の位牌が置かれた祭壇の下に納められている。現在も英霊堂には平和観音が祀られ、ともに戦争死者慰霊の活動をおこなった二つの団体の交流を伝えている。

一九七五年には、山﨑は天台宗の僧侶で作家の今東光とともにハワイ、オアフ島に平和観音を持参し、天台宗開教総長の荒了寛導師のもとに真珠湾攻撃犠牲者を供養する法要をおこなった。この平和観音は天台宗ハワイ別院に安置されている。昭和寺という自ら住職を務める寺院を得てからも、平和観音を寄贈することが山﨑にとって重要な意味を持ち続けた。

188

5　理想世界の中心に立つ観音像

昭和寺の建立をきっかけに山﨑は平和観音を中心とする理想の信仰空間を模索するようになった。平和という理想を表すため、廃仏毀釈によって分離させられた神道と仏教との習合や上座部仏教と大乗仏教の融合を目指す思想へと発展する。

神仏習合のなかの平和観音

平和観音寄贈のなかで、超宗派の仏教者から協力を得た山﨑は、明治維新後、神仏分離によって破壊された「聖徳太子以来の伝統形式の日本仏教[34]」を復興しようと考えるようになった。そして昭和寺を、聖徳太子の思想をもとにした神仏習合の寺院とすることを決めた。

一九七五年、世界平和同願会は、京都市の清涼寺境内に建立された聖徳太子殿に平和観音を奉安した。聖徳太子殿は、法隆寺の夢殿を模した八角円堂で、琵琶法師の江頭法輪によって建立されたものである。幼少期から琵琶を演奏していた江頭は、聖徳太子と観音に帰依し、宗教琵琶の一派を創立した。三九年、江頭は大連に太子殿や聖徳太子会館を建立した太子会の顧問になったが、翌年、口論から妻を刺殺してしまう。戦時期の混乱もあり短期間で刑期を終えた江頭は、中外日報社社長の真渓涙骨の勧めによって、浄土宗で得度した。「中外日報」に「昭和の熊谷蓮生房の健在を祈る」という記事が出ると、清水寺管長・大西良慶から手紙が届き、大西が開設した福祉施設・同和園で働くようになった。同和園退職後、「和をもって尊し」の思想で世界平和を祈願する団体・大日本聖徳会を設立した。清水寺で堂守をしていた江頭は、個人で募金を集めて聖徳太子殿を建立した。

堂内には本尊として、彫刻家の今里龍生が原型を制作した等身大の聖徳太子像が安置されているほか、複数の

像が祀られていて、そのなかに平和観音も安置されている・江頭は、聖徳太子の思想に基づいた平和を実現するため、聖徳太子殿に安置された像と同じ聖徳太子像を長崎市や広島市などに寄贈している。そして十六体目の聖徳太子像が、昭和寺に寄贈されることになった。世界平和同願会の活動と大日本聖徳会の活動は、平和の象徴として彫像を寄贈するという意味では同じ発想に基づいている。だが、山﨑が聖徳太子像を日本仏教を象徴する存在としていたように、江頭による平和活動は日本国内に向けてのものだった点が平和観音とは異なっている。

江頭から聖徳太子像を寄贈されたことによって、平和観音を本尊とし、聖徳太子像とラオスパビリオンの本尊だった釈迦如来立像を脇侍とした昭和寺独自の三尊が完成した。さらに、神仏習合の理想を実現するため、昭和寺の境内に伊勢神宮の古材を用いて、伊勢神宮・諏訪大社・御射山社の三社合祀の神社を建立した。一九八〇年七月十日、午前中に伊勢神宮と諏訪大社の神職によって三社神殿建立鎮座祭が、午後には山田を導師に太子像奉安終戦三十五年大法要がおこなわれ、聖徳太子像は開眼された。こうして昭和寺は平和観音を中心に「平和＝共生」を象徴する理想的な宗教空間へと発展した。

地球上に立つ新しい平和観音

一九八〇年頃、矢崎が制作した平和観音から作られた鋳造型が割れた。すでに矢崎は亡くなっていたため新しい平和観音の原型が必要になった。東伏見の紹介によって、仏師の明珍昭二によって新しく平和観音が制作された。明珍は、岡倉天心のもと美術院で仏像修復に従事していた明珍恒男を父にもつ。しかし早くに父を亡くしたため、十五歳から満州に渡り南満州鉄道で石炭夫として働いていた。引き揚げ後、東京美術学校に通い彫刻家の道を志し、「新制作展」⁽³⁸⁾に裸婦像などの彫刻作品を出品していたが、生活のため父と同じ仏像修復の道へ進み、多くの仏像の修復を手掛けた。

明珍が制作した新しい平和観音は、矢崎が制作したものと同じく地球の上に観音が立ち、その足元に二人の童子が表されたものである（図92）。古仏の修復をおこなってきた明珍らしく、柔らかな曲線で表された伝統的な

190

形状の観音像となった。また山﨑の希望で、二人の童子は少し成長した姿とし、漢字圏以外の人々にも理解しやすいように、具体的な地球の形を表した台座に変更された。台座の裏面には「佛陀菩薩 慈悲万生 度脱苦海 共生楽土 同願進和 帰依三宝 健修徳能 励業報恩」と刻まれた。この観音像も共生思想を表す像だった。

新しい平和観音の制作にかかる費用は、仏教伝道協会会長の沼田恵範が寄進した。沼田は、広島県の浄土真宗本願寺派の浄蓮寺に生まれ、仏教布教のため十九歳で渡米した。仏教文化を伝えたいと英文雑誌 "The Pacific World" を創刊したが、資金が行き詰まり、四年で発行を停止した。仏教を広めるためには資金が必要だと痛感し、帰国後、三豊製作所（現ミツトヨ）を設立し、マイクロメータの国産化に成功し大企業へと成長させた。ミツ

図92　平和観音（山﨑良順遺品の写真から）

会の会長室に安置された。

世界平和の中心的シンボルとなる観音像

晩年の山﨑は、大乗仏教と上座部仏教の融合を望むようになった。一九八六年九月、元スリランカ大使夫人で平和活動家のダミニ・バスナヤケから仏舎利を贈られた。この仏舎利は平和を祈念して、広島市と長崎市そして

図93　仏舎利（昭和寺）

トヨは仏教を世界に伝道するために設立された企業であり、売り上げの一部は、仏教伝道協会の財源に充てられている。沼田は、「世界の平和を限りなく念じているのは仏教をおいてはない」と述べ、様々な仏教者を支援した。世界平和同願会に対しても、諏訪市から買い取った土地を無償で昭和寺に貸与するなど、多額の援助をおこなった。

中山の没後、世界平和同願会の代表になったのは中京大学理事長・梅村清明だった。梅村は宗教者ではないが、シベリアの凍餓死した戦友のために平和観音を贈りたいと願い、山﨑の活動に賛同したのである。梅村の協力で、三体の平和観音が中京大学講堂で開眼された。梅村が団長を務める陸上選手団によって南京市と上海市へそれぞれ寄贈され、残り一体は仏教伝道協

192

昭和寺に、同時に贈られている。仏教伝道協会での仏舎利拝受式、昭和寺での仏舎利奉安式にもスリランカ大使夫妻は参加している。山﨑は、ラオス館のパビリオンを譲り受けたときから、大乗仏教と上座部仏教が提携して世界平和に貢献するためには釈迦の仏舎利塔を建て、超宗派の国際寺院にしなければならないと考えていた。そしてスリランカ大使館に対して仏舎利拝受を願い出ていて、それが実現したのである（図93）。

山﨑は昭和寺本堂前に、平和観音と向かい合うように仏舎利を納めた国際大霊塔を建立し「戦没者、一般、国、宗教の別もなく皆仏の子として合祀したい」と考え、募金を募った。山﨑の遺品には藤井日達によるピースパゴ

図94　上：ジョージ・H・W・ブッシュ大統領からの返書（山﨑良順の遺品から）、下：「諏訪市民新聞」1992年1月21日付

ダの資料が含まれていて、思想や造形などについてはピースパゴダを参照し、国際大霊塔を計画していたようである。しかし、すでに多くの協力者が亡くなり、山﨑自身も従軍時の傷が悪化して車椅子生活を余儀なくされ、活動は縮小し、国際大霊塔が建設されることはなかった。

晩年になっても山﨑の平和に対する願いが薄れることはなかった。一九九二年、湾岸戦争の様子をみて、悲惨な戦争を繰り返さないようにと、平和観音をアメリカ大統領ジョージ・H・W・ブッシュに贈り、ベトナム戦争時と同様に戦争に抗議し続けた（図94）。最後まで平和観音にこだわり続けた山﨑は、九六年に亡くなった。山﨑没後、平和観音の寄贈は長女・入来院貞子によって続けられたが、貞子の没後は、孫で昭和寺の現住職である入来院大圓によって慰霊祭だけが続けられている。

6　超越的な平和の象徴へ

山﨑や戦友の従軍体験による自責の念から発願された平和観音は、超宗派の協力者を得て世界各国に寄贈され、大阪万博の会場に平和を象徴するモニュメントとして平和観音を建立するなど、その活動が発展した。新たな仏教思想である共生から着想し、「共に生きる」ことを地球の上に立つ観音像と二人の童子で表し、平和という抽象的なイメージを具体的な造形物で表した。そして平和を象徴する観音像を介することで、共生の思想による平和を伝えるコミュニケーションが生まれた。

山﨑が三十年以上にわたって平和活動をおこなうことができたのは、多くの賛同者や協力者を得たからである。仏教を追求した彫刻家の矢崎虎夫、怨親平等のお盆祭りを開催した中山理々、仏教者の国会議員としてアジア諸国を歴訪した大谷よし雄、南太平洋や東南アジアで遺骨収集をおこなった山田無文、聖徳太子の思想による世界平和を願った江頭法輪、仏教を伝道するために起業した沼田惠範など、個々の「仏教思想による平和活動」と、

194

山﨑による戦争死者の慰霊や平和への祈りが平和観音を寄贈する活動によってつながった。日本仏教においてすべての宗派で観音信仰がおこなわれていて、さらに共生思想は「縁起」という仏教の根本思想をもとにしているため、宗派を超えた協力者を得ることが可能になった。

住職を務める寺院・昭和寺を建立した山﨑は、自らの理想的な仏教の形を創造していく。平和観音を本尊とする独自の三尊像に具体化されたように、山﨑は、日本仏教と世界の仏教を結ぶ中心的な存在として平和観音を捉えていた。実現されることはなかったが、仏舎利を納めた国際大霊塔を建立し、三社神社やラオス館のパビリオンをあわせ、平和観音を中心に大乗仏教と上座部仏教がつながった理想の伽藍を思い描いた。

共生の思想を基本としながらも、様々な協力者と関わるなかで平和観音は普遍的な平和の象徴になった。観音像が本尊となり、釈迦如来像を脇侍とするなど、通常の仏像を祀る方法とは異なる姿からも、山﨑が大乗仏教の菩薩を超える存在として平和観音を捉えていたことが理解できる。すなわち平和観音の寄贈活動は、共生思想を発展させた独自の思想による平和のための活動だったといえるだろう。

　　　注

（1）君島彩子「一九七〇年日本万国博覧会における仏教的造形物の役割」、佐野真由子編『万博学――万国博覧会という、世界を把握する方法』所収、思文閣出版、二〇二〇年

（2）寄贈された観音像は「平和観音」以外に「平和同願観音」「慈母観音」「平和慈母観音」「昭和慈母観音」などと呼称されているが、本章では「平和観音」の表記で統一した。

（3）千葉杲弘監修、寺尾明人／永田佳之編『国際教育協力を志す人のために――平和・共生の構築へ』学文社、二〇〇四年、四ページ

（4）共生思想の研究として以下を参照。山口定「『共生』とは何か？」、『学術の動向』編集委員会／日本学術会議編

「学術の動向」一九九七年一月号、日本学術協力財団、一七―二二ページ、前田惠學「椎尾弁匡師と共生の思想」「印度学仏教学研究」第五十四巻第二号、日本印度学仏教学会、一九七六―六八一ページ、真鍋顕久「社会福祉の観点からの共生思想――仏教における共生」、紀要編集委員会編「名古屋女子大学紀要 人文・社会編」第五十号、名古屋女子大学、二〇〇四年、五五―六六ページ、竹村牧男「「縁起」と「共生」――仏教の視点から」「東洋学論叢」第三十一号、東洋大学文学部、二〇〇六年、四七―八六ページ

(5) 浄土宗大辞典編纂委員会監修、浄土宗大辞典編纂実行委員会編「新纂浄土宗大辞典」浄土宗、二〇一六年

(6) 黒川紀章「共生の思想――未来を生きぬくライフスタイル」徳間書店、一九八七年

(7) 黒川紀章「私の出会った仏教者――椎尾弁匡先生の教えと共生の思想」「大法輪」二〇〇五年十二月号、大法輪閣、二六―三一ページ

(8) 共生会編「共生とは何か」共生会出版部、一九七七年、一二ページ

(9) 椎尾弁匡「共生講壇」「椎尾弁匡選集」第九巻、椎尾弁匡選集刊行会、一九七三年、七ページ

(10) 一九三一年に財団法人共生会と組織を改め、宗教信仰に基づく教化運動を積極的に展開していった。結衆の会場は主に寺院だったが、寺院以外でも結衆はおこなわれている。

(11) 椎尾弁匡「共栄の大道」共生会、一九四一年、八三ページ

(12) 菊池武之介「共生記念日を迎えて」「共生」第四十六巻第六号、共生会、一九六九年、二四―二六ページ

(13) 「諏訪毎日新聞」一九六八年二月十三日付

(14) 「諏訪毎日新聞」一九六八年二月二十一日付

(15) 「諏訪毎日新聞」一九六八年二月二十八日付

(16) 山﨑良順「中国へ観音像を贈るその発想の遠因と近縁」「同願」第二十三号、世界平和同願会、一九八三年、二一―五ページ

(17) 「朝日新聞」一九七五年七月四日付

(18) 山﨑良順「昭和同願会の発足とその本願（一）」「共生」第三十九巻第一号、共生会、一九六一年、一六ページ

(19) 「仏教タイムス」一九七〇年三月十四日付

196

(20) 山﨑良順の子・康子氏のご協力により遺品を拝見した。

(21) 山﨑良順「霧ヶ峰中観山昭和寺建立と日本仏教徒の使命」「同願」第十一号、世界平和同願会、一九七九年、二―五ページ

(22) 山﨑良順「平和観音三十三体奉祀の大願成就と今後の方針」「同願」第三号、世界平和同願会、一九七六年、二―三ページ

(23) インド日本寺落慶式実行委員会編『印度山日本寺――落慶記念豪華写真集』国際仏教興隆協会、一九七四年、二八ページ

(24) 大溪贇雄から改名。全国選出、自由民主党、当選四回（衆議院／参議院編『議会制度百年史 貴族院・参議院議員名鑑』大蔵省印刷局、一九九〇年）

(25) ベトナムの宗教団体名は今井昭夫「社会主義ベトナムにおける宗教と政治――国家公認宗教団体を通して」（「Quadrante」第一号、東京外国語大学海外事情研究所、一九九九年、一八四―二〇六ページ）を参照。

(26) 「京都新聞」一九六六年七月七日付

(27) 坂井田夕起子「中国人俘虜殉難者遺骨送還運動と仏教者たち――一九五〇年代の日中仏教交流をめぐって」、大阪教育大学歴史学研究室編「歴史研究」第四十七号、大阪教育大学歴史学研究室、二〇〇九年、一三二―一四三ページ

(28) 「仏教タイムス」一九六八年五月二十五日付

(29) 「仏教タイムス」二〇〇二年八月一日付

(30) 前掲「仏教タイムス」一九七〇年三月十四日付

(31) 山﨑良順「椎尾師表と中観山同願院昭和寺」「共生」第四十九巻第七号、共生会、一九七一年、二一―二七ページ

(32) 財団法人世界平和同願会は、二〇一三年十二月に組織を解散。活動を宗教法人昭和寺に統一した。

(33) アジア南太平洋友好協会編「佛桑華」第一号、南太平洋友好協会、一九七五年、六ページ

(34) 山﨑良順「世界平和同願の歩み」「同願」第九号、世界平和同願会、一九七八年、二ページ

(35) 江頭法輪『苦難の恩寵』全日本聖徳会本部、一九七五年、四二―四九ページ

(36) 同書六四―九七ページ

（37）堂内は非公開。清涼寺から写真を提供していただき内部を確認した。

（38）明珍昭二氏から聞き取り（二〇一三年九月二十四日）。

（39）大住広人『賢者の一燈――沼田恵範の初心』佼成出版社、二〇〇五年、二八五ページ

（40）山﨑良順「世界平和のため仏舎利奉安の国際万霊塔建立を発願す」「同願」第三十三号、世界平和同願会、一九八七年、四―五ページ

第7章　仏教を超えた平和の象徴としての観音像

1　怨親平等の戦後

　第2章で詳しく論じたように、日中戦争開戦後、中国でもあつく信仰されていることが広く知られるようになった観音は、敵味方を問わず戦争による死者を「怨親平等」に慰霊する信仰対象になった。しかし真珠湾攻撃によって太平洋戦争が開戦した後、仏教界はアメリカ軍をはじめとする欧米の犠牲者を供養することはなかった。

　五族共栄や大東亜共栄圏の理想像と結び付いた日中友好のプロパガンダとして重視された観音信仰において、怨親平等の慰霊の対象になったのはアジアの人々だけであり、「鬼畜米英」に差し向けられたのは、彼らの降伏の祈願であった。だが、敗戦とともに状況は大きく変化する。　白蓮社が連合国軍を慰霊する平和観音を発願していたように、戦後の観音像は平和を願う信仰対象として定着し、平和を願うなかで連合国軍側の戦争死者慰霊もおこなわれるようになった。

連合国の戦争死者を慰霊する仏教界

敗戦直後から宗派を問わず日本の仏教者たちは「怨恨なき平和」を謳い、しばしば連合軍の戦争死者を怨親平等に慰霊するようになった。仏教学者の末木文美士は、歴史的にみれば日本仏教のなかで「怨親平等」の供養は伝統になっているが、そこには、怨をのんで死んだ戦死者の悪霊的な活動を封じるという意味もあったことから、「怨親平等」はこれまで、戦争の勝者が敗者を供養する際に用いられた。[3]しかし、アジア太平洋戦争後では、敗者である日本から勝者である連合軍に向けて怨親平等の供養がおこなわれた。こうして敗戦によって大東亜共栄圏という理想像が消滅しても、観音像に対する戦争死者慰霊の祈りは続いた。観音像が象徴するものは「興亜」から「平和」へと変化したが、怨親平等の慰霊は引き継がれ、観音像には日本の戦死者、戦災犠牲者だけでなく敵国の死者を含むすべての戦争死者の慰霊・供養が願われた。

観音信仰が盛んな中国に対して、第二次世界大戦の連合国軍にはアメリカなど仏教徒が少ない国も多く、戦場になったフィリピンや南太平洋地域はカトリックを信仰する者が多い地域である。アジア太平洋戦争でのすべての戦争死者を怨親平等に慰霊するとき、仏教の尊格である観音像では、仏教徒以外の「敵」も慰霊するには不十分だと考えることもできるだろう。このような思いから、観音像にキリスト教などの異なる象徴性を与えることで、すべての戦争死者の慰霊が願われた。さらに観音像を仏教にとらわれない「超宗教的な存在」であると捉えることで怨親平等の慰霊を願った人々もいた。

第5章で論じた戦争死者慰霊のために建立された霊山観音境内には、一九五九年、「日本軍管理下で戦没した外国将兵四万数千名の第二次世界大戦戦没無名戦士」を慰霊するメモリアルホールが建立され、戦没捕虜の名簿が保管された（図95）。多くの仏像や位牌が祀られた本堂とは別棟で建立されたメモリアルホールは、ステンドグラスが取り付けられ大理石の碑には英語で碑文が刻まれていて、仏教徒ではない戦争死者に配慮する形で怨親平等に戦死者慰霊をおこなおうとしたものである。一方でメモリアルホールには、オリエンタルな衣装を身にま

とった女性の彫刻が安置されている。平和を象徴する女神像とも考えられるが、この像の服装やポーズは大正期の仏像風彫刻との類似点がみられる。戦後の平和を象徴する観音像において、しばしば仏教風彫刻的な表現が用いられたことに鑑みれば、この像もまた観音が応身したものと捉えることもでき、巨大な観音風彫像を中心とする伽藍のなかで、観音による怨親平等の慰霊がおこなわれているといえるだろう。

図95　メモリアルホール（霊山観音）

墜落したB29乗務員を慰霊する観音像

霊山観音のようにすべての人々を救うとされる観音信仰で、仏教徒以外にもその救いを広げようとする試みが各地でおこなわれている。すでに多数の事例を紹介したように、戦後、空襲や原爆投下などによって亡くなった戦災犠牲者の慰霊がおこなわれてきた。一方で、日本軍によって追撃された者やトラブルによって墜落したB29爆撃機の乗務員を慰霊する碑も各地に建立されている。多くは住民や宗教者が敵国の死者の慰霊を願って自主的に建立したもので、そのなかには九州大学生体解剖事件のような悲惨な事件について自戒を込めたものも含まれている。

東京都東村山市秋津地区には墜落したB29爆

撃機に搭乗していたアメリカ兵を慰霊する平和観音が建立されている。一九四五年四月、約五十機のB29によって東京近郊の空爆がおこなわれた。このうちの一機が日本軍対空砲火によって被弾し、小俣権次郎宅の庭に墜落した。庭には直径約四十メートルの穴が空き、数百メートルにわたり機体の破片が散乱したという。

戦時期、小俣は近隣の徳蔵寺住職から菩薩の功徳について聞き常に観音像を身につけていて、観音信仰のおかげで自宅付近での墜落事故でも生き延びることができたと感じていた。小俣は自宅の庭で亡くなったアメリカ兵十一人の慰霊と永久の世界平和を願って平和観音の建立を発願した。一九六〇年、小俣家の庭先にB29の乗組員の名前が刻まれた平和観音が建立され、在日アメリカ空軍司令官や東村山市長、長源寺住職・松永全隆導師のもと開眼法要が執り行われた。[6]

庭先で亡くなったB29の乗組員は敵国の兵士ではあるが、観音信仰による怨親平等の慰霊の願い、さらには世界平和への願いが重なることで平和観音が生み出されたのである。怨親平等の慰霊をおこなった小俣の活動は地域でも語り継がれ、地域の平和学習の題材にもなっている。個人の観音信仰を背景としながらも、平和を象徴するこの観音像は、B29の墜落という歴史と怨親平等を後世に伝えるモニュメントとして機能しているといえるだろう。

空襲の犠牲者と爆撃機の乗務員を慰霊する観音像

静岡県静岡市の賤機山山頂にも墜落したB29戦闘機の乗務員を慰霊する救世観世音菩薩（静岡市戦禍犠牲者慰霊塔）が建立されている。この観音像は一九四五年六月十九日から二十日にかけての静岡大空襲で亡くなった千九百五十二人の犠牲者の慰霊とともに、空襲の際に墜落した二機のB29搭乗員二十三人を慰霊するものである。

B29の墜落現場にあった料理店の親戚にあたる伊藤福松が搭乗員の遺品である水筒を保管し、「死んでしまえば敵も味方もない」と自宅の敷地内に慰霊碑を建立した。[7]この慰霊碑を賤機山に移した際に伊藤が発起人となって観音像が建立されたのである。石工の増野嘉が制作した救世観世音菩薩は観音会というグループの維持・管理

202

図96　静岡空襲犠牲者日米合同慰霊祭（賤機山公園）

　によってきれいに保たれていて、賤機山自体がハイキングコースになっているため、観音像に手を合わせる者は多い。

　さらに救世観世音菩薩の前では、地元の医師が主催する慰霊祭が毎年おこなわれている。元アメリカ軍戦闘機搭乗員や静岡市遺族会が出席する慰霊祭では、アメリカ大使や静岡市長などの来賓挨拶の後、横田基地から出席したアメリカ軍と地元の自衛隊による献酒がおこなわれる。これは伊藤が保管していたB29の墜落跡から見つかった黒こげの水筒にバーボンウイスキーを入れB29慰霊碑にかけ、清酒を観音像の台座部分にかけるというものである。そして静岡市仏教会の僧侶による読経とアメリカ軍従軍牧師による祈りの言葉、アメリカの国家と「君が代」の演奏、献花、鎮魂ラッパの吹奏などがおこなわれている。慰霊祭の様子からも理解できるように、かつて敵同士だった日本とアメリカの両国の友好を強調することで、怨親平等の慰霊をおこなおうとしているのである[8]（図96）。

　戦時期の怨親平等の思想は、大東亜共栄圏の理

想を実現するためのものであり、連合国側の兵士がその対象になることはなかった。だが、敗戦とともに連合国を含むすべての戦争死者の慰霊がおこなわれるようになった。それは墜落したB29の乗組員に対する慰霊に代表される、「死んでしまえば敵も味方もない」という住民の個人的な死者慰霊の感情から生まれた部分が大きい。

観音信仰は特定の仏教教義に限定される信仰ではないため、連合国の戦争死者慰霊における観音像の位置付けも個々の解釈によって異なっている。だが戦時期の怨親平等と結び付いた観音信仰は、戦後も形を変えて続いているといえるだろう。

2　平和観音と戦後の怨親平等

第3章で論じたように、「平和観音讃仰歌」がよく合唱され、平和観音会が発願した『夢違観音』を模した平和観音が様々な人の手を介して各地に祀られたことによって、戦後すぐに「平和観音」という名称が広まった。この平和観音のなかには連合国軍の兵士を含む怨親平等の慰霊へと発展した事例も存在している。

十三重塔平和観音と十字架の供養碑

平和観音会が発願した平和観音のうち一体が、広島市の三滝寺境内の十三重石塔内部に安置されている。サンフランシスコ対日講和条約の翌年にあたる五三年、戦争犯罪人として死刑および獄中死した五十六人を供養するため、広島県白菊遺族会によって十三重石塔は建立された。ブロンズ製の平和観音は、石塔の第一層に空けられた穴に納められ、近くまで寄らなければその姿に気がつかない（図97）。

一九五三年十一月に刻まれた「十三重塔平和観音建立趣旨」には、「戦争犯罪人とされ亡くなった家族の慰霊を祈るとともに、再び悲惨な戦争と戦争犯罪を繰返さぬよう観音菩薩の法灯を人類の一人一人の心にいながら悪

204

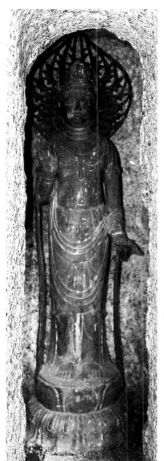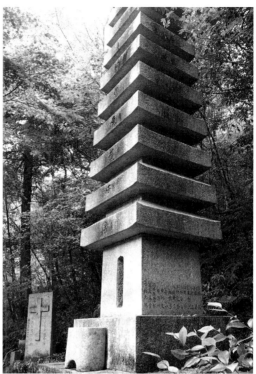

図97　十三重石塔と大東亜戦連合軍戦死没者供養碑（三滝寺）

夢を転じて幸いに導くという『夢違観音』を十三重塔内に納め、永劫の平和を祈念いたしたく御結縁を願う」とある。ここでも悪い夢をいい夢へと転じることが理解できる。

十三重塔が建立された二年後の一九五五年、すぐ隣に新たな石碑を建立し、石塔の名称も「第二次世界大戦戦争犯罪者慰霊十三重塔」と変更された。新たな碑文は、スガモプリズンで服役した後、釈放され政界に復帰した賀屋興宣によって書かれたもので、基本的には「平和観音建立趣旨」と同様の趣旨だが、戦犯やその遺族の待遇の改善と戦死者の顕彰の側面を強調している。

同時期、十三重塔の横に大東亜戦連合軍戦死没者供養碑が建立された。中央に大きく十字架が浮き彫りされ、その左右に「大東亜戦連合軍戦死没者供養碑」と刻まれている。建立経緯を書いた碑文などは刻まれておらず、発願者名が書かれていたと思われる箇所が後から削られているため、どのような意図で建立された碑であるかは不明である。しかし、キリスト教のシンボルである十字架をあしらうことで、キリスト教徒が多い連合国の戦死者を慰霊しようと願われたことは確かだろう。寺院の境内でありながら、怨親平等の死者慰霊を願うため、平和観音が納められた十三重塔とともに十字架の碑が建立されたのである。

硫黄島の平和観音

アジア太平洋戦争硫黄島の戦いで知られる硫黄島にも、平和観音会の平和観音のうち一体が建立されている。

硫黄島がアメリカの占領下だった一九五二年、元海軍大佐で白蓮社の創設者の一人、和智恒蔵によって平和観音は硫黄島に建立された。和智は硫黄島に海軍中佐（のちに大佐）として赴任したが、陸軍の栗林忠道中将と対立し、アメリカ軍上陸前の四四年十月に内地に転属になり敗戦を迎えている。自分だけが生き延びたという自責の念もあって、戦後すぐの四五年十一月、硫黄島で亡くなった人々の供養のため京都の空也堂で得度し天台宗の僧侶になった。

一九五一年、和智はアメリカとの交渉の末に遺骨収集と慰霊のため硫黄島渡航の許可を得た。黒染めの衣に茶

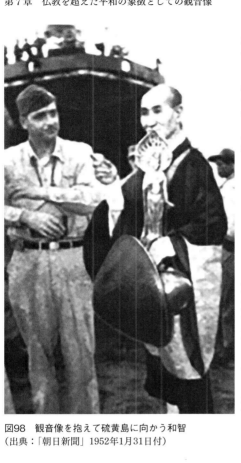

図98　観音像を抱えて硫黄島に向かう和智
（出典：「朝日新聞」1952年1月31日付）

色の袈裟をかけ、あみ傘を被り、木魚がわりに瓢箪を下げ、数珠を手に平和観音を抱きかかえてLST（戦車揚陸艦）で硫黄島に上陸した（図98）。日本軍が拠点としていた摺鉢山の麓を「南観音」と名付け、コンクリート製の厨子に自らの手で持参した平和観音を納めた。しかしこの平和観音はアメリカ兵によって持ち帰られたため、六九年、白蓮社が保管していた平和観音のうちの別の一体をかわりに安置している。

観音からマリア観音へ

和智は硫黄島の戦いでの日本軍最後の抵抗地点である最北部を「北観音」と名付けた。北観音には、彫刻家の島村亮明が制作した聖観音菩薩坐像が安置されたが、この観音像はアメリカ兵によって破壊された。東京に戻った和智は、観音像が破壊されたことをアメリカ大使館参事官に対して抗議した。この際に、参事官から「アメリ

人のステレオタイプともいうべき、つり目でエラが張った顔つきは、アメリカ側が仏像制作の経験がない彫刻家に制作を依頼したものだろう。巻子を持って座る白衣観音は立体像ではあまり作例がないことから、観音像の絵画を参照したと考えられる。また顔は、リアルなものにするためにアジア系のモデルを使ったのかもしれない。いずれにしても、限られた情報のなかで作られたアメリカによる「善処」の観音像であった。

一方で、破壊された聖観音菩薩坐像は返送され護国寺の忠霊堂に安置されていた。一九七七年、修復された聖観音菩薩坐像は硫黄島協会が元の厨子に戻し、再び開眼供養がおこなわれた。すでに硫黄島はアメリカから日本

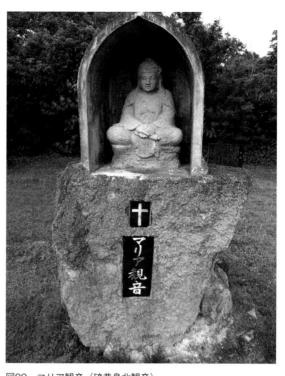

図99　マリア観音（硫黄島北観音）
（出典：「硫黄島写真館」〔http://sk-photo.main.jp/ioujima/map.html〕）

カ側で善処するので任せてほしい」という返答があった。一九五八年、和智が硫黄島を訪れると、破壊された北観音の厨子のなかにアメリカ側が用意した新しい像が安置されていた。

和智がこの像を「得体の知れない像」と呼んでいるように、一般的な仏像とは異なる造形をしている。像容は巻子を持つ白衣観音坐像だが、化仏や宝冠装飾がないため観音像というよりも、ローブを被った人物像といった雰囲気である。さらにアメリカでの東アジアの制作はわかっていないが、アメリカ側が仏像制作の経験がない彫刻家に制作を依頼した（図99）。この像の制作者はわかっていないが、アメリカ側が仏像制作の経験がない彫刻家に制作を依頼した

に返還されていて、これ以降は観音像が破壊されることはなかった。聖観音菩薩坐像が戻ったことで、約二十年間にわたり観音像の代わりになったアメリカ製の「得体の知れない像」は、その功績をたたえ、付近に新しく台座を作って安置することになった。

一九七九年一月、和智はこの像を「マリア観音」と名付け、台座に十字架を刻み「マリア観音」と揮毫した。この後の式辞で和智は「キリスト教と仏教を象徴するこのふたつの像が並んで立っているのを目の当たりにして、この島のアメリカ人と日本人の兵士たちが神と仏のもとで永久に平和に眠ることができるよう私は心から願い、祈ります[9]」と英語で述べている。和智はアメリカ側が用意した「得体の知れない像」を「マリア観音」と名付けることによって、キリスト教徒が多いアメリカ軍の戦死者の慰霊の象徴としたのである。

法要に出席したアメリカ沿岸警備隊ロラン局のハルトン中尉は、「マリア観音がキリスト教と仏教との合作した像であることがわかった。私はタイ人の女性と結婚しているので、自分はキリスト教徒、妻は仏教徒なので自分の家庭はこのマリア観音みたいなもの[10]」と述べている。仏教僧になった和智は、当初は「得体の知れない」というネガティブな印象をもった像を「マリア観音」と名付け、日本軍とアメリカ軍、双方を平等に慰霊した。マリア観音は仏教とキリスト教という二つの宗教の要素をもつことで「敵と味方の友好」を象徴するものだった。

3　キリスト教を意識した造形の観音像

近代以降、彫刻作品の主題になった観音像は、伝統的な仏像の造形から逸脱した表現の像も数多く作られた。さらに戦争死者慰霊と平和な世界の実現を祈って作られた観音像は、戦争の状況を反映した造形の像もみられる。このような戦争死者を慰霊し平和を願う観音像のなかには、仏教にとどまらずユニバーサルに平和を象徴するた

め、十字架や天使のような翼などキリスト教的シンボルを取り入れた観音像もあった。

翼が生えた観音像

仏像の光背や仏教寺院の装飾として迦陵頻伽など翼を有する天人を表すことはあるが、観音像が有翼の姿で表されることは伝統的にはない。だが、狩野芳崖が翼が生えた観音のスケッチを描いたように、近代以降、キリスト教やギリシャ神話の図像が大量に輸入され、日本人が翼が生えた像に親しむようになると、翼が生えた仏像風彫刻も制作されるようになり、それは戦争死者慰霊にも取り入れられた。

一九八〇年、京都市の天龍寺に飛雲観音と呼ばれる流れる雲のような翼をまとう観音像が建立されている。飛雲観音は、アジア太平洋戦争期の航空戦で命を落とした日本兵の供養と、特攻という史実を後世に伝えるために元予科練の少年飛行兵で父がニューギニアで戦死した大沼嘉朗が発願したものである。さらに飛雲観音は、同じ空の戦いに散った翼の友として、国の別なく追悼し、戦争以外の航空殉難者も合わせて供養することになった。大西良慶の協力もあって胎内に納める写経三万巻と浄財が寄せられ、世界の平和と航空安全の本尊として、飛雲の名を奉る観音像が建立された[11]（図100）。

飛雲観音の制作者は天台宗僧侶で仏師の西村公朝である。仏像を熟知した西村があえて特異な姿の観音像を制

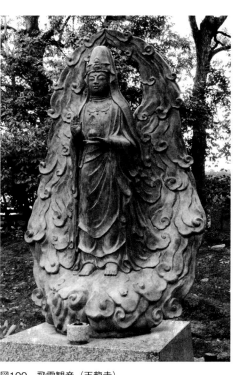

図100　飛雲観音（天龍寺）

図101　地球愛護平和観音（白雲山鳥居観音）
（出典：平沼桐江／平沼とみ『平沼桐江居士夫妻作品集』白雲山鳥居観音、1977年、40ページ）

作したのは「すべての航空殉難者を供養する」という目的のためと考えられる。飛雲観音が手に持つ宝珠には十字架が表されていて、仏教以外の宗教のイメージの融合を意識したものといえるだろう。かつては飛雲観音の前で遺族が参加する慰霊祭がおこなわれていたが、現在は僧侶による法要だけが続けられている。飛雲観音に対する願いも特攻を中心とする戦争死者慰霊から空の安全祈願へと変化していて、観音像の雲の翼も空の安全を象徴するものになっていくのかもしれない。

埼玉県の鳥居観音にも「地球愛護平和観音」と名付けられた翼が生えた観音像が建立されている。鳥居観音は埼玉銀行頭取や参議院議員を務めた平沼彌太郎が所有する山を観音の聖地とするべく一九四〇年に開山した宗教施設で、六〇年には水野梅暁によってもたらされた玄奘三蔵の遺骨を祀る塔も建立されている。平沼は自らの手で数々の仏像を彫り上げ、鳥居観音境内の各所に祀っている。平沼は近代を代表する仏像風彫刻の制作者である

三木宗策と澤田政廣に師事していて、その技術や表現力は趣味の領域を優に超えるものだった。著名な仏像を模刻するだけでなく、大正期の西洋美術を反映した仏像風彫刻も数多く残していて、第4章で論じた三十三メートルの胎内めぐりを有する巨大な観音像も建立している。

開山三十五年周年にあたる一九七五年、平沼が制作した地球愛護平和観音が、見晴らし台になっている高い塔の上に設けられた地球の上に建立された。平和を象徴する鳩の翼を背につけ、両手で霊水が入った壺を傾け、地球に注いで地球上のあらゆるものを浄化し、天地自然とともに人類の永久的繁栄を祈念するものとされる。地球の上に降り立つ姿は聖母マリアの図像とも共通する。さらに『旧約聖書』に由来する平和の象徴である鳩の翼を生やした独自の姿になっている。鳥居観音でも仏教が信仰される地域を超えた世界平和を象徴するため、従来とは異なる表現がおこなわれたといえるだろう（図101）。翼を身につけることで、観音像は仏教の一菩薩にとらわれることのない平和の象徴として独自の発展を遂げたのである。

十字架の光背の観音像

山﨑良順による平和観音寄贈活動についての前章でも明らかにしたように、戦後、海外への渡航が可能になると、日本以外の地域にも平和を象徴する観音像が数多く建立されるようになった。そのなかには十字架の形をした光背をもつ観音像がいくつか確認されている。その代表的なものがサイパン島スーサイドクリフの慰霊像である。

サイパン島は第一次世界大戦後、二十五年にわたり日本の領地になっていたため日本からの移民が多く暮らしていた。アジア太平洋戦争中には日本軍司令部が置かれ、島の北部に逃げた民間人を含む約一万人が自決したことは、現在でも「バンザイクリフ」や「スーサイドクリフ」などの名によって記憶されている。戦後、サイパン島北部のマッピィ周辺には多く慰霊碑が並び、そのなかには数体の観音像もみられる。バンザイクリフには四十二基の慰霊碑が建立され、そのなかには三体の観音像と二体の地蔵像が含まれている⑫。スーサイドクリフには六

212

基の慰霊碑が建立され、そのなかでも特に目立つ大型の碑が一九七二年、南洋群島物故者慰霊のために建立された慰霊像である。慰霊像は、日本の委任統治領時代の住民が発起し、アメリカ信託統治領政府の賛同を得て、現地住民と日本の関係者の協力によって建立された。戦時中だけでなく日本統治下で亡くなった現地住民、日本から

図102　慰霊像（サイパン島スーサイドクリフ）

の移民なども慰霊する像になっている（図102）。

慰霊像の形状は、花のように広がったコンクリート製の台座の上に十字架の光背をもつ菩薩像を設置するものである。菩薩像は法隆寺の六観音（印相は文殊菩薩像）を模している。『夢違観音』と同様に白鳳期を代表する菩薩像を模すことは、すでに述べたように戦後のひとつの流行だった。「慰霊像」という名称からも明らかなように、観音像であるとは明記されておらず現地の日本語ガイドはこの像を「マリア観音」と説明している。なおサイパン島にかつてあった南洋寺の梵鐘が伝わる東京都文京区の源覚寺の境内にも南洋群島協会の関係者によってこの慰霊像と同じ型から鋳造した菩薩像が建立されている。十字架の光背こそないものの、サイパン島の貝殻が並べられることで南洋諸島とのつながりを示している。

慰霊像と同じ型から鋳造されたと思われる菩薩像が、アジア太平洋戦争でタラワの戦いの戦場となったキリバス共和国の南タラワ・ペティオ島平和記念公園（一

213

九八二年）に建立されている。マーシャル方面遺族会によって建立された菩薩像は、南瀛之碑（アイネンカワラ）と呼ばれている。アイネンカワラは、現地の言葉で天女の意味であり、現地住民を意識して名称がつけられたと考えられる。サイパンと同様に、十字架の形状をした光背が設置されている。

また、異なるタイプのブロンズ製の観音像でも十字架の光背をもつ観音像が存在している。ミクロネシア連邦のポンペイ島コロニア公園に立つポンペイ島物故者慰霊像（一九七一年）も、像高二メートルほどの観音像の光背は金属製の十字架になっている。サイパンの慰霊像と同様に、戦死者だけでなく日本の統治時代にポンペイ島で亡くなった人々も慰霊するこの像は、コロニア町の協力を得て日本ポナペ協会によって建立された。[14]

十字架の光背をもつ観音像は現地の住民や政府の協力を得ることで建立された。海外に建立された慰霊碑の場合、多くの日本人は慰霊祭などの機会がなければ慰霊碑に行くことができない。現地の住人に慰霊碑を託すため、仏教的な観音像だけではなく十字架もつけることが選ばれた可能性も考えられるだろう。そして、すべての犠牲者の慰霊を平等におこなうことを図像的にわかりやすく表すために観音像に十字架が加えられたのである。

レイテ島のマリア観音

硫黄島で破壊された観音像に代わってアメリカ側が用意した観音像が「マリア観音」と名付けられたように、海外に建立された観音像のなかには、マリア観音という名称がみられる。アジア太平洋戦争の大きな転換点になったレイテ島の戦いで知られるレイテ島最大の町タクロバンの市の海を望む公園にもマリア観音は建立されている。約二・五メートルの御影石製の像は、地元の人々から Madonna of Japan と呼ばれ、観光地が少ないタクロバンで、ガイドブックにも紹介されている名所のひとつである。

タグロバンのマリア観音は兵庫県の主婦・坂本啓子が中心になって発願されたものである。坂本は叔父と義兄がフィリピンで戦死しているため、六回にわたってフィリピン各地で慰霊巡拝と遺骨収集に参加した。フィリピンを訪れるなかで、タクロバン市長と話す機会を得て親しくなった。坂本は、悲惨な戦いを繰り返すことがない

ように、友情と平和を誓い合う平和祈念のシンボルをタクロバン市に建立したいと市長に申し出た。[15]坂本は日本人だけでなくキリスト教徒が多いフィリピン人の慰霊をおこなうためには、仏教とキリスト教双方の意味をもつマリア観音が最適だと考えた。寄付を呼びかける「マリア観音建立の趣旨書」には「平和の女神像を建立、霊魂の上に安らぎあれと念じつつ全民族が恩讐を超えて平和のために手をつなぎ共に人類愛の道を歩むことは意義あることと信じます」とあり、マリア観音は友好によって平和を象徴するものであったことが理解できる。

マリア観音は同じく兵庫県在住の彫刻家・谷井信市によって制作された。最初に谷井が制作した石膏製の縮小模型は、地球の台座の上に立ち、左手に戦死者の頭蓋骨を抱え、右手を真上高く上げる西洋的な女神像だった。しかし慰霊像であるため、安らぎを覚える姿に変更してほしいと関係者から申し入れがあり、形状を大きく変更した。谷井によって制作された御影石のマリア観音は、手に十字架を持った女性像である。ベール部分は白衣観音と同様に髻（もとどり）によって盛り上がっているが、通常、阿弥陀如来の化仏がつけられた宝冠部分には、翼を広げた鳥が表されている。他方で顔の表情や裾の衣紋など随所に仏像的な表現もみられる（口絵・図15）。[16]

一九七七年、マリア観音は海路でレイテ島へ運ばれ海が見える公園に建立された。このようなミサを経て、「日本から贈られた聖母マリア」として地域の人々に好意的に受け入れられ、像が建立された公園もマドンナオブジャパンと呼ばれている。地元のカトリックの司祭によるミサと地域の子供たちの合唱とともに像が除幕された。[17]レイテ島のマリア観音は日本とフィリピンの友好のシンボルになったのである。

フィリピン国内には、日本の戦友会や遺族会、そして仏教者によって戦争死者慰霊の観音像が複数建立されている。[18]コレヒドール島に建立された戦没殉難者慰霊観音（二〇〇九年）は三メートル近い石製の観音である。コレヒドール島の売店では、この観音像のマグネットやポストカードを販売していて、島の重要な観光資源になっているようである。また日本人も多く訪れるセブ島のホテル駐車場には、台座を含めて約四メートルのセブ観音（一九八二年）[19]が建立されている。毎年八月十五日に日本人会による慰霊がおこなわれ、日本か

らの慰霊巡拝者も多い。しかしセブ観音の台座の碑文が切り取られる事件や光背と蓮華が盗難にあう事件などが発生している。[20]。さらに前章で紹介した一九七三年に昭和同願会によって贈られた平和観音はルソン島のバギオに建立された平和塔内に安置していたが、盗難によって失われている。[21]。

フィリピン国内では日本人によって建立された慰霊碑が管理されないまま放置され老朽化していることが問題になっている。慰霊のために訪れる戦友会や遺族会が減少し続けるなかで、レイテ島のマリア観音のように聖母マリアに類似する造形は、像の存続にとって有益なのかもしれない。

4　マリア観音による怨親平等の慰霊

これまで複数の事例で論じてきたように、平和を象徴する観音像にはキリスト教的なモチーフを取り入れるとともにマリア観音という名称が用いられることがあった。平和観音の寄贈活動をおこなった山崎良順は、平和観音について「観音菩薩であると同時に聖母マリアでもある」[22]とも述べている。マリア観音という名称自体も大正期に定着したものだが、大正期の仏像風彫刻に顕著なように、近代以降の観音像は伝統的な仏教の儀軌を離れ、キリスト教の聖母マリアのイメージが反映されることがあった。

そして戦争死者慰霊では、仏教徒だけでなくキリスト教徒（カトリック信徒）も手を合わせることができる信仰対象として、観音と聖母マリアのイメージが重ねられたのである。例えば、鉄筋コンクリート製の巨大観音像である東京湾観音の胎内めぐりにも長谷川昂が制作したマリア観音が安置されている。また特攻平和観音を祀っている世田谷観音の本堂にも陶製のマリア観音が安置されている。戦後の怨親平等のひとつのシンボルになったマリア観音だが、レイテ島の事例から明らかなように、海外に建立された観音像で聖母マリア観音のイメージは重要な意味をもつものになった。

216

図103　慰霊塔（グアム平和慰霊公苑）

仏教とキリスト教の友好を象徴するマリヤ観音

アジア太平洋戦争で戦場となったグアム島にも
マリア観音が祀られている。この像はキリスト教
者が関わることで誕生した像である。

戦後のグアムはアメリカ軍の太平洋戦略上重要
な基地になった。一九六二年になり、ようやく島
が一般開放され観光客を受け入れるようになった。
六五年、日本遺族会と日本仏教文化協会の共催で
参議院議員・植木光教を団長とする慰霊団がグア
ムを訪れた。この慰霊団には遺族だけでなく慰霊
祭をおこなうために多くの宗教者が同行していた。
この慰霊団をグアムで出迎えたのがカトリック神
父オスカー・カルボである。

慰霊団の帰国から数カ月後、カルボは来日した。
グアム島内に放置されている戦死者の遺骨収集や
慰霊公苑の建設を計画し、日本の各界に協力を要
請した。さらにアメリカ側の協力を取り付け、日
米合同で日本人戦死者の慰霊公苑を建設すること
になった。カルボ、植木のほか、祐天寺住職の厳
谷勝雄、川崎大師平間寺貫首の高橋隆天が中心に

217

なって慰霊公苑が作られた。慰霊公苑は一九六九年に完成。中央には慰霊塔が建立され、塔内にはグアム島内で収集された日本兵の遺骨と観音像が納められた（図103）。この観音像は山﨑良順が自らグアムに持参した矢崎虎夫作の平和観音である。

一九八二年、南太平洋戦没者慰霊公苑内に慰霊施設、我無山平和寺（House of Prayer for Peace）が建設され、本尊としてマリヤ観音が安置された。マリヤ観音の制作者は、兵庫県神戸市の彫刻家・芝良空である。芝は慰霊団に参加した際にカルボに面会し「仏像を作り安らかに皆が眠れるようにしてあげよう」と言われて深く感動し、この像を制作した。[24]

一・七メートル、クスノキの一木造りの像は、顔や手の表現はガンダーラの仏像と天平期の仏像を意識し、腕に抱く童子はイエス・キリストをモデルにしたという。完成したマリヤ観音は、平和寺落慶の式典でグアム知事夫妻の手で除幕された。真言宗智山派管長の上野頼栄が導師を務め開眼供養がなされ、カルボ神父によって祝福がおこなわれた。この式典について報じた地元新聞はマリヤ観音を「カトリックの聖母マリアと仏教の慈母観音[25]を表現した像」であると解説していて、仏教とキリスト教の双方のイメージを象徴する像であった。

平和寺で配布されていたパンフレットには以下のように記載してある。

今ここに、南太平洋におけるすべての戦没者をお祀りして、怨親平等にご供養し、諸霊位のご冥福と、世界永遠の平和を祈念するため、財団法人南太平洋戦没者慰霊協会[26]が中心となり、日米の仏基があい協力して、諸宗教共同の礼拝所とするこの平和寺を建立したものであります。

平和寺は、慰霊碑と同様に合掌した手を抽象的に表した形状をしていて、天井、壁、床のすべてが白で統一され、中央には南国の花と鳥を表したステンドグラスが設置されていることから、チャペルを彷彿させる建築である。当初の平和寺は白い空間にマリヤ観音だけが祀られていて、その存在感は大きかった（図104）。だが、一九

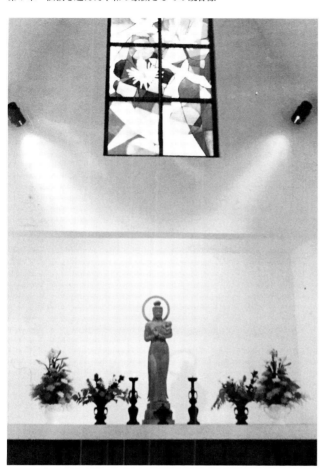

図104　完成当初の平和寺（芝良空遺品の写真から）

八七年の終わり頃、祐天寺から運ばれた金色の釈迦如来坐像を平和寺に安置し、上部には金色の天蓋が取り付けられた。

釈迦如来座像が中央に安置されたことで、彫像としてのマリヤ観音の存在は薄らいでいる。だが、二〇〇七年から仏教僧とカトリックの大司教による合同慰霊祭に「マリヤ観音フェスティバル（Mary Kan-non Festival）」という名称が使われている。グアム島では現地のカトリック神父が中心になって慰霊計画が進められ、仏教とキリ

スト教の双方がお互いに敬意をはらい南太平洋戦没者慰霊公苑や平和寺が作られた。そして慰霊祭の名称として引き継がれたマリア観音のイメージは、仏教とキリスト教、日本とアメリカ・グアムの友好を象徴するものとして重要な役割を果たしている。

サイパン島の南溟堂の慈母観音（マリア観音）

バンザイクリフやスーサイドクリフを有するサイパン島にもマリア観音が祀られている。

一九九〇年、サイパン島中央のシュガーキングパーク奥にサイパン国際礼拝堂（The Saipan International House of Prayer）、通称・南溟堂が建立された。南溟堂の本尊は、慈母観音（マリア観音）と表記されている。口絵・図16）。つまり慈母観音であると同時に、マリア観音でもあるというイメージで作られた像である（口絵・図16）。

慈母観音（マリア観音）は、曹洞宗の海外布教師だった秋田新隆が発願した。ハワイのヒロ大正寺で長く住職をしていた秋田は、リゾート開発によって変貌したサイパンを見て「ここで多くの血が流されたことを知ってもらい、戦争を知らない世代に平和の尊さを知ってもらいたい」と感じていた。また、サイパンには多くの慰霊碑が建立されているが、すべての慰霊碑が屋外にあるため、屋内で静かに死者を供養する場所が必要だと考えていた[28]。

秋田はグアムの平和寺を参拝した際に、本尊としてマリヤ観音を祀り、すべての戦争犠牲者を慰霊していることを知った。秋田と平和寺の関係者には面識がなかったが、マリヤ観音の造形や思想がすばらしいものであると感じ、仏教徒だけでなく、すべてのマリアナ連邦地域で戦死した日本兵、アメリカ兵、そして住民を含む民間人の冥福を祈る施設の本尊として観音と聖母マリアのイメージが重なるマリア観音を建立するのがいいだろうという結論に至った。

マリア観音のイメージは、宗教を超えた存在であると同時に、母性的な像であることも秋田にとって重要だった。戦争経験者から、バンザイクリフやスーサイドクリフで自決した人々が、母の名前を叫び自決したという話

を聞いた秋田は、亡くなった人々が母の胸に抱かれ癒やされることを願って、本尊に「慈母観音（マリア観音）」という名称を選んだ。秋田は、知人を通じて芝に連絡し、「サイパンの平和のシンボルを作ってほしい」と制作を依頼した[29]。慈母観音（マリア観音）の基本的な造形はグアムのマリヤ観音と同じだが、慈母観音（マリア観音）はブロンズ像で、ややふくよかで女性的な姿になっている。

南溟堂は、基礎部分以外は木造、六角形の寺院風の建築で、仏具なども日本の寺院と同じものを使用している。一九九〇年におこなわれた落慶法要では、大導師は谷耕月（正眼寺住職）が務め、導師は秋田と嶋野栄道（ニューヨーク大菩薩禅堂[30]）が務めたこともあって、日本国内だけでなく、ニューヨーク、シアトルから四百人もの参列者が集まった。

南溟堂も、当初、本尊として慈母観音（マリア観音）だけを祀っていたが、現在は新たな仏像が加えられている。二〇一〇年、大阪府の仏師・栗原嘉一が制作した木製の梅花観音と阿弥陀如来が脇侍として祀られた。梅花観音は、曹洞宗の御詠歌の講である「梅花講」の番外霊場がサイパンに作られたため安置された。またサイパン島で亡くなった戦争死者は中部地方の出身者が多く、岐阜県の遺族関係者から、岐阜県は真宗門徒が多いことから阿弥陀如来を祀ってほしいと要望があり阿弥陀如来が安置された。こうして、慈母観音（マリア観音）を本尊に梅花観音と阿弥陀如来を脇侍とする南溟堂独自の三尊が完成した。

二〇一一年、八十三歳になった秋田は日本に帰国した。南溟堂は無住の寺院になっていて、マリンスポーツの仕事をしている波上華子とスケッシュ・バーマン夫婦が管理している。シュガーキングパーク自体は、北マリアナ自治政府の土地であるため、周辺の樹木や芝の手入れなどは行政がおこなっているほか、近隣の住民もボランティアで掃除などをしている。無住になった南溟堂は、様々な宗教を信仰する者が瞑想をおこなっていて、特定の宗教の文脈ではなく、個人的なスピリチュアリティや普遍的な平和に対する祈りの空間として捉えられている[31]。だが、地域住民から好意的に受け入れられ、聖母マリアのように子供を抱く母の像が中心に置かれていることから、日本人が建てた日本様式のカトリック教会グアムと比べてサイパンは年々日本人観光客が減少している。

だと思っている者もいる。ボランティアで南溟堂の掃除をしていた近隣に住む退役軍人の男性は、親しみを込めて慈母観音（マリア観音）を「ママ」と呼んでいて[32]、母子像であることで慈母観音（マリア観音）が好意的に受け入れられたといえるだろう。

5　仏教を超越した「平和の象徴」へ

アジア太平洋戦争の連合国側の死者を怨親平等に慰霊するため、キリスト教的なシンボルを取り入れること、そして観音を聖母マリアのイメージと重ね合わせることで、怨親平等の戦争死者慰霊を象徴する像が制作されることになった。しかし「全ての宗教を信じる者」を慰霊することが望まれたとき、「観音」であり続けることは難しくなる。例えば沖縄県糸満市の平和祈念公園内に安置された「沖縄平和祈念像」は、すべての戦争死者を慰霊するため、観音像から平和祈念像へと変更されている。

一九五七年、沖縄を代表する美術家の山田真山は、戦争死者慰霊と平和を願って沖縄戦跡平和慰霊観音像を発願した。山田は十八年の歳月をかけて約十二メートルの巨大な像を制作した。当初の計画では合掌する観音像を中心に、その周囲には摩耶夫人像、聖母マリア像、孔子像、マホメット像など、異なる宗教の像を設置することで、人種を超え誰もが祈ることができる像を目指した。しかし観音像の宝冠に十字架をあしらっていたことが、地元の牧師から抗議を受け、十字架や聖人など具体的な宗教的シンボルは用いられず、名称も「沖縄平和慰霊像」に変更され、最終的には「沖縄平和祈念像」として完成した。沖縄の本土復帰後は、平和祈念公園という公的空間に建立されるため宗教的要素を排除することを日本政府が望んだという背景もあるが、「誰もが祈ることができる像」を目指したとき、従来の宗教イメージを用いることの難しさを示した事例といえるだろう。

戦後の怨親平等を象徴するマリア観音においても、すべてのキリスト教徒が聖母マリアを信仰対象としておら

222

ず、さらに仏教とキリスト教以外の宗教を信仰している者も多く、マリア観音ではすべての戦争犠牲者を慰霊するには不十分だという考え方もできるだろう。だが日本人が海外に建立した慰霊碑のなかで、日本人以外の戦争死者を慰霊するものは少ない。そのような意味で海外に建立された十字架光背の観音像やマリア観音は、怨親平等に死者を慰霊するモニュメントとして重要な意味をもった。戦争の記憶を明確に伝えるためには具体的な記録を残す必要があり、観音像のような視覚イメージで後世に伝えることには限りがある。だが観音像は、立場が異なる人々が同時に祈る場所を提供した。このような意味でも平和を祈る対象として定着した観音像は、仏教の一菩薩を超越した平和の象徴になったといえるだろう。

注

（1）前掲「日本社会における「戦争死者供養」と怨親平等」一四一ページ

（2）『読売新聞』一九四七年七月九日付

（3）末木文美士「日本における戦争の死者と宗教」、池澤優／アンヌ・ブッシィ編『非業の死の記憶――大量の死者をめぐる表象のポリティクス』所収、秋山書店、二〇一〇年、五六ページ

（4）中央大学松野良一研究室編「特集 日本全国B29慰霊碑物語」『中央評論』第二百九十九号、中央評論編集部、二〇一七年、同「特集 続・日本全国B29慰霊碑物語」『中央評論』第三百五号、中央評論編集部、二〇一八年

（5）一九四五年五月、B29の墜落時にパラシュートで脱出したアメリカ兵のうち八人が九州帝国大学で生体解剖された事件。八〇年に墜落地点の近くに「殉空之碑」が建立され、毎年慰霊祭がおこなわれている。

（6）東京都歴史教育者協議会編『東京の戦争と平和を歩く 新版』平和文化、二〇〇八年、一三〇ページ、「朝日新聞」二〇二〇年三月十六日・十七日付

（7）新妻博子『空から戦争がふってきた――静岡・空襲の記録 英和対訳』静岡新聞社、二〇一〇年、六八ページ、「静岡空襲――B29墜落」「明日へ……静岡平和資料館をつくる会ニュースレター」第九十八号、静岡市平和を考える市

民の会、二〇一四年、四—五ページ

(8) 二〇一四年六月七日におこなった静岡空襲犠牲者日米合同慰霊祭での調査。「読売新聞」(静岡版)二〇〇五年六月十九日付、「朝日新聞」二〇〇七年六月二十四日付

(9) 硫黄島協会「会報」第十号、硫黄島協会、一九七九年、一二五ページ(筆者和訳)

(10) 同誌二六五ページ

(11) 梅園博「飛雲観音像建立の由来と慰霊法要」「曹源」第二十三号、天龍寺、二〇〇〇年、一一—一三ページ、「日本経済新聞」一九八四年十一月二十八日付

(12) 二〇一四年十一月におこなった現地調査の時点。

(13) 日本語ガイド、ジェイ・サントス氏からの聞き取り(二〇一四年十一月十二日)。

(14) キリバス共和国とミクロネシア連邦で現地調査をおこなうことができなかったため、像の詳しい情報についてはウェブサイト「アジア南太平洋友好協会」(https://www.aspfa.com)(二〇二一年四月三十日アクセス)を参照した。

(15) 「朝日新聞」(阪神版)一九七七年三月八日付

(16) マリア観音の制作者である谷井信市氏から聞き取り(二〇一四年九月八日)。

(17) 「朝日新聞」二〇一三年十一月二十日付。地域住民四人から聞き取りをおこなった(二〇一五年三月十一—十三日)。

(18) フィリピンの戦争死者慰霊碑についてはフィリピン戦没者慰霊碑保存協会(http://www.pwmemorial.gr.jp/)(二〇二一年五月十日アクセス)。

(19) 二〇一五年三月一日におこなった現地調査。

(20) 「セブ日本人会」(https://www.ja-cebu.com/2020/11/11/)(二〇二一年五月十日アクセス)

(21) フィリピン戦没者慰霊碑保存協会が盗難を確認。観音像が盗難にあう背景には日本に対する憎悪も考えられるが、金属製の像は転売しやすいという側面もあった。フィリピン戦没者慰霊碑保存協会が網羅的に記録している(「フィリピン戦没者慰霊碑保存協会」[http://www.pwmemorial.gr.jp/](二〇二一年五月十日アクセス))。

(22) 永山時英が『切支丹史料集』(対外史料宝鑑刊行会、一九二七年)で、帝室博物館に収蔵されたキリシタン信徒からの押収史料を分類するために「マリア観音」の名称を用いたのが初出とされる(越中哲也『長崎文化考 其の1』「長崎純心大学博物館研究」第七輯」、長崎純心大学博物館、一九九九年、九ページ)。また芥川龍之介の『黒衣聖

母』(一九二〇年) には「麻利耶観音」という名称が用いられている。

(23) 植木光教「緑の島サイパンに玉砕兵士を弔う」「あそか」第五十五号、日本仏教文化協会、一九六五年、六―一〇ページ

(24) 芝の生涯や言説については、芝を特集したテレビ番組『終戦五十年記念　仏像を刻み平和を思う』(サンテレビ、一九九四年八月七日放送) を参照した。

(25) 『Pacific Daily News』一九八二年九月三日付 (筆者和訳)

(26) 一九八二年九月三日付で書かれたこの文章の筆者は不明だが、様々なパンフレットに転載されていることから、関係者の公式見解と考えていいだろう。

(27) 『合同慰霊祭――マリヤ観音フェスティバル報告集』南太平洋慰霊協会・全国グアム戦友会、二〇〇七年

(28) 秋田新隆氏からの聞き取り (二〇一四年十二月六日)。

(29) 秋田新隆氏からの聞き取り (二〇一四年十二月六日)。

(30) 「神戸新聞」一九八八年八月四日付、「朝日新聞」一九八八年九月二十三日付

(31) 波上華子氏とスケッシュ・バーマン氏から聞き取り (二〇一五年十二月十三日・十四日)。

(32) 南溟堂周辺でおこなったシュガーキングパークの樹木の伐採をしていた作業員と近隣住民五人からの聞き取り (二〇一四年十一月十一―十三日、一五年十二月十三―十五日)。

おわりに――現代の観音像へ

　本書では平和な世界を祈る観音像が作り出された社会的な文脈とその背景、共同体における役割の検討を通じて、観音像が担った象徴的意味の変遷を論じた。そして個人による祈りと社会的経験の共有によって新たな思想や象徴の受け皿となり、社会状況に対応し変化し続けた「観音像の近・現代」を具体的に跡付けた。

紐帯としての観音像

　前近代から信仰対象であった観音像は明治維新以降も信仰され続けると同時に、美術概念と結び付いて仏教教義とは異なる新たな価値が見いだされた。明治中期から大正期にかけて飛鳥・白鳳・天平期など古仏の影響、聖母マリアとも重なるイメージの白衣観音像、そして仏像の装飾やポーズを取り入れた仏像風彫刻という近代的観音像の「美の基準」が定着した。美術作品として展覧会へも出品されることが多かった観音像は、寺院や墓地だけでなくモニュメントとして公共空間にも設置された。

　日中戦争開戦後には戦死者慰霊を願って多数の観音像が発願された。興亜観音に代表されるように、敵味方の区別なく怨親平等に供養する観音像は、日中友好のプロパガンダとして大東亜共栄圏を象徴するモニュメントになった。だが敗戦で、大東亜共栄圏という象徴性は影をひそめる。代わって「平和観音讃仰歌」の広がりとともに平和を象徴する観音像が次々に発願された。平和を願う観音像が建立された背景には、戦争を経験した人々の切実な願いがあった。戦地で亡くなった軍人・軍属の戦死者だけでなく、空襲や原爆そして沖縄戦などで亡くなった民間人の戦災犠牲者の慰霊、さらに戦災によって破壊された町の復興を願い観音像を発願することで、

226

観音像に対する平和祈念信仰が形成されたのである。

平和を象徴する観音像が広く認知されるうえで、浅草寺や護国寺などの本山クラスの寺院、または大西良慶や椎尾弁匡のような近代の高僧の関わりが重要だった。ただし、すべての観音像に関連して活動を先導した仏教者や仏教団体は存在しておらず、戦後の日本で平和を象徴する観音像は同時多発的に広まった側面が大きい。観音信仰の幅広さゆえに造形物としての観音像にも様々な思想が入り込む余地があり、それは時代に沿って変容しながら祈りの対象になり続けた。そして誰もが祈ることができる観音像は、固有の宗教思想に縛られることのない紐帯が生まれた。

造形物である観音像は、高度な仏教教義とは異なり、多くの人々が容易に理解できる信仰対象であったため、多様な信仰や思想を結び付ける有効な媒体として機能したのである。

文字を刻んだ忠魂碑や慰霊碑に比べて観音像はモニュメントとして主流ではなかったが、日本にモニュメントが成立した明治中期から戦争の時代を経て現代まで、社会的背景に対応しながら建立され続けた。大正期の仏像風彫刻などにみられるように観音像は裸婦像や母子像のモニュメント彫刻とも類似性をもつものではあったが、著名な彫刻家が制作し、芸術的な価値を評価される観音像であっても、戦争死者慰霊や平和を祈念する信仰的な意味が消えることはなく、観音像が裸婦像や母子像などと全く同質のものとはなかった。さらに様々な姿に応身し人々を救うとされる観音像は、鉄筋コンクリート造りの巨大な観音像建設や平和観音の寄贈活動、さらに海外に建立されたマリア観音など、ほかの尊格の仏像とは異なる多様な発展を遂げた。こうして戦争の時代を経た観音像は、平和を願う社会活動のなかで新たな象徴的意味を獲得しモニュメントとして定着したのである。

戦争死者慰霊から東日本大震災の慰霊へ

近代以降の観音像は、「祈りの対象としての仏像」と「社会的背景をもつモニュメント」という両義的な意味を有し、寺院や墓地だけでなく公共空間を含む様々な場所に建立された。観音像がもつこのような両義性は現代

でも続いている。

アジア太平洋戦争が終了してから七十五年以上の年月がたち、戦争経験者が高齢化し、戦争の記憶をもつ者は減少し続けているが、近年も平和を願う観音像は建立されている。例えば二〇一七年、長野県塩尻市の常光寺に、満州開拓青少年義勇軍として満州に渡った後、シベリア抑留を経て帰国した九十代の男性によって、「仲間を慰霊し、哀れな戦争を二度としてはならないという思い」を形で表し後世に伝えるために平和観音が建立されている[1]。寺院境内に建立され死者の慰霊を願う観音像だが、多数の満州開拓青少年義勇軍を送り出した地域の記憶を後世に伝えるモニュメントの役割を果たすものともなるだろう。

また二〇一一年三月十一日に発生した東日本大震災をきっかけに、一三年、宮城県名取市に戦死者と震災犠牲者を慰霊する聖観音菩薩像が建立されている。中国大陸や東南アジア地域に従軍した九十代の男性が、震災を契機に「惨禍を二度と繰り返してほしくない」と願い、亡くなった戦友と名取市の震災犠牲者を慰霊する三・五メートルの観音像を県道沿いに建立した[2]。未曾有の災害はアジア太平洋戦争による死者の記憶を呼び覚ました。観音像は戦争や災害などによる大量死の苦悩に対する癒やしを与える存在として、時代を超えて死者の慰霊を祈る対象になったのである。

名取市の聖観音菩薩像以外にも、東日本大震災後には数多くの観音像が建立されている。震災の発生直後から被災地に建立された震災モニュメントの調査をおこなった民俗学者の鈴木岩弓は、神像や仏像など形像のモニュメントのなかで観音像がいちばん多いことを報告している[3]。岩手県大船渡市の安養寺・南無博江観音、宮城県名取市の秀麓齋・三一一観音、仙台市の浄土寺・荒浜慈聖観音など、震災モニュメントと呼ぶにふさわしい大型の観音像が各地に建立されている。これら震災モニュメントとしての観音像は、一九七〇年代から八〇年代に定着した現代的な観音像の美の基準が反映された造形になっていて、平和を象徴するモニュメントとして定着した観音像の造形様式を引き継ぐものになっている。

さらに二〇一三年には、東日本大震災の犠牲者の慰霊と被災地復興を願い宗教学者の山折哲雄によって「平成

救世観音」と名付けられた約九メートルの観音像が、神奈川県横浜市の總持寺に被災地のほうに向かって建立された。この観音像は北村西望が原型を制作し、広島市をはじめ各地に建立された平和観音菩薩と同じ型から鋳造されたものである。自然災害である震災と人間によって引き起こされた戦争を全く同質のものとして捉えることはできないが、第4章で論じた福井空襲と福井大地震の犠牲者慰霊と復興を願った復興慈母観音のように、多くの死者を目の前にしたとき、そこには同じ祈りが込められることがある。東日本大震災後に定着した平和を象徴する観音像のイメージが反映されたのである。

現代に引き継がれるモニュメントとしての観音像

　仏像が建立されるのは、戦争や震災といった有事だけではない。親族の供養や現世利益などの願いや遠忌など寺院の記念事業といった、様々な理由で仏像は建立される。事例数が多いため全国すべての状況を把握することは難しいが、日本各地の仏教寺院境内や墓地など屋外に建立された仏像のうち特に目にすることが多いのは地蔵像と観音像であるといえるだろう。地蔵像は石造りで比較的小さい像が多いのに対して、観音像は石造り、ブロンズ、陶磁、アルミニウム、FRPなど様々な素材を用いていて、その造形も多様である。さらに観音像は地蔵像に比べると高い台座の上に建立されることが多く、寺院や墓地でも近代的なモニュメントの影響がみられる。

　また、観音像の台座部分を合祀墓として発達させ、納骨機能をもたせた事例も多い。第4章で論じたように、原爆投下によって亡くなり身元がわからなくなった遺骨を納めて慰霊するために納骨施設の上にモニュメントとして観音像が設置された長崎市の事例や、空襲の犠牲者の遺骨を観音像の台座内部に納骨した和歌山市の事例がみられた。このような、戦災犠牲者の遺骨を納骨する施設の形式は一般寺院や墓地にも取り入れられた。家族や同一姓の親族の遺骨を共同で納める家墓が減少し、血縁関係がない複数の個人の遺骨を安置する合祀墓が多くの寺院の墓地に建立されるようになるなかで、観音像は合祀墓のモニュメントとして定

祀墓が広まっている。宗旨・宗派を問わず複数の遺骨を安置する納骨施設では、すべての宗派で信仰され、誰も
が手を合わせることができる観音像が選ばれた側面が強い。さらに仏教以外を信仰する者も受け入れている納骨
堂兼合祀墓も存在している。東京都台東区の光照院の納骨堂兼合祀墓には、檀信徒だけではなく、生活困窮者支
援団体・施設で身寄りがない人の遺骨も合祀されている。身寄りがない方の遺骨の場合には、宗教・宗派を問わ
ず受け入れているため、様々な宗教・宗派の信者も参拝する場になっている。仏塔状の納骨堂兼合祀墓中央には、
仏師の村上清が制作した「あさくさ山谷光潤観音像」が安置されている。この観音像の瓔珞には、キリストの愛
の象徴である十字架と仏陀のさとりの象徴である菩提樹が用いられていて、異なる信仰の者が一緒に手を合わせ

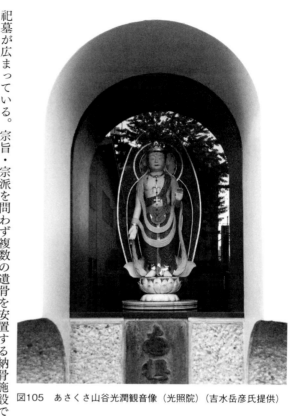

図105　あさくさ山谷光潤観音像（光照院）（吉水岳彦氏提供）

着したのである。当然のことながら
合祀墓に建立される仏像は観音像だ
けではないが、その数は観音像が最
も多い。さらに合祀墓に祀られた観
音像のなかには近代以降の基準作に
なった薬師寺東院堂の聖観世音菩薩
像を模した像や、「平和観音」と名
付けられた観音像が複数存在してい
ることからも、本書で論じてきた平
和を象徴するモニュメントとして定
着した観音像は、現代の墓地のあり
方にも影響を与えたといえるだろう。
　近年、檀家になる必要がなく宗
旨・宗派を問わず納骨をおこなう合

230

るようになっている（図105）。

光照院の周辺は、日雇い労働者や性風俗産業関係者など親族との関わりが希薄な者も多く生活する地域があり、路上生活者など様々な由縁をもつ者の遺骨が合祀墓に納骨されている。光照院の合祀墓に納骨された者たちが、個々の人生で何を信じていたのかを知ることは難しいが、観音像は、生前の生き方にかかわらずすべての人々を救う存在として合祀墓の本尊になったのである。そして、この観音像は無名の人々が生きた証しを伝えるモニュメントになるのかもしれない。

近代以降、モニュメントとして独自の発展を遂げた観音像は、戦後に定着した平和のイメージを内包しながら現代でも社会変化に対応し、様々な願いによって建立され続けている。そして、観音像は今後も人々の願いによって新たに建立され続けるだろう。

注

（1）「市民タイムス」二〇一七年十月十九日付
（2）「河北新報」二〇一三年十二月十一日付
（3）鈴木岩弓「東日本大震災による被災死者の慰霊施設 —— 南相馬市から仙台市」、村上興匡／西村明編 『慰霊の系譜 —— 死者を記憶する共同体』（叢書・文化学の越境）所収、森話社、二〇一三年、二二三—二四一ページ

あとがき

筆者が近代以降の観音像について研究したいと思い立ったのは二〇一三年初頭に、大阪万博の会場に平和観音が建立されていたことを知ったときだった。平和観音との出合いから、平和を願って建立された観音像について国内外の様々な地域で調査を進め、その研究成果は一九年、総合研究大学院大学に学位論文「平和祈念信仰における観音像の研究」として提出した。本書は三部構成の学位論文のうち第一部と第三部を再構成し大幅に加筆したものである。

研究を始めた当初は「近代以降の仏像を研究している」と言っても理解されないことも多かった。やはり仏像といえば古いものであるという認識が広くもたれていて、自分の研究など見向きもされないだろうと感じることもあった。だが、二〇一六年、東京国立博物館で開催された展覧会「平安の秘仏——滋賀・櫟野寺の大観音とみほとけたち」の会場で係員として働いていた際、櫟野寺のそばで育ったとおっしゃるご高齢の女性が、「戦争の時代はね、戦争に行く兵隊さんは必ずこの観音様にお参りしていたのよ。あの兵隊さんたちは何を祈っていたのかしらね……」とおっしゃった。このとき、仏像は時代ごとの信仰の対象であったことを痛感し、観音像という主題の重要性をあらためて認識した。

近代以降の仏像は先行研究がほとんどない研究領域であるため不十分な点もあるが、観音像に込められた平和への祈りを本書の形にすることができたことに安堵している。二〇二〇年から二一年にかけて新型コロナウイルス感染症の影響によって慰霊祭などが縮小されたり中止されたりしていて、平和学習の機会も減っている。遠く遠い未来、アジア太平洋戦争の記憶をもつ人々がいなくなったとき、文字資料や映像のように詳しい記録を残す

ものではない観音像がもつ意味が変容することもありうるだろう。観音像が平和の象徴であり続けられるよう、本書が、観音像が戦争死者を慰霊し平和を願って建立された背景を後世に伝える一助になればと願っている。

本書では、平和の象徴とされることで共通認識されることでモニュメントとして独自の発展を遂げた近・現代の観音像の役割を中心に論じた。モニュメントとして建立された観音像を中心に論じてきたため、仏教寺院の堂内に安置された観音像については多くの事例を取り上げることができず、木彫を中心に制作をおこなってきた近・現代の仏師の活動についても十分にふれることができなかった。近・現代の仏師の活動も含め、寺院堂内に安置された観音像の研究については今後の課題になるだろう。

本研究は、関係者のみなさまによる調査協力なくして完成することはなかった。調査にご協力いただいたみなさまに心から感謝を申し上げたい。また指導教官の故シャウマン・ヴェルナー先生、稲賀繁美先生をはじめ多くの先生方、先輩方からご指導をいただいた。すべてのお名前を記すことができないが、ご指導・ご助言をいただいた方々に深くお礼を申し上げる。そして、完成までの長い期間を応援してくれた家族や友人なくして本書は完成することはなかったことも伝えておきたい。

最後に、本書を執筆するにあたり海外を含む様々な地域での調査をおこない、資料を購入することができたのは多くの研究助成によるものである。ここに記して感謝を申し上げる。

総合研究大学院大学文化科学研究科学生派遣事業（二〇一四年度）、総合研究大学院大学文化科学研究科日本歴史研究専攻大学院教育研究プロジェクト（二〇一四―一六年度）、総合研究大学院大学海外学生派遣事業（二〇一五年度）、総合研究大学院大学文化科学研究科国際日本研究専攻大学院生研究プロジェクト（二〇一七―一八年度）、公益財団法人鹿島美術財団「美術に関する調査研究助成」（二〇一八年度）、科学研究費助成事業（研究活動スタート支援、20K21951）「近代仏像基礎資料集成――廃仏毀釈後から昭和戦前期まで」（二〇二〇年度）

［著者略歴］
君島彩子（きみしま あやこ）
1980年、東京都生まれ
総合研究大学院大学文化科学研究科博士後期課程修了。博士（学術）
日本学術振興会特別研究員
物質宗教論、宗教美術史を専門とする
共著に『万博学──万国博覧会という、世界を把握する方法』（思文閣出版）、学位論文に「平和
祈念信仰における観音像の研究」（第15回国際宗教研究所賞・奨励賞受賞）、論文に「平和モニ
ュメントと観音像──長崎市平和公園内の彫像における信仰と形象」（「宗教と社会」第24号）、
「現代の「マリア観音」と戦争死者慰霊──硫黄島、レイテ島、グアム島、サイパン島の事例か
ら」（中外日報社、第15回涙骨賞受賞）など

かんのんぞう　　　　なに
観音像とは何か　　平和モニュメントの近・現代

発行───2021年10月27日　第1刷
定価───2400円＋税
著者───君島彩子
発行者──矢野恵二
発行所──株式会社青弓社
　　　　　〒162-0801 東京都新宿区山吹町337
　　　　　電話 03-3268-0381（代）
　　　　　http://www.seikyusha.co.jp
印刷所──三松堂
製本所──三松堂
ISBN978-4-7872-1056-2　C0014

椋橋彩香

タイの地獄寺

カラフルでキッチュ、そしてグロテスクなコンクリート像が立ち並ぶタイの寺院83カ所をフィールドワークして、その地獄思想と地獄寺が生まれた背景、像が表現している地獄の数々まで、地獄寺を体系的にまとめる。定価2000円＋税

八岩まどか

猫神さま日和

福を呼ぶ招き猫、養蚕の守り神、祟り伝説の化け猫、恩返しをする猫、貴女・遊女との関わり──。各地の猫神様を訪ね、由来や逸話、地域の人々の熱い信仰心を通して、猫の霊力を生き生きと伝える。定価1800円＋税

青柳健二

全国の犬像をめぐる

忠犬物語45話

雪崩から主人を救った新潟の忠犬タマ公、小樽の消防犬ぶん公、東京のチロリ、郡上の盲導犬サーブ、松山の目が見えない犬ダン、筑後の羽が生えた羽犬……。全国各地の約60体をたずね、カラー写真と来歴で顕彰する。定価1800円＋税

難波祐子

現代美術キュレーター・ハンドブック

魅力的な展覧会を企画して時代の新たな感性を提案する仕事の実際を紹介し、展覧会の企画から実施までの実務上の経過に沿って具体的に解説する。企画書や借用書、表現者との契約書ほかの資料も充実の入門手引書。定価2000円＋税

山崎明子／藤木直実／菅 実花／小林美香 ほか

〈妊婦〉アート論

孕む身体を奪取する

妊娠するラブドールやファッションドール、マタニティ・フォト、妊娠小説、胎盤人形、東西の美術が描く妊婦──孕む身体と接続したアートや表象を読み、妊娠という経験を社会的な規範から解放する挑発的な試み。定価2400円＋税